프랑스 │미술관│산책

인상주의 화가들을 따라 나서는 여행

프랑스 미술관 산책

이영선 지음

SIGONGART

－일러두기－

1 작품의 크기는 세로×가로순으로 표기했다.

2 인명, 지명은 한글맞춤법, 외래어표기법에 의해 표기하는 것을 원칙으로 했으나 일부는 통용되는 방식으로 표기했다.

3 각 작품에 병기된 원어는 소장처의 표기 방식에 따라 프랑스어로 표기하는 것을 원칙으로 했으나 일부 영어와 네덜란드어 등이 혼재되어 있다.

musée 1

MUSÉE D'ORSAY

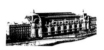

12 들어가며
돌아서는 내 손에는 언제나 의외의 선물이 쥐어져 있었다

16 오르세 미술관
영원한 인상주의의 천국

21 오르세 스케치

27 인상주의의 시작
27 에두아르 마네 | 풀밭 위의 점심 식사
33 에두아르 마네 | 올랭피아
37 외젠 부댕 | 트루빌 해변
43 클로드 모네 | 까치
47 장 프레데릭 바지유 | 바지유의 아틀리에

53 빛에 매료된 화가들
53 클로드 모네 | 생-라자르 역
57 오귀스트 르누아르 | 물랭 드 라 갈레트의 무도회
61 폴 세잔 | 목 맨 사람의 집
65 카미유 피사로 | 봄, 꽃핀 자두나무
(퐁투아즈의 봄, 정원의 꽃을 피운 나무들)

69 카미유 피사로 | 서리 내린 밭에 불을 지피는 젊은 농부(밭 태우기)

75 알프레드 시슬레 | 쉬렌의 센 강

79 조르주 피에르 쇠라 | 〈아스니에르에서의 물놀이〉를 위한 습작

85 조르주 피에르 쇠라 | 서커스

89 **빛과 여인들**

89 베르트 모리조 | 요람

93 에두아르 마네 | 제비꽃 장식을 한 베르트 모리조

97 메리 카샛 | 정원의 소녀

101 클로드 모네 | 임종을 맞은 카미유

105 **파리의 우울**

105 에드가 드가 | 압생트

109 에드가 드가 | 스타

113 툴루즈-로트렉 | 침대

117 폴 고갱 | 타히티의 여인들

123 폴 고갱 | 하얀 말

128 이외에 꼭 보아야 할 그림 8

musée 2

MUSÉE MARMOTTAN MONET

130 마르모탕 모네 미술관
인상주의의 새로운 보고

133 마르모탕 모네 스케치

139 클로드 모네 | 인상, 해돋이
143 귀스타브 카유보트 | 〈비 오는 날, 파리의 거리〉를 위한 습작
149 베르트 모리조 | 부지발에서 딸과 함께 있는 외젠 마네
153 폴 고갱 | 꽃다발

158 이외에 꼭 보아야 할 그림 5

musée 3

GIVERNY,
LE JARDIN
DE MONET

160 지베르니, 모네의 정원
모네 예술의 결정체, 지베르니 정원

163 지베르니 스케치

167 클로드 모네 | 화가의 지베르니의 정원
171 클로드 모네 | 일본식 다리
175 클로드 모네 | 바람 부는 날, 포플러 나무들 연작

musée 4

MUSÉE DE L'ORANGERIE

180 오랑주리 미술관
인상주의와 모더니즘의 만남

183 오랑주리 스케치

191 인상주의 화가들
191 클로드 모네 | 수련: 구름
195 오귀스트 르누아르 | 누워 있는 누드
199 폴 세잔 | 과일과 냅킨, 우유 주전자

205 모더니즘 화가들
205 앙리 루소 | 결혼식
211 모딜리아니 | 폴 기욤의 초상, 노보 필로타
215 샤임 수틴 | 인물이 있는 풍경
219 파블로 피카소 | 포옹
223 마리 로랑생 | 마드무아젤 샤넬의 초상

228 이외에 꼭 보아야 할 그림 5

musée 5

HOMMAGE À VINCENT VAN GOGH

230 빈센트 반 고흐를 위한 오마주
그리고 잠들지 않는 밤

234 아를 스케치

239 아를, 고흐가 사랑한 이상향
239 빈센트 반 고흐 | 아를의 별이 빛나는 밤
243 빈센트 반 고흐 | 아를의 반 고흐의 방
249 빈센트 반 고흐 | 예술가의 초상(자화상)

253 오베르-쉬르-우아즈 스케치

257 오베르-쉬르-우아즈, 고흐가 잠든 밀밭
257 빈센트 반 고흐 | 까마귀가 있는 밀밭
261 빈센트 반 고흐 | 폴 가셰 박사
267 빈센트 반 고흐 | 오베르-쉬르-우아즈의 교회

musée 6

MUSÉE DE TOULOUSE-LAUTREC

272 툴루즈-로트렉 미술관
세기말의 화가 툴루즈-로트렉의 고향:
미술관, 그리고 빨간 풍차를 찾아서

276 알비 스케치
281 툴루즈-로트렉 | 물랭 가의 살롱
289 툴루즈-로트렉 | 거울 앞의 로트렉 초상
293 툴루즈-로트렉 | 아델 드 툴루즈-로트렉 백작부인

298 이외에 꼭 보아야 할 그림 3

musée 7

AIX-EN PROVENCE ET CÉZANNE

300 엑상프로방스, 그리고 세잔
생트-빅투아르 산 연작

303 엑상프로방스 스케치
307 자 드 부팡과 세잔의 아틀리에 레 로브
311 폴 세잔 | 생트-빅투아르 산
315 폴 세잔 | 목욕하는 사람들

–
돌아서는 내 손에는 언제나
의외의 선물이 쥐어져 있었다

예술 작품에 대해 말하는 데에는 늘 두려움이 앞선다. 나는 예술이 무엇보다 신성하다고, 무엇과도 대체 불가능하다고도 주장하지는 않지만 예술을 통해서만 발언될 수 있는 진실이 있다는 데에는 의심이 없다. 어떤 논리적인 글이나 유려한 수사로도 설득시킬 수 없는 일들을 예술은 해내고야 마는 것이다. 하지만 그런 작품들을 마주할 때면 어쩔 수 없이 나의 무능함을 확인해야만 했다. 이렇게 말하면 내 글의 허점을 미리 고백하는 꼴이 되겠으나 그럼에도 이 나약함을 서두에 밝히는 것은 예술은 언제나 충분히 말해질 수 없다는 변치 않는 믿음 때문이다.

화가들은 애당초 이것을 깨달은 자들일지도 모른다. 그들은 어떤 문장으로도 도무지 환원시킬 수 없는 감정의 여분을 이미지로 혹은 색으로 표현했다. 감정에 가장 적합한 소재와 색감, 붓의 방향까지 오랜 고심 끝에 선택하는 그들은 진실에 도달하기 위해 언어를 포기한 자들이다. 그들을 굴복시킬 수 없던 언어를 수단으로 하는 감상은 언제나 불완전함을 붙들고 있다. 이런 의미에서 '산책'이라는 표현이 나에게

적잖은 위로가 된다. 이 책에서 불완전한 사색과 느낌을 특별한 제약 없이 문장으로 적어 내려갔다.

　다만 내 산책에는 두 가지 전제가 붙어 다녔다. '어떤 장소에서도 그 시대를 걸을 것', 그리하여 '화가의 감정에 최대한 밀착할 것'. 이 둘을 동시에 만족시킬 수 없음을 모르지 않지만 가능하면 모두 감당했으면 하는 바람이었다. 가령 인상주의는 19세기의 산업혁명과 시민 계급의 등장, 그리고 파리라는 대도시의 출현과 그로 인한 생활 방식의 변화와 깊숙이 연루되어 있다. 시장의 주도권은 부르주아에게 넘어와 있었다. 화가들은 변화를 적극적으로 받아들였지만 한편으로 그림을 생계의 도구로 삼았기에 그들의 취향에 부합하는 그림을 그려야 했다. 시대의 요구와 개인의 욕망 사이에서 전면적으로 갈등이 대두되었다. 그 복잡 미묘한 상황에서 인상주의가 시작되었다. 『프랑스 미술관 산책』에서 다룬 작품들이 그 정황을 제시해 줄 것이다. 동시에 나는 시대와 개인에 대한 관심 사이에서 내내 갈팡질팡했다. 하지만 망설임조차 그림을 보는 내 느낌의 일부라고 생각한다. 한 시대를 점령한 그림을 낳은 감정의 정체를 묻고 또 물었다.

　그림에 대한 편향을 이야기하자면 나는 누구에게나 명쾌하고 뚜렷한 작품보다 주관적이고 편파적인 작품에 끌린다. 내가 외면하는 그림은 관습적이고 타협적인 그림이었고, 좋아하는 그림은 다른 이상을 외치는 그림이었다. 그 길을 따라가다 보니 종국에 인상주의 화가들이 나를 기다리고 있었다. 그들은 시대와 결별을 고하고 거침없이 새로운 시각을 실천했다. 넘어지고 부서지면서 자신들의 이상을 기어이 설득시켰다. 따라서 이 책에는 인상주의 작품들이 중심에 놓이게 되었다. 같

은 맥락에서 20세기 초반에 등장한 모더니즘 화가들의 작품도 몇 점 포함시켰다. 급속도로 진행된 산업화, 전쟁과 대량 학살의 혼란에 빠졌던 그 시절, 가장 민감하게 반응한 이들은 '예술가들'이었다. 파리에서 활동한 모딜리아니와 샤임 수틴의 그림에는 비극을 감내하고 다른 이상을 그리려는 절실함이 배어 있다.

그래도 '어째서 여전히 인상주의인가'라는 질문을 피할 수 없을 것 같다. 그들의 행적 속에서 나는 오늘날의 우리를 본다. 19세기의 미술 운동이었던 인상주의가 한 세기 반이 흐른 지금에도 내 감각을 자극하는 것이다. 파리에서 미학을 공부하면서 그것은 내내 무거운 짐을 짊어 주었다. 미학이라는 학문의 부질없음에 몸서리치다가도 이내 흔들리고 말았다. 그 줄타기가 나는 난감했다. '왜 미학에 이끌렸는가'는 질문을 '왜 그만두지 못하는가'로 바꾸어 묻게 되는 것이다. 인상주의 화가들은 예전의 화가들이 할 수 없고 현대의 화가들이 못 하는 것을 했다. 위대한 작품은 우리를 예술을 넘어 삶에 대한 근원적인 문제들과 대면하게 만든다. 예술을 통해 발현될 수 있는 진실이 있다고 믿는 것은 이런 질문들이 불가피하기 때문이다. 지금까지 그래 왔고 앞으로도 그러할 것이다. 예술의 모습은 바뀌어도 예술가들의 처지는 크게 다르지 않다는 게 내 생각이다.

프랑스에서 꼬박 십일 년을 살았다. 첫 해를 제외하고 대부분 파리에서 보냈다. 처음 둥지를 틀었던 동네는 몽마르트르 언덕 근처 클리쉬 광장이었다. 비스듬한 지붕을 따라 난 창문 때문에 바깥 풍경도 제대로 보이지 않던 작은 옥탑방이었다. 보잘것없었지만 지금 생각해 보니 그런대로 낭만이 있었다. 이 역시 인상주의 작품들과 인연이 깊다.

클리쉬 역에서 내리면 물랭 루즈가 보이고 종종 몽마르트르 언덕을 운동 삼아 오르곤 했다. 날마다 툴루즈-로트렉과 피카소의 발길을 따라 나선 셈이다. 생-라자르 역과 오페라까지는 한걸음에 다닐 수 있는 거리였다. 모네 역시 이 근처 스튜디오에 잠시 머물렀다고 한다. 생-라자르 역에서 집으로 가는 길에는 카유보트의 〈비 오는 날, 파리의 거리〉의 배경이 된 더블린 광장을 지나쳤다. 역에서 집을 향하는 시점이 화가의 시점과 정확히 일치했다. 카유보트는 변해 가는 도시의 풍경을 낯선 시선으로 바라보았지만 지금 내게는 그것이 한없이 그립다.

파리에서의 마지막을 정리한 생-마르탱 운하에서는 어김없이 시슬레의 작품을 마주쳤다. 두고 온 짐을 찾으러 가는 것을 핑계로 그 풍경을 꼭 다시 만날 예정이다. 오후는 줄곧 미술관에 저당 잡혀 있었다. 오르세와 오랑주리, 마르모탕 미술관에서 만난 작품들이 중요한 이정표가 되어 주었다. 모네의 〈수련〉에 홀려 지베르니를 찾았고, 고흐의 〈아를의 별이 빛나는 밤〉은 나를 아를로 데려다주었다. 흔적을 쫓다 보니 어느덧 그의 목숨을 앗아 간 밀밭이 펼쳐진 오베르-쉬르-우아즈에 이르렀다. 로트렉의 영혼은 몽마르트르보다 알비에 더욱 짙게 깔려 있었다. 세잔이라는 위대한 화가를 낳은 엑상프로방스도 마찬가지다.

후회도 자부도 없이 말하거니와 그들을 만나고 이해하는 일이 프랑스에서 보낸 십일 년의 거의 전부였다. 그들은 혼이 담긴 그림을 건네주었으나 돌아서는 내 손에는 언제나 의외의 선물이 쥐어져 있었다. 이제는 돌려줄 수 없는 선물에 응답하는 방법은 오직 이 글을 읽는 이들과 그것을 나누는 것이라고 여긴다. 나의 고마움과 애정이 독자들에게 전해지기를 바란다.

MUSÉE D'ORSAY

MUSÉE D'ORSAY

오르세 미술관

영원한 인상주의의 천국

주소 │ 1, rue de la Légion d'Honneur, 75007, Paris 지하철역 │ 지하철 12호선 솔페리노Solférino 역
RER(수도권고속전철)역 │ C선 오르세 미술관 역 버스 노선 │ 63, 68, 69, 73, 83, 84, 94 등 개관 시간 │ 오전
9시 30분부터 오후 6시까지(목요일은 오후 9시 45분까지) 휴관일 │ 매주 월요일, 5월 1일, 12월 25일 입장료 │
14유로(18세 미만 무료) 홈페이지 │ www.musee-orsay.fr 오디오 가이드 │ 5유로(한국어, 독일어, 영어, 중국어 등)

musée │

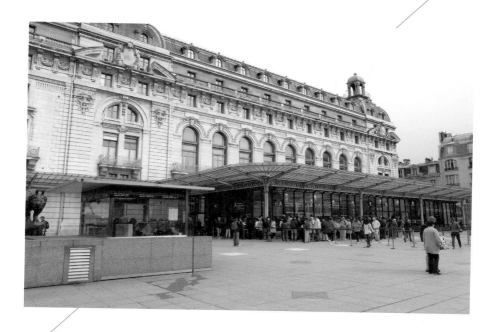

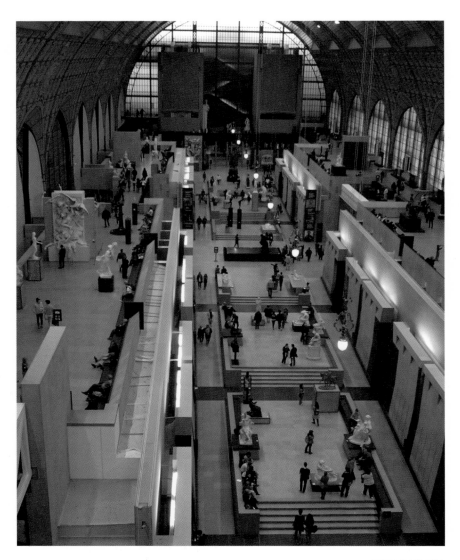

오르세 미술관 내부.

오르세 스케치

오르세 미술관은 인상주의Impressionism 미술을 좋아하는 사람들의 성지다. 그러나 항상 북적거리기 때문에 온전히 그림을 감상하기가 쉽지 않다. 특히 이름이 알려진 작품들 앞에선 인파를 헤집고 들어가거나 까치발을 해야 하는 경우가 부지기수라 혼자 방문하는 쪽이 나을 것이라 여겼다. 동행인의 발걸음까지 신경 쓰느라 그림과 함께 있는 시간을 다치기 싫었다. 이따금 여행 온 지인을 안내해야 하는 경우를 제외하면 이곳을 들어서는 나는 줄곧 혼자였다. 규모도 크거니와 종종 의외의 작품이 내 손목을 잡아끌어 전시실을 서성이는 시간은 점점 길어졌다. 폐관 시간이 될 즈음이면 녹초가 되는 것이 당연한 일인지도 모르겠다.

버스를 타고 돌아가려면 센 강을 따라 10분쯤 걸어야 하는데 정류장을 지나치기 일쑤였다. 다음 정거장까지만, 그 다음까지만… 거기까지가 작품 감상의 일부라고 믿을 만큼. 길 위에서야 누군가가 절실해졌다. 조금 전의 감흥을 지키기 위해 나는 대화가 필요했다. 때로는 감상에 대한 동의를 구하고 싶었으며 때로는 의견을 묻고 싶었다. 그렇다고

급작스럽게 친구를 불러낼 성격도 아니기에 그 불안함이 자꾸만 나를 걸게 만들었다.

혼자 예술 작품을 감상하는 것은 바람직하지 못하다. 이제 와 내린 결론이다. 좋은 예술 작품은 필시 할 말을 만들어 내고야 말기 때문이다. 그것을 어찌 참을 수 있겠는가. 예술은 누군가와 이야기를 나누는 동안에 더욱 견고해지고 완전해진다. 오르세 미술관을 나서며 나는 이 말을 꼭 하고 싶었다. 인상주의 화가들은 끊임없이 서로의 의견을 구하고 논쟁하며 보다 완전해졌다. 그들에게는 진실한 예술을 함께 이루려는 공감대가 짙게 깔려 있었다. 그렇게 인상주의는 근대미술의 정점에 닿을 수 있었던 것이다.

모네Claude Monet와 르누아르Auguste Renoir, 시슬레Alfred Sisley, 바지유Frédéric Bazille는 한 아카데미에서 그림을 배운 동료 사이였고, 모두 마네Édouard Manet를 존경했다. 반면에 세잔Paul Cézanne과 고갱Paul Gauguin은 피사로Camille Pissarro의 제자였지만 앙숙이었다. 드가Edgar Degas는 메리 카샛Mary Cassatt의 지성을 존중했으며, 마네와 모리조Berthe Morisot는 가족으로 맺어진다. 고흐Vincent van Gogh와 툴루즈-로트렉Henri de Toulouse-Lautrec은 다른 신분이었으나 삶의 궤도가 닮아 가고 있었다.

이 관계도는 그들의 우정만큼이나 작품들도 촘촘하게 연결되어 있음을 알려 준다. 모네의 빛에 대한 통찰은 개인의 성과가 아니었다. 세잔의 지각知覺에 대한 깨달음은 인상주의 화가들과의 논쟁 이후에 도래했으며, 드가의 독특한 화면은 카샛의 도움 없이는 더디었겠다. 끝이 아니다. 세잔은 피카소Pablo Picasso라는 대화가를 탄생시켰고, 고갱이

없었더라면 야수주의Fauvism의 출현은 한참을 더 기다려야 했을지 모른다. 그들 각자의 삶은 치열했으나 고독하지는 않았겠다.

정말로 그림은 말을 한다. 나는 오르세에서 그것을 확신했다. 이곳에 오면 위대한 그림들이 서로 매혹되고 흔들리며 침투하는 모습을 목격할 수 있다.

오르세의 역사를 알기 위해서는 뤽상부르 미술관Musée du Luxembourg의 역사로 거슬러 올라가야 한다. 파리 6구 뤽상부르 공원 안에 있는 이곳은 《살롱 데 보자르》가 열리던 장소였다. 처음에는 격년으로 개최되던 것이 연례행사로 바뀌었고, 관선의 특성상 당선작들은 고전 취향이 대부분이라 뤽상부르는 보수적인 미술관으로 통용되었다. 하지만 개인 수집가들의 작품 기증이 이어지며 전위적인 작품들이 하나둘 모이게 되었다.

시작은 화상이었던 에티엔 모로 넬라통이 1906년에 마네의 〈풀밭 위의 점심 식사〉를 기증하면서부터였다. 그의 또 다른 작품 〈올랭피아〉도 마네 사후인 1890년에 모네를 비롯한 동료 화가들의 자금으로 이곳에 들어왔다. 인상주의 작품이 풍성해지게 된 데에는 화가이자 인상주의 화가들의 후원자였던 귀스타브 카유보트Gustave Caillebotte의 공이 컸다. 그가 1894년 국가에 기증하려고 내놓은 작품은 무려 67점에 달했다. 하지만 르누아르의 〈물랭 드 라 갈레트의 무도회〉와 마네의 〈발코니〉 등의 몇 점을 뺀 대다수가 거절당했다. 인상주의에 대한 당시의 인식을 드러내는 사건이다.

1911년에 카몽도 백작이 인상주의 화가들의 작품들을 기증하면서 결정적인 변화를 겪는다. 그가 기증한 작품은 드가의 〈압생트〉와 〈다림

질하는 여인들〉, 마네의 〈피리 부는 소년〉과 〈발렌시아의 롤라〉, 모네의 〈루앙 대성당〉과 시슬레의 〈마를리 항의 홍수〉, 세잔의 〈목 맨 사람의 집〉 등으로 인상주의 대작으로 손꼽는 작품들이다. 1937년에는 앙토냉 페르소나의 기증이 이어지면서 메리 카샛, 아르망 기요맹Armand Guillaumin, 카미유 피사로, 툴루즈-로트렉의 작품들도 들어왔다.

뤽상부르 미술관은 무수히 많은 명작을 얻었음에도 1939년 문을 닫고 만다. 작품들은 오르세 미술관이 개관하는 1986년까지 떠돌아야 했다. 처음에는 루브르 박물관Musée du Louvre과 파리 16구의 팔레 드 도쿄Palais de Tokyo에 조성된 현대미술관에 분산되었다가 1947년에야 인상주의 전용 미술관인 주드폼 국립미술관Galerie Nationale du Jeu de Paume으로 옮겨졌다. 주드폼의 명성이 높아지자 수집가들의 기증이 이어졌는데 그중 폴 가셰Paul Gachet, 1828-1909 박사의 컬렉션을 빠트 릴 수 없다. 그는 1949년부터 1954년까지 〈자화상〉과 〈오베르-쉬르- 우아즈의 교회〉가 포함된 반 고흐의 작품들을 기증했다. 이후 루브르 가 1820-1870년대의 미술을 기탁하면서 주드폼은 포화 상태가 되었다.

인상주의 작품만이 아니라 회화, 조각, 공예품에 이르기까지 19세 기 후반의 유럽을 특징짓는 전 양식의 작품들을 수용하는 미술관 설립 이 시급해진 것이다. 때마침 1939년 폐쇄 후 붕괴 위기에 처해 있던 오 르세 역이 프랑스 박물관장의 관심을 끌었다. 1978년에 들어 오르세 역의 미술관 개조 작업이 시작되었고, 1986년에 드디어 첫 관람객을 맞았다. 1848년부터 1914년까지의 프랑스와 유럽 지역 미술품들을 보 유하고 있는 이곳은 회화와 조각을 포함한 총 작품 수가 3천300여 점 을 아우른다. 대략 440여 점의 인상주의 회화와 900여 점이 넘는 후기

인상주의 작품들이 전시되어 있어 명실상부 인상주의 미술의 천국으로 통용된다.

　근대 문명의 산물인 기차역을 개조한 공간이 근대미술의 시작을 고하는 인상주의의 성지가 되었다는 데 방점이 있다. 인상주의가 근대를 대표하는 예술운동이었음을 상징적으로 보여 주고 있는 것이다. 이들의 역사는 파리의 근대화와 맥을 같이하고, 오르세 미술관은 근대화의 역사가 응축되어 있는 장소다. 이곳에서 왜 여전히 인상주의인가 라는 질문의 실마리를 찾을 수 있을 것이다.

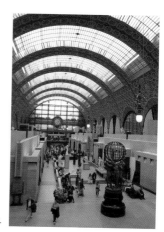

낡은 기차역이 세계적인 미술관으로 변신했다.

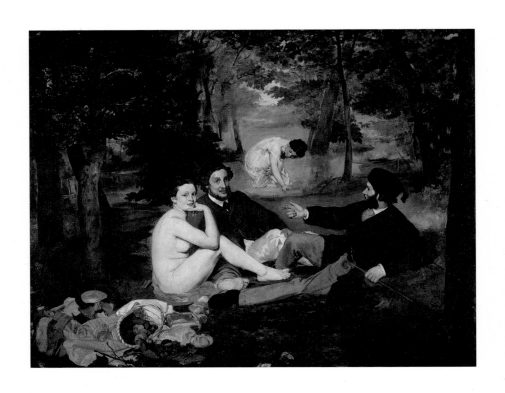

에두아르 마네 I 풀밭 위의 점심 식사

인상주의의 시작

에두아르 마네
풀밭 위의 점심 식사 Le déjeuner sur l'herbe
1863, 캔버스에 유채, 208×264.5cm

1863년에 마네1832-1883가 〈풀밭 위의 점심 식사〉를 내놓았을 때, 그리고 2년 후 〈올랭피아〉가 세상에 알려졌을 때, 그의 시도는 당시로서는 놀랍도록 분방했으나 인상주의의 출현에 있어서는 불가피한 도전이었다. 뛰어난 예술가는 대개 그렇다. 새로운 예술이 등장하기 전, 그러니까 사람들이 그것에 설득당하기 전 위대한 예술가의 발설 자체는 하나의 전조이자 징후다. 〈풀밭 위의 점심 식사〉가 그런 작품이다.

그해 《살롱》전에는 유난히 낙선자가 많았다. 낙선 화가들의 항의가 거세지자 나폴레옹 3세는 《낙선》전을 개최했다. 이 작품 역시 원래는 '목욕'이란 제목으로 출품되었다가 낙선하고 《낙선》전을 통해 알려졌다. 그러나 이후 온갖 비난에 휘말리게 된다. 사람들은 한낮의 공원에

벌거벗은 여인이 잘 차려입은 신사들과 함께 앉아 있는 이유를 납득하지 못했다. 그리고 1865년에 마네가 〈올랭피아〉를 선보이자 거의 분노에 가까운 반응을 보였다. '싯누런 배때기의 오달리스크', '고양이를 데리고 노는 비너스', 심지어 '암컷 고릴라'라는 독설에 시달려야 했다.

〈풀밭 위의 점심 식사〉가 발표되기 6년 전 파리 문학계에서도 비슷한 사건이 있었다. 샤를 보들레르Charles Baudelaire, 1821-1867가 시집 『악의 꽃Les Fleurs du Mal』을 발간하자 프랑스 검찰이 그를 풍기 문란으로 기소한 것이다. 보들레르는 거액의 벌금을 내고 여섯 편의 시를 삭제하고 출판해야 했다. 가장 문제가 된 시는 「레테Le Léthé」였다. 검사는 마지막 구절을 문제 삼았다. "내 원한을 빠뜨려 죽이기 위해/ 심장 하나 담아 본 적 없는/ 네 날카로운 젖가슴의 뾰쪽한 끝에서/ 효험 좋은 독즙을 빨리라." 시구에 나오는 여성이 옷을 벗고 있음을 암시한다는 것이 이유였다. 지금으로서는 납득이 가지 않는다. 이 작품들이 사람들을 그토록 분노케 한 이유는 무엇이었을까.

「레테」에서 보들레르는 '젖가슴'이란 저급한 단어를 사용했고 〈풀밭 위의 점심 식사〉는 누드를 불경스럽게 다루었다. 여인의 나체는 많은 예술가에게 영감을 준 소재지만 그들 모두 아름답고 숭고한 모습이었음을, 기억으로 더듬을 수 있다. 그때까지 마네처럼 여인의 누드를 이처럼 노골적으로 다룬 화가는 없었다. 이 작품이 낙선한 해에 당선된 알렉상드르 카바넬Alexandre Cabanel, 1823-1889의 〈비너스의 탄생〉과 비교하면 마네가 여성의 누드를 얼마나 외설적으로 다루었는지 쉽게 알아차릴 수 있다.

화면 속 여인은 '빅토린 뫼랑'이라는 실존 인물이다. 그녀는 여러

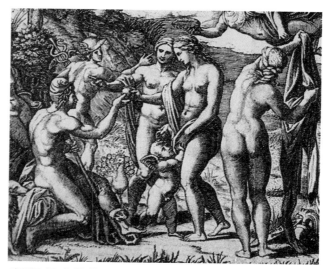

마르칸토니오 라이몬디|Marcantonio Raimonde | 파리스의 심판The judgment of Paris 모작(부분)
약 1510~1520, 동판화, 29.1x43.7cm, 메트로폴리탄 미술관

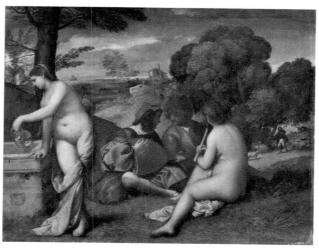

조르조네 | 전원의 합주Le concert champêtre
약 1509, 캔버스에 유채, 105x137cm, 루브르 박물관

화가가 즐겨 그리던 모델이자 포르노 사진의 모델로도 활약했던 매춘부였다. 옷을 갖춰 입은 점잖은 신사들과 함께 있음에도 불편함이 없다. 오히려 관람객을 또렷한 시선으로 응시하고 있다. 더군다나 파리 시민의 휴식처인 불로뉴 숲을 배경으로 하고 있으니 마네의 작품에서 자신의 모습을 봤을지도 모른다. 특히 새로운 지배 계층으로 부상한 부르주아들은 그림이 우아한 신화 속 한 장면이 아니라 적나라한 현실을 다룬다는 사실에 불편한 심기를 감추지 못했던 것이다.

《살롱》전은 아카데믹한 취향을 고수하며 새로운 화법은 일절 배척했다. 이전에도 마네는 살롱의 화풍에서 벗어난 작품들을 출품하며 심사위원 사이에서 악명이 높았다. 물론 결과는 계속되는 낙선이었다. 이에 그는 〈풀밭 위의 점심 식사〉에 아예 고전 회화의 모티프를 가져왔는데, 귀족을 닮으려는 부르주아의 취향을 꼬집으려는 심사였다.

전체적인 구도는 르네상스 화가 라파엘로Raffaello Sanzio, 1483-1520의 〈파리스의 심판〉과 닮았다. 그리고 옷을 입은 신사들과 여인의 누드 조합은 베네치아의 화가 조르조네Giorgione, 약 1477-1510의 〈전원의 합주〉를 차용했다. 하지만 〈전원의 합주〉에 보이는 부드러운 색감과 평화로운 분위기를 마네의 작품에서 기대하면 안 된다. 라파엘로의 그림에 등장하는 여인은 음악을 다루는 요정이다. 여기에 낙원으로 묘사되는 아르카디아를 배경으로 하고 있는 반면 마네는 현실의 공간과 동시대 파리 시민들의 모습을 그려 넣었다.

마네의 현대적인 기법은 인물의 구도와 배치뿐 아니라 형식에서도 두드러진다. 무엇보다 르네상스 이후 회화에서 철저하게 지켜 왔던 원근감을 무시했다. 화면 중앙에 보이는 목욕하는 여인은 오른편에 놓인

배에 비해 비대하고, 소실점을 잃어버려 꼭 공중에 떠 있는 듯이 보인다. 또 인물들을 두른 검은 외곽선과 과감히 생략한 중간색도 화면을 평평하게 만든다. 전체적으로는 여인이 앉아 있는 화면 앞쪽만 도드라져 보이는 효과를 주었다.

파리 미술계에 일대 파장을 안긴 마네는 대중을 불쾌하게 만들었지만 파리의 젊은 예술가들에게 남다른 대우를 받기 시작한다. 아카데믹한 살롱의 미학에 맞서 새로운 화풍을 추구하던 모네와 드가, 베르트 모리조와 같은 젊은 화가들이 마네를 추종했고, 그를 중심으로 세력 규합이 이루어졌다.

〈풀밭 위의 점심 식사〉가 발표된 1863년에 마네는 서른한 살이었다. 인상주의의 주역이 될 모네는 스물셋, 모리조와 르누아르, 바지유는 동갑으로 스물둘, 그리고 드가는 스물아홉 살이었다. 파리 예술계에서는 일견 지각 변동이 일어나고 있었다.

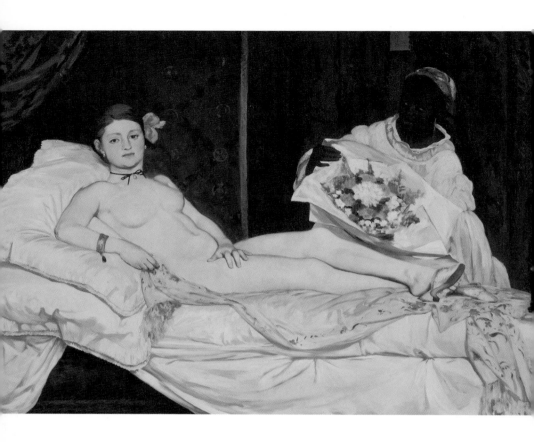

에두아르 마네 | 올랭피아

에두아르 마네
올랭피아 Olympia
1863, 캔버스에 유채, 130×190cm

마네는 〈올랭피아〉로 다시 한 번 논란의 주인공이 된다. 1865년《살롱》전에 출품되었지만 실제로는 1863년 제작되었다. 이번에는 티치아노Tiziano, 1488/1490-1576의 〈우르비노의 비너스〉의 구도와 모티프를 빌려 왔다.

비스듬히 누워 있는 여인은 얼굴 표정부터 손가락 끝까지 요염함과 우아함을 동시에 지니고 있다. 티치아노는 여인의 한 손에 장미꽃을 그려 넣음으로써 그녀가 비너스임을 암시했다. 이 때문에 유혹적인 몸짓과 표정에도 사람들에게 거부감을 주지 않았다. 오히려 비너스의 우아함에 비견될 만큼 찬사를 받았다. 본래 베네치아 곤차가 가문의 신혼방을 장식하기 위해 제작된 작품으로, 배경에 보이는 옷궤와 곤히 잠들어 있는 강아지, 그리고 창문 너머의 둥근 은매화 모두 부부의 사랑을 암시하는 요소다.

마네는 이 모두를 재치 있게 바꾸었다. 가장 먼저 그림의 주인공이 미의 여신 비너스가 아니라 매춘부임을 그림 곳곳에 드러냈다. 뒤마Alexandre Dumas, 1802-1870의 소설『동백 아가씨La Dame aux Camélias』에 나오는 매춘부의 이름이 '올랭프'라는 것에서도 짐작할 수 있듯이 올랭피아는 당시 매춘부들이 흔히 사용하던 이름으로 역시 〈풀밭 위의

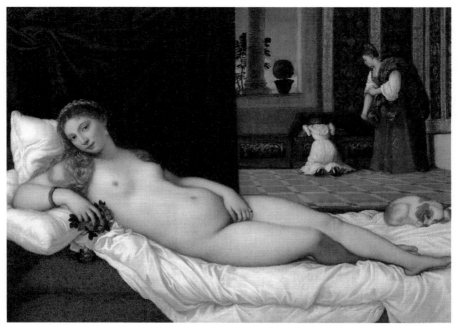

티치아노 | 우르비노의 비너스Venere di Urbino
1538, 캔버스에 유채, 119x165cm, 우피치 미술관

점심 식사〉에 등장한 빅토린 뫼랑이 모델이다.

　　하얀 시트가 펼쳐진 침대 위에 비스듬히 누워 있는 나체의 여인은
정면을 똑바로 바라보고 있다. 티치아노의 그림 속 여인의 고혹적인 눈
빛과 대조적이다. 옆에는 꽃다발을 전해 주고 있는 흑인 하녀를 배치했
고, 발치에는 강아지 대신 꼬리를 치켜든 앙칼진 고양이를 넣었다. 하
녀의 검은 얼굴과 검은 털의 고양이는 눈만 반짝거리고 있을 뿐, 어두

오르세
미술관

운 배경에 묻혀 형태를 구분하기가 쉽지 않다. 덕분에 여인의 흰 피부는 돋보이지만 이래서는 배경과 사물의 구별이 어려워진다.

〈올랭피아〉는 심사위원으로 참여했던 보들레르 덕분에 가까스로 당선되었지만 다른 심사위원들은 불편한 심기를 숨기지 않았다. 한 평론가는 "사람들은 시체를 구경하는 마음으로 여전히 썩어 빠진 마네의 〈올랭피아〉를 보러 온다"는 기사를 쓰기도 했다. 관객들의 반발도 거셌다. 작품 훼손 소동을 벌인 관객들 때문에 관리인이 작품을 지키다 결국에는 천장에 닿을 듯 높게 걸리는 수모를 겪어야 했다.

푸대접은 그만큼 마네의 화풍이 획기적이었다는 의미로 읽을 수 있다. 고전적인 취향과는 확연히 구별되는 작품으로 거친 마감, 중간색을 거의 사용하지 않은 강한 명암 대비는 굉장히 현대적인 요소다. 〈올랭피아〉에는 깊이가 없다. 그림이 품고 있는 내용이 얄팍하다는 뜻이 아니라 근대 회화의 산물인 원근법이 사라졌다는 의미다. 이는 〈풀밭 위의 점심 식사〉보다 한발 더 나아갔다. 르네상스 이후로의 서양 회화에서 원근법은 일종의 신앙과 같았다. 2차원의 화폭에 마술을 부리듯 3차원의 세계를 열어 줌으로써 회화가 현실을 보다 정확하게 재현할 수 있다고 믿게 했다. 하지만 마네는 지금 그것이 대체 무슨 의미가 있는지를 되묻고 있다.

마네의 질문에 열쇠를 건네주는 이는 랭보Arthur Rimbaud, 1854-1891일 것이다. 『지옥에서 보낸 한 철Une Saison en Enfer』에서 그는 "어느 날 저녁, 나는 내 무릎에 아름다움을 앉혔다, 그런데 나는 그 아름다움이 몹시 쓰다는 걸 알았다, 나는 아름다움에 욕설을 퍼부었다"고 적고 몇 줄 뒤에 이렇게 덧붙였다. "그것이 지나가고 나서야, 오늘 나는 아름다

움을 맞이했다는 사실을 알았다"고 말이다. 랭보는 기존의 관습과 조화를 이루는 모든 것을 떨치고 나서야 아름다움을 받아들일 준비가 되었다고 고백한다.

랭보에게 하나의 양식이 되어 버린 '아름다움', 즉 한 시대가 인정하고 답습하는 아름다움이란 참을 수 없는 것이었다. 그에게 '시'란 딱딱하게 굳어 버린 세상의 관습으로부터 벗어나려는 시도였다. 아름다움에 대한 관점은 고전주의가 만들고 이후 답습되지만 무엇이건 그것이 단순히 되풀이되는 순간부터 아름다움과는 전혀 관계없는 것이 된다. 새 시대의 예술에 대한 견해를 일깨우려면, 아름다움에 욕설을 퍼부었던 랭보의 말처럼 그것을 파괴하고 해체해야만 하는 것이다. 말하자면 〈풀밭 위의 점심 식사〉와 〈올랭피아〉는 19세기의 미적 기준으로는 도저히 받아들여질 수 없는 기법이었다.

마네는 1873년 드디어 《살롱》전에 당선되는데, 끈질긴 집념의 성과라 할 수 있다. 그로부터 1년 후인 1874년 뒤랑-뤼엘의 후원으로 《독립 미술가》전이 열린다. 정식으로 인상주의의 출현을 알리는 전시였다. 마네는 젊은 화가들을 단결시키는 발판을 마련해 주었으나 스스로는 단 한 차례도 《인상주의》전에 참여하지 않았다. 그의 관심사는 오로지 《살롱》전이었다.

1889년에 〈올랭피아〉가 미국인 수집가에게 팔린다는 소식을 듣자 모네는 공개적으로 기부금을 모아 작품을 사들였다. 그는 작품을 국가에 기증했고, 1907년부터 루브르에 전시되었다가 오르세 미술관이 개관하면서 비로소 온전한 보금자리를 찾았다. 랭보의 말대로 마네의 시도는 쓰디쓴 혹평 끝에 받아들여질 수 있었다.

외젠 부댕

트루빌 해변La plage de Trouville

1864, 패널에 유채, 26×48cm

외젠 부댕Eugène-Louis Boudin, 1824-1898은 주로 바닷가 풍경이나 휴양 나온 도시인들의 모습을 화폭에 담았다. 근간에는 19세기의 급속한 산업 발달이 있었다. 덕분에 부르주아 계층은 생활의 풍요로움을 만끽했고, 소위 '레저'라 불리는 휴양 문화가 본격적으로 자리 잡았다. 때마침 기차와 옴니버스 같은 교통수단이 파리 외곽까지 뻗어 나가면서 레저 산업은 성황을 맞았다. 파리 시민들은 주말이 되면 가까운 해변에서 시간을 보내곤 했는데, 부댕을 비롯하여 모네와 마네 등이 이 모습을 즐겨 그렸다.

부댕은 특히 파리 서북부에 위치한 휴양지 트루빌을 선호했다. 이 작품도 그중 하나로 어스름한 어둠이 내려앉기 시작한 늦은 오후가 배경이다. 고급스러운 복장의 무리가 해변을 바라보고 있다. 옷차림과 화려한 양산으로 미루어 부르주아임을 짐작할 수 있다. 궂은 날씨에도 바닷바람을 맞으며 이야기를 나누거나 간간이 해변을 산책하는 이들도 보인다.

이 그림을 특별하게 해 주는 것도 하늘에 있다. 부댕의 다른 그림들을 봐도 늘 하늘이 절반 이상을 차지한다는 사실이 의미심장하다. 하지만 부댕의 하늘은 고전주의 풍경화의 푸르고 화창한 하늘과는 사뭇 다

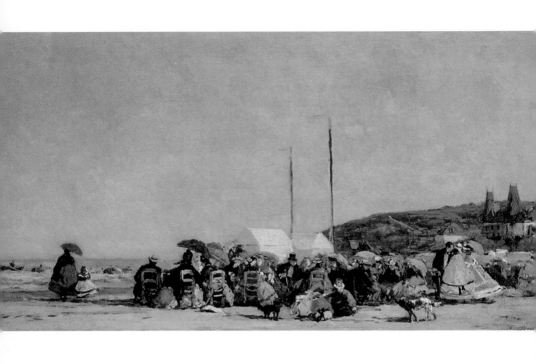

외젠 부댕 | 트루빌 해변

르다. 하늘 전체에 짙은 구름이 깔려 있고 빛은 거의 보이지 않는다. 어둡고 거친 붓 터치로 한눈에도 바람이 심하게 부는 날을 표현했는데, 그래서인지 구름의 형체는 더욱 분간하기 힘들다. 요컨대 부댕이 그린 구름은 바람에 날려 금방이라도 흩어질 것만 같다.

여기에 보들레르의 그림자가 어른거린다. 보들레르는 「이방인 L'Étranger」(1862)에서 "너는 누구를 가장 사랑하느냐, 수수께끼 같은 사람아 말하여 보라"는 질문에 조국도 황금도 미녀도 사랑하지 않는다고 완강하게 버티다 끝내 나지막이 답한다. "나는 구름을 사랑하지요… 흘러가는 구름을…, 저기…, 저…, 신기한 구름을!"

처음에 그는 그저 구름을 사랑한다고 말하지만 이내 '흘러가는'과 '신기한'이라는 수식어를 덧붙였다. 이 이방인의 대답처럼 구름은 흘러가고 마는, 붙잡을 수 없는 대상이다. 사실 구름은 한순간도 정지하는 적이 없다. 한낮의 빛을 지배하는 것 또한 구름이다. 〈트루빌 해변〉에서 보이는 구름은 빛을 가리고 적막을 드러낸다. 일견 구름은 빛의 상태와 대기의 흐름을 가장 예민하게 드러내 보인다. 훗날 모네를 비롯한 외광파外光派 화가들에게 구름이 주요한 모티프가 되었던 것도 이 때문이다. 고정되지 않고 흩어지고 마는 구름을 포착하는 것. 그것이 부댕에게는 가장 완전한 풍경이었을 것이다.

프랑스의 작은 어촌 마을 옹플뢰르에서 태어난 부댕은 바다를 보며 자랐다. 그가 열한 살이 되던 해에 선원 생활을 그만둔 아버지는 근처의 해안 도시 르아브르에서 화방을 차렸고 부댕은 아버지를 도우며 자연스럽게 그림을 그리기 시작했다. 소년의 눈을 사로잡은 소재는 르아브르 해안가였다. 특히 트루빌 해안을 즐겨 그렸다. 모네 역시 르아

브르에서 유년을 보냈고, 더군다나 트루빌은 첫 번째 부인 카미유와 달콤한 신혼여행을 떠난 곳이기도 하다. 훗날 부댕과 모네가 느낀 동질감을 이해할 수 있는 지점이다.

부댕은 모네에게 풍경화가의 길을 열어 준 친구이자 스승이었다. 모네는 "내가 한 사람의 화가가 되었다면 그것은 모두 외젠 부댕 덕분이다"는 헌사를 남기기도 했다. 파리 샤를 쉬스Charles Suisse의 아틀리에에서 그림을 배우던 모네는 잠시 고향 르아브르에 머무는데, 이때 부댕과의 첫 만남이 이루어졌다. 모네가 열아홉, 부댕은 서른다섯 살이었다. 모네에게 풍경화에 대한 천부적인 재능이 있음을 발견한 부댕은 그를 야외에 데리고 나가 자연을 관찰하는 법을 가르쳐 주었다.

모네는 부댕과의 기억을 이렇게 회상한다. "부댕을 만난 후 나의 두 눈은 비로소 열렸고, 진정으로 자연을 이해하게 되었다." 우리에게 강한 울림을 주는 모네의 그림들, 빛과 대기의 순간적인 변화를 포착하는 모네의 시선은 부댕이 있었기에 가능한 일이었다.

부댕은 모네를 비롯한 외광파 화가들에게 절대적인 영향을 끼쳤다. 장 밥티스트 카미유 코로Jean-Baptiste Camille-Corot와 더불어 선先인상주의자로 불리기도 한다. 인상주의 화가들은 부댕이 자신들과 함께하기를 바랐지만 그의 생각은 달랐다. 첫 번째 인상주의 화가들의 전시에는 참여했지만 부댕의 관심사는 《살롱》전이었다. 1889년 파리 만국박람회에서 금메달을 수상하고, 1892년에는 프랑스 최고의 훈장인 레종도뇌르 훈장을 받는 영광을 누렸으니 그 꿈은 이루어진 것 같다. 인상주의 화가들이 받았던 외면과 비교하자면 그의 성공은 상당히 대조적인 행보였다.

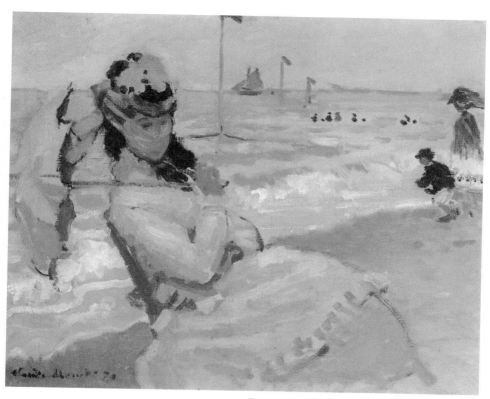

클로드 모네 | 트루빌 해변의 카미유Camille on the beach in Trouville
1870, 캔버스에 유채, 38.1×46.4cm, 예일 대학교 미술관

클로드 모네 | 까치

클로드 모네

까치 La pie

1868-1869, 캔버스에 유채, 89×130cm

파리의 기후는 이상하다. 맑은 날씨에 갑자기 구름이 몰려오더니 이내 비가 내린다. 한데 그 모습이 너무 자연스러워서 신비로울 정도다. 낮게 가라앉은 하늘이 유난히 가깝게 느껴져 정말로 그때그때의 빛이 내 삶에 깊숙이 침투하는 기분이다. 시시각각 변하는 빛의 세계를 파악하고자 한 인상주의가 파리를 중심으로 태동한 것은 어쩌면 당연한 일 같다. 그 시절 그들도 변화무쌍한 하늘과 흩어지는 구름을 바라보고 있었을 것이다.

〈트루빌 해변〉을 그리기 몇 해 전 외젠 부댕은 다음과 같은 글을 적었다. "왜 언제나 빛을 빈약하게, 초라하게만 그려야 할까? 도처에 아롱거리는 이 빛의 섬세함과 매력을 포착하기 위해 다시 시작한 지 벌써 스무 번째다. 얼마나 신선한가. 부드럽기도 하고 바랜 것 같기도 하고 분홍빛을 띤 것 같기도 하고. 사물들은 빛 속에 잠겨 있다. 도처에 밝은 색채가 가득하다. 바다는 찬란하고 하늘은 벨벳처럼 부드럽다. 이어서 노랗게 변한다. 뜨거워진다. 그러고 나서 기울어져 가는 햇살을 받아 이 모든 것이 보랏빛의 아름다운 뉘앙스를 띤다."

부댕의 고민을 함께 나누고 이어 간 화가는 단연 모네1840-1926다. 그가 빛의 미세한 변화까지 포착할 수 있는 예민한 눈을 갖게 된 데에

는 자연에 대한 통찰력을 키워 준 스승 부댕을 만난 이유도 있겠지만 가난과 피난 등으로 한곳에 오래 정착하지 못하고 이곳저곳을 떠돌았던 기나긴 여정도 무시할 수 없다. 모네가 빛에 '매달린' 풍경화가가 되기까지 그에게 영감을 제공한 장소는 헤아릴 수 없이 많다. 어린 시절의 추억이 묻어나는 생트-아드레스, 군 생활을 했던 알제리, 보불전쟁을 피해 머물렀던 런던, 카미유와 신혼여행을 떠난 트루빌 해변과 그녀와의 보금자리였던 아르장퇴유, 그리고 말년의 안식처 지베르니까지. 그의 여정은 파란만장하다. 그리고 이 모든 장소에서 모네는 똑같은 빛과 풍경이란 애초에 존재하지 않음을 깨우쳤다.

1860년대 후반에 모네는 샤를 글레르Charles Gleyre의 화실에서 알게 된 르누아르와 파리 외곽의 한적한 마을과 강가를 돌며 빛과 색채의 무한한 다양성을 실험했다. 낮에는 야외에서 스케치를 하고 밤에는 아틀리에에서 마무리 작업을 반복하면서 사물의 표면이 지니는 고유한 색이란 불가능하며, 빛에 따라 다른 색으로 보인다는 것을 깨달았다.

〈까치〉도 이 시기에 그려진 작품이다. 빛에 대한 끊임없는 탐구는 하얀 설경 위에서 더욱 다채롭게 드러난다. 눈을 자연의 표면을 뒤덮은 일종의 '하얀 천'이라고 묘사했던 르누아르와 달리 모네는 바지유에게 보내는 편지에 여름보다 겨울이 아름답다는 것을 발견했다고 쓸 만큼 순백의 눈에 매료되어 있었다.

〈까치〉에서 모네는 눈이 내리고 간 초원을 그리며 빛에 따라 다르게 나타나는 흰색의 무수한 효과를 마치 오케스트라에서 울려 퍼지는 수많은 선율처럼 담아냈다. 빛을 반사하며 반짝이는 눈, 그 위에 펼쳐진 울타리가 만들어 내는 푸르스름한 그늘, 나뭇가지 위에 맺힌 흰색

눈과 적갈색 가지의 조화, 그리고 눈이 내려앉은 까치의 은빛 털, 모든 것이 흰색이 꾸미는 끊임없는 변주를 이룬다. "자연에 순백은 존재하지 않는다. 눈 위에는 하늘이 있고, 하늘은 푸른색이다. 눈 위에 비치는 이 푸른색을 드러내야 한다." 모네의 말이다.

이 작품은 1869년 《살롱》전에서 낙선했다. 전통적인 풍경화와 비교하면 이유를 추측하기 어렵지 않다. 그림자가 검은색이나 회색이 아닌 푸른색을 띠고 있으며, 붓질이 지나치게 거칠다. 수시로 변하는 빛의 효과를 추적하기 위해 감행한 빠른 붓놀림은 심사위원들을 거북하게 만들었다. 아무렇게나 그은 듯한 거친 붓질, 빠른 스케치의 즉흥성, 세부 묘사 생략 등은 지나치게 실험적인 것이었다.

〈까치〉에 보이는 모네의 기법은 '스케치 기법'으로 불린다. 빛이 반사하는 사물의 순간적인 인상을 빠른 붓 터치로 신속하게 묘사하는 것을 말하는데, 그 속에는 미완성이라는 어조가 녹아 있다. 당시로서는 사물의 고유색이 아니라 빛에 의해 변하는 찰나의 색을 즉흥적으로 표현한다는 것이 굉장히 획기적인 사고였다. 하지만 모네의 눈에 비친 자연은 정확히 빛에 의해 이루어지고 있었고, 따라서 자연이 갖는 고유색을 정교하게 화폭에 옮기기란 사실상 불가능한 일이었다. 그의 작품에는 모든 것이 끊임없이 움직이며 변해 간다는 역동적인 세계관이 담겨 있다.

모네의 스케치 기법은 어김없이 보들레르를 소환한다. "현대성이란 일시적인 것, 사라지기 쉬운 것, 우발적인 것으로 이것이 예술의 절반을 차지하며, 예술의 나머지 반은 영원한 것과 불변의 것으로 되어 있다." 순간의 인상을 그린다는 것, 또한 그것으로부터 즉흥적으로 받아

들여진 감각을 포착하는 것이야말로 모네에게는 불멸의 예술을 남기는 방식이었다. 우리는 지금도 여전히 불확실한 빛의 세계에 살고 있다. 〈까치〉를 보면서 더욱 굳어진 생각이다.

오르세
미술관

장 프레데릭 바지유

바지유의 아틀리에 L'atelier de Bazille

1870, 캔버스에 유채, 98×128.5cm

인상주의 화가 모두가 동료이자 친밀한 우정을 나누었다는 점은 그들에게 교우의 이상의 의미를 준다. 그들의 첫 만남은 센 강변에 있던 샤를 쉬스의 아틀리에에서 시작되었다. 1859년부터 1861년까지 모네와 카미유 피사로, 폴 세잔 등이 모여들었다. 모네는 1862년 군에 복무하면서 아카데미를 그만두었다가 파리로 돌아온 후 샤를 글레르의 화실에서 수업을 받았다. 바지유1841-1870를 비롯하여 모네와 르누아르, 시슬레 등 미래의 인상주의 화가들의 교류가 이곳에서 이루어졌다.

현실은 녹록치 않았다. 화가의 꿈을 안고 파리로 온 젊은 화가들은 빈번한 낙선에 낙담했고, 평론은 물론 관객들의 반발도 끊이지 않았다. 그러나 그것이 이들의 연대를 더욱 끈끈하게 만드는 계기가 되었다. 마네의 〈풀밭 위의 점심 식사〉가 알려지자 그를 옹호하며 바티뇰 구역에 있는 마네의 화실 근처 카페 게르부아에서 정기적으로 모임을 가졌다. 이 모임은 '바티뇰 그룹'이라 불렸고, 그룹의 멤버들이 훗날 인상주의의 주역이 된다.

앙리 팡탱-라투르Henri Fantin-Latour가 그린 〈바티뇰의 아틀리에〉에 그들의 모습이 담겨 있다. 화면 중심에 있는 사내는 마네다. 모델은 마네의 친구이자 문학가인 자샤리 아스트뤽이다. 그 외에도 당대의 예술

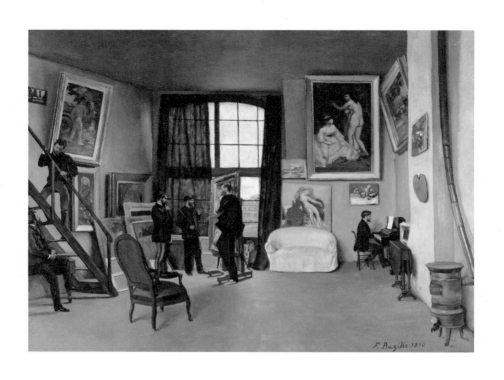

F. Bazille 1870

장 프레데릭 바지유 | 바지유의 아틀리에

가들이 마네를 둘러싸고 있다. 르누아르, 에밀 졸라Émile Zola, 1840-1902, 바지유, 모네 등 문학과 미술계 인사들이다.

같은 해 바지유도 이들의 모습을 담은 〈바지유의 아틀리에〉를 제작했다. 의대생이었던 그는 몽펠리에의 부유한 사업가의 아들로 금전적으로 여유로웠다. 반면 모네와 르누아르 등은 거듭되는 낙선으로 당장 먹고살 일을 걱정해야 하는 처지였다. 늘 친구들의 사정을 보살피던 바지유는 큰 규모의 스튜디오를 얻어 친구들이 지낼 수 있는 공간을 마련해 주었다. 모네가 아들을 낳았을 때에는 그의 그림을 비싼 가격에 구입했다. 인상주의 화가들에게 바지유는 친구이자 든든한 후원자였다.

처음에는 취미로 그림을 그렸던 그는 의대 시험에 낙방하자 본격적으로 화가가 되기로 결심한다. 뛰어난 재능을 지니고 있어 1867년에 모네, 르누아르와 출품했다 그만 입선하기도 했다.

〈바지유의 아틀리에〉에는 바지유와 각별했던 모네와 르누아르 등의 화가들은 물론 인문학자들이 함께 그림을 감상하며 이야기를 나누고 있다. 화가는 이젤 옆에 서서 자신의 그림을 지인들에게 설명하는 중이다. 이젤 앞에 있는 모자를 쓰고 지팡이를 든 인물이 마네다. 마네 뒤에서 그림을 보고 있는 인물에 대해서는 〈바티뇰의 아틀리에〉에도 등장하는 아스트뤽으로 추정하나 모네라는 해석도 있다. 피아노 앞에 앉아 있는 남자는 파리 시청 직원이자 바지유의 친구였던 에드몽 메트로인데 슈만과 바그너에 열광하던 음악가이기도 했다. 계단 쪽에 그려진 두 인물은 르누아르와 시슬레 혹은 에밀 졸라와 르누아르라는 의견이 있다. 르누아르가 바지유와 아틀리에를 함께 쓰고 있었기에 둘 중 한 명이 르누아르일 것이라는 추정은 신빙성이 있다.

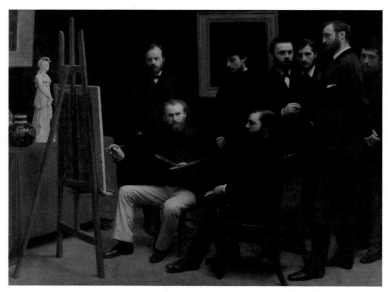

앙리 팡탱-라투르 | 바티뇰의 아틀리에Un atelier aux Batignolles
1870, 캔버스에 유채, 204x273.5cm

　바지유는 작품의 배경과 다른 인물들은 직접 그렸으나 이젤 위에 놓인 자신의 모습은 마네에게 그려 줄 것을 부탁했다. 마네에 대한 존경심을 읽을 수 있는 부분이다. 아틀리에 벽을 가득 채우고 있는 것은 모네와 르누아르, 그리고 바지유의 그림들이다.

　훗날 인상주의가 끝내 사람들을 설복시키고 성공을 거둘 수 있었던 이유 중 하나가 이들의 깊은 연대에 있다. 함께 그림을 그리는 것을 넘어 서로의 견해를 나누었다는 것, 그리고 무명 시절을 함께 견디었다는 것이다. 하지만 불과 몇 달 후에 그들의 꿈은 흔들거리기 시작했다.

1870년에 보불전쟁이 발발하자 바지유는 군에 자원입대했다 전사했다. 그의 나이는 스물아홉이었고, 그렇게 〈바지유의 아틀리에〉는 유작이 되었다.

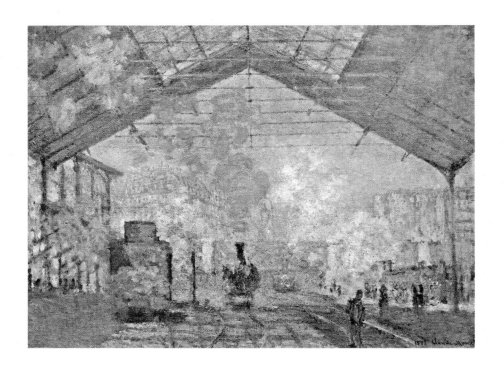

클로드 모네 | 생-라자르 역

빛에 매료된 화가들

클로드 모네
생-라자르 역 La gare Saint-Lazare
1877, 캔버스에 유채, 75×104cm

두 번의 《인상주의》전이 있었지만 평단과 대중의 태도는 여전히 냉담했고, 빛의 세계에 눈뜬 화가들에게 '장님들'이라는 조롱마저 이어졌다. 모네는 〈인상, 해돋이〉에 대한 '안개가 끼어 있는 풍경을 너무 선명하게 그렸다'는 혹평에 내내 마음이 불편했다. 결국 구매자를 직접 찾아 나서야겠다는 결심을 하고 생-라자르 역에 작은 스튜디오를 마련했다. 모네의 집은 파리 외곽의 아르장퇴유였기에 파리를 드나들기 위해 자주 생-라자르 기차역을 이용했던 것이다.

그곳에서 모네는 기차가 뿜어내는 증기와 공기로 퍼지는 빛의 효과를 생생히 목격했다. 그리고 보불전쟁을 피해 런던에 머물 당시 매료되었던 윌리엄 터너 William Turner, 1775-1851 의 〈눈보라 속의 증기선〉을

클로드 모네 | 루앙 대성당Cathédrale de Rouen
1893, 캔버스에 유채, 92.2x63cm

떠올렸다. 그리고 1876년부터 1878년까지 본격적으로 생-라자르 기차
역과 주변을 주제로 한 일련의 작품을 그려 냈다. 〈생-라자르 역〉 연작
은 그렇게 탄생한 작품이다.

　　여기에는 숨겨진 이야기가 있다. 어느 날 모네는 생-라자르 역장을
찾아가 루앙으로 가는 기차를 30분만 연착시켜 달라고 부탁했다. 갑작
스런 청에 어리둥절했던 역장은 화가의 간절한 바람을 수용했다. 모든
기차를 플랫폼에 세우고서 기차 엔진이 연기와 수증기를 내뿜게 하도
록 지시했다. 승객의 출입이 제한되는 등, 역 안의 모습을 생생하게 그

릴 수 있는 최상의 조건이 만들어졌다. 다만 시간이 많지 않았기에 모든 광경을 빠르게 그려 내야 했다.

모네는 기차의 역동성과 함께 수증기와 구름이 빛에 뒤섞여 만들어 내는 효과에 주목했다. 혼돈 상태에서 형태를 드러내는 기차, 그것이 모네가 그토록 포착하고자 했던 찰나였다. 그는 엔진이 뿜어내는 연기와 수증기, 그리고 구름과 빛에 따라 시시각각 변하는 형태와 색채를 연작으로 완성시켰다. 한 점의 작품으로는 도저히 사물의 색채를 온전히 표현할 수 없었던 것이다. 〈생-라자르 역〉은 그가 연작에 주목하게 된 결정적인 계기가 된 작품이기도 하다. 이후 〈루앙 대성당〉과 〈수련〉도 연작으로 발표했다.

세 번째 《인상주의》전에는 총 일곱 점의 〈생-라자르 역〉이 출품되었다. 이를 두고 열차 기관사를 하는 것이 적성에 맞겠다는 조롱부터 모네가 색맹일 것이라는 말까지 나왔다. 친구였던 소설가 에밀 졸라만이 기차역을 찬양하는 시를 발견한 것 같다며 모네를 두둔했다. 그리고 이 연작은 더 이상 인상주의 그림을 구매하지 않기로 다짐했던 화상 뒤랑-뤼엘의 마음을 움직였다.

피사로와 시슬레도 기차역과 기차가 들어오는 광경을 포착한 작품을 여러 점 남겼다. 생-라자르 역을 가로지르는 '유럽의 다리'는 귀스타브 카유보트의 주된 소재기도 했다. 기차가 이토록 그들의 눈을 사로잡았던 것은 그 자체가 근대를 상징하는 발명품이었기 때문이다. 19세기 후반의 파리지엥parisien에게 기차는 교통수단이 아니라 근대의 삶을 상징이었다. 기차의 발명으로 여가 생활이 본격화될 수 있었고, 주말이면 교외로 나가려는 사람들로 북적이는 기차역을 바라보며 인상

주의 화가들의 손 또한 바빠졌다. 에밀 졸라는 "이전의 화가들이 숲과 강을 그림으로 표현했다면 오늘날의 화가들은 기차역에서 그것을 발견하게 되었다"고 전했다.

기차를 타고 교외로 나가 주말을 즐기는 이들에게 창문을 통해 빠르게 스치며 지나가는 풍경은 말 그대로 살아 움직이는 풍경화를 탄생시켰다. 미술사학자 아놀드 하우저는 "현대의 기술 진보는 그동안 유례없는 생활 감정의 역동성을 가져왔다. 동적인 감정, 유행의 빠른 교체, 정적 세계의 완전한 해체, 지속에 대한 순간의 우위, 모든 현상은 일시적으로 그렇게 놓여 있을 뿐이라는 느낌, 모든 것이 시간의 강물 위로 사라져 가는 하나의 물결임을, 현실이란 존재가 아니라 생성이요, 결정된 상태가 아니라 끊임없이 움직이는 과정임이 그들의 사고를 지배하고 있었다"고 정리했다.

근대를 살아가는 이들은 평화로운 분위기의 전통적이고 정적인 풍경화에서 역동적이고 찰나의 순간을 포착하는 인상주의 풍경화에 조금씩 눈뜨기 시작했고, 그 중심에는 언제나 모네가 있었다.

오귀스트 르누아르
물랭 드 라 갈레트의 무도회|Bal du moulin de la Galette, Montmartre
1876, 캔버스에 유채, 131×175cm

르누아르1841-1919는 세 번째《인상주의》전에 〈물랭 드 라 갈레트의 무도회〉를 출품했다. 이 그림은 우리를 몽마르트르 인근에서 벌어지는 파티로 안내한다. 화사한 햇살 아래서 파티를 즐기는 사람들의 모습은 보고만 있어도 흥이 나고 경쾌한 왈츠 선율이 울려 퍼지는 것 같은 착각마저 불러일으킨다. 환하게 웃고 있는 여인들, 춤추고 있는 이들은 더없이 행복해 보인다.

색채에 대한 화가의 천재적 감각이 돋보이는 작품이기도 하다. 그래서인지 르누아르에 대한 비평가들의 거부감도 상대적으로 덜한 편이었다. 다만 인물들 위로 보이는 얼룩진 나뭇잎 그림자만은 예외였다. 바람이 불 때마다 나무 잎사귀들은 모든 사물의 표면 위에서 살랑거리며 흔들렸고, 기민한 화가는 그것을 놓치지 않았다. 있는 그대로를 표현하기 위해 형태가 일그러진다는 것을 알면서도 찰나의 인상을 포기하지 않았다. 윤곽선에 의존하다 보면 빛과 그림자 효과를 온전히 표현할 수 없기 때문이다. 등장인물의 얼굴과 드레스, 바닥 위까지 색채의 울림이 번져 나갔고, 덕분에 그림 속 남녀의 생기 있는 모습을 포착할 수 있었다.

훗날 자신의 대표작으로 손꼽히게 될 이 작품에 대해서 그는 "우리

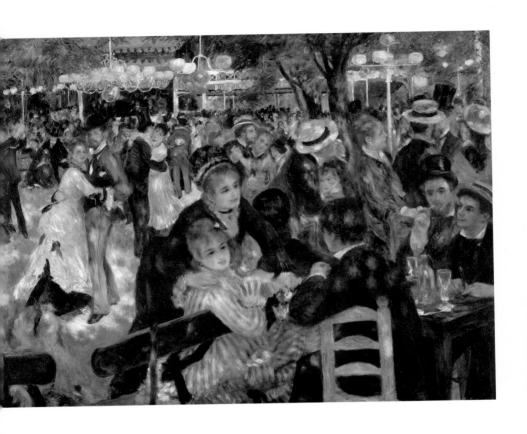

오귀스트 르누아르 | 물랭 드 라 갈레트의 무도회

가 사는 지상을 신들이 사는 낙원처럼 묘사하는 것, 그것이 내가 그리고 싶은 것이다"고 했다.

하지만 가난한 노동자 계급의 아들로 태어난 르누아르에게 지상 낙원은 신기루와 같은 것이었다. 도자기 공장에서 일하면서 화가를 꿈꾸던 그는 스무 살이 되어서야 가까스로 샤를 글레르의 화실에서 그림을 공부할 수 있었다. 힘들게 디딘 시작이었지만 전쟁과 가난이라는 또 다른 고난이 그를 기다리고 있었다. 그림으로라도 꿈꾸던 낙원을 그리고 싶다는 르누아르의 말에 공감할 수밖에 없다.

"그림이란 즐겁고 유쾌하고 예쁜 것이어야 한다. 세상에는 이미 불유쾌한 것이 너무 많은데 또 다시 그런 것들을 만들어 낼 필요가 없지 않은가?" 자신의 말처럼 그림 속에서까지 고통과 우울을 마주하는 삶을 살고 싶지 않았을 것이다. 이 때문에 화가는 평생 아름다운 여인과 생기 넘치는 아이들의 모습을 화폭에 담았던 모양이다. 그에게 찬란하고 빛나는, 언제나 넘치고도 모자란 아름다움이란 그림 속에서만 가능한 일이었다. 르누아르는 자신에게 찾아온 아름다움을 놓치고 싶지 않았을 것이다.

그래서 르누아르의 그림 앞에서는 늘상 '아름다움은 무엇인가'라는 구태의연한 질문과 마주치게 된다. 화가는 우리에게 그것 없이 살아갈 수 있느냐고 묻는다. 우리에게 삶의 고통 속에서 잊고 지내던 아름다움에 대한 의구심을 굳이 되새기고야 마는 것이다.

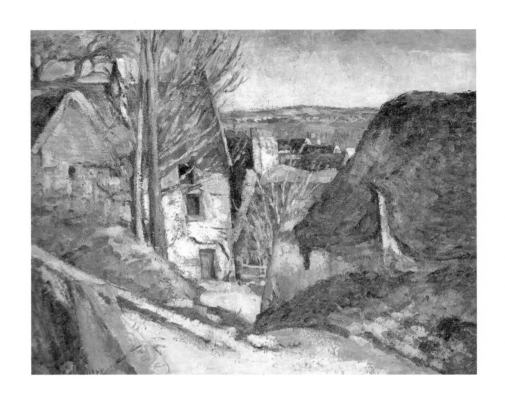

폴 세잔 | 목 맨 사람의 집

폴 세잔
목 맨 사람의 집La maison du pendu, Auvers-sur-Oise
1873, 캔버스에 유채, 55×66cm

우연일까 아니면 의도된 것일까. 오르세 미술관에서 르누아르의 작품과 나란히 있는 세잔1839-1906의 정물화를 보고 있자니 두 화가가 완전히 반대에 놓여 있다는 느낌이다. 르누아르의 작품이 빛과 색채에 녹아들 것 같다면 세잔의 작품은 건조하고 삭막하다. 세잔의 그림들은 빛과 색채를 통해 우리의 감각을 파고드는, 그런 부류의 그림과는 거리가 멀다. 물론 세잔도 첫 번째《인상주의》전에 참가하며 다른 인상주의 화가들과 뜻을 모았지만 정확히 말해 '새로운 화법을 추구한다'는 것 말고는 공통점을 찾을 수 없다.

 폴 세잔을 인상주의 화가로 분류하기는 하지만 그들과 원만한 관계를 유지하지는 못했다. 워낙에 비사교적이고 종잡기 힘든 성격이었다. 신경질적이었으며 자신의 작품을 찢어 버리는 등 충동적인 일도 벌였다. 그리고 자신의 몸에 손대는 것을 병적으로 싫어해서 카페 게르부아에서 악수를 청해 오는 마네에게 "지금은 악수를 할 수 없습니다. 제가 일주일 동안 손을 닦지 않았거든요"라고 말하며 단호하게 인사를 거절했다는 이야기도 있다. 죽마고우인 에밀 졸라의 소설 『작품L'oeuvre』에 등장하는 실패한 화가가 자신을 모델로 한 것이라며 돌연 에밀 졸라와 절교를 선언하기도 했다.

행색 또한 형편없었다. 언제나 찌그러진 모자에 물감이 묻은 코트를 입고 다녔던 그는 다른 이의 호감을 사지 못했다. 하지만 개의치 않다는 듯이 투박한 사투리로 "나는 사과 한 알로 파리를 정복하겠다"고 호언장담하곤 했다.

첫 번째 《인상주의》전 개최 당시 인상주의 화가들 사이에서 그를 포함시킬 것인지를 두고 논란이 벌어졌지만 피사로의 설득으로 참여할 수 있었다. 그렇게 어렵게

폴 세잔 | 현대적인 올랭피아Une moderne Olympia
1873-1874, 캔버스에 유채, 46.2x55.5cm

참여한 전시였음에도 그는 누구보다 혹독한 평을 견뎌야 했다. 세잔은 마네의 〈올랭피아〉에서 영향을 받았음이 틀림없는, 그러나 더욱 과감하고 자유분방한 형태와 색채로 이루어진 〈현대적인 올랭피아〉를 출품했다. 평론가 루이 르루아는 "이에 비하면 마네의 작품은 소묘나 정확성과 섬세한 완성 등에서 걸작이다"라고 비꼬았다. 세잔은 '병에 걸린 눈을 가진 작가', '알코올중독이거나 거의 미친 사람으로밖에 보이지 않는다' 등의 조롱을 받았다.

〈목 맨 사람의 집〉 역시 이때 출품된 작품으로 사정은 마찬가지였다. 이 그림은 오베르-쉬르-우아즈 지방에 있는 푸르 거리 높은 곳에 위치한 집을 담고 있다. 당시 피사로와 퐁투아즈, 오베르-쉬르-우아즈 일대의 풍경을 그리는 데 열중한 까닭으로 세잔의 초기 작품에 비하여 명확한 색채와 빠르고 격렬한 인상주의적 붓놀림이 도드라진다. 주제 면에서 봤을 때에도 드라마틱한 소재를 탈피하고 일상적인 소재들을 선택했다. 그러나 이 시기에도 세잔은 다른 인상주의 작가들과 차별성을 보였다. 이 시기에 모네는 풍경을 감상하는 여유로운 도시인의 모습에 몰두해 있었고, 피사로는 평화로운 전원의 풍경을 화폭에 담는 데 여념이 없었다.

반면에 세잔은 훗날 초현실주의 화가 앙드레 브르통André Breton, 1896-1966이 '범죄에 적합한 장소'라고 표현할 정도로 음산한 분위기가 감도는 풍경화를 제작했다. 인물이 부재한 풍경, 나뭇잎이 없는 앙상한 가지들의 모습까지 전체적으로 고독하고 차가운 느낌을 피할 수 없다. 캔버스에 물감을 덧칠하면서 양감을 부여하는 기법은 세잔의 독창성이 돋보이는 표현법이라 하겠다.

원제는 'La maison du pendu, Auvers-sur-Oise', 번역하면 '오베르-쉬르-우아즈에 있는 팡뒤의 집'이지만 '팡뒤pendu'가 '매달린' 혹은 '목을 맨'이라는 뜻으로도 쓰여 우리에게는 〈목 맨 사람의 집〉으로 알려졌다. 재미있는 점은 혹독한 비평에도 불구하고 이 그림이 세잔의 작품 중 처음 판매된 작품이라는 것이다. 이후 세 명의 개인 컬렉터를 거쳐 1911년 국가에 기증되었다.

카미유 피사로
봄, 꽃핀 자두나무(퐁투아즈의 봄, 정원의 꽃을 피운 나무들)
Printemps, Pruniers en fleurs
1877, 캔버스에 유채, 65.5×81cm

어딘지 탐미주의적인 느낌이 든다. 하지만 우리는 알고 있다. 카미유 피사로1830-1903는 탐미주의에 몰두한 적이 없다. 자연을 최대한 진지하게 받아들여야 한다는 신념을 가졌던 그의 풍경화는 늘 차분하고 신중하며 한 톤 다운된 인상이다. 그렇기 때문에 같은 외광파 화가에 속해도 모네의 풍경화와 사뭇 다르다. 무정부주의자였던 피사로는 확실히 남다른 시선으로 풍경을 바라봤다. 프랑스 중북부에 위치한 퐁투아즈로 이사하면서 "나에게는 아름다운 장소만이 필요할 뿐이다"라고 말한 바 있는데, 도시인의 눈으로 바라보는 시골 풍경이 아니라 말 그대로 그 장소에 들어가 있었다.

피사로는 인상주의 그룹 중 최고 연장자였다. 또 첫 번째《인상주의》전 이후 여덟 번의 전시회에 모두 참여한 유일한 작가다. 풍경화에 사로잡힌 것은 프랑스의 국립 미술학교인 에콜 데 보자르에서 당대 최고의 풍경화가 카미유 코로의 지도를 받으면서부터였다. 보불전쟁을 피해 머물렀던 런던에서의 경험이 그에게 풍경화에 대한 새로운 지평을 열어 주는 계기가 되었다.

그는 모네와 함께 윌리엄 터너와 존 컨스터블John Constable, 1776-

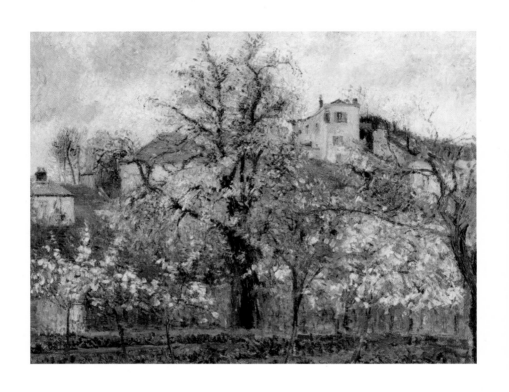

카미유 피사로 | 봄, 꽃핀 자두나무(퐁투아즈의 봄, 정원의 꽃을 피운 나무들)

1837 등의 영국 풍경화를 연구하면서 평생을 풍경화에 몰두하기로 결심했다. 말년에 파리를 배경으로 연작을 그리기까지 전원의 집과 정원, 들판에서 일하는 농부의 모습 등을 담은 풍경화를 그렸다. 그것이 피사로의 삶 전부가 되었다.

전쟁이 끝나고 프랑스로 돌아온 피사로에게는 아무것도 남아 있지 않았다. 루브시엔에 있는 집은 전쟁으로 황폐해졌고, 대부분의 작품이 손상되었다. 계속되는 낙선으로 어렵사리 먹고살았던 그는 다시 한 번 원점에서 시작해야만 했기에 새로운 장소가 절실했다.

그때 퐁투아즈라는 작은 마을이 눈에 띄었다. 산업화의 손길이 닿지 않은 조용한 시골 마을이라 집값도 저렴했다. 언덕이 많아 아기자기한 경치를 조망할 수 있었고, 가까이에 울창한 숲이 있어 풍경화를 그리기에도 적합했다. 이후 10여 년 동안 그는 이곳에서 무수한 작품을 남겼고, 그중 상당수가 현재 오르세 미술관에 있다.

특히 나의 눈을 사로잡은 작품은 〈봄, 꽃핀 자두나무(퐁투아즈의 봄, 정원의 꽃을 피운 나무들)〉다. 1877년의 세 번째 《인상주의》전에 출품된 작품으로 그의 다른 작품들보다 제법 크다. 평생을 궁핍에서 벗어나지 못했던 피사로였기에 규모 있는 작품을 그린다는 것은 불가능에 가까웠다. 오르세에 있는 피사로의 작품 대부분이 고작 스케치북 크기인 것도 같은 이유다. 누군가에게는 초라해 보일 수도 있겠다.

그러나 나에게는 반 고흐의 〈아몬드나무〉와 견줄 만한 명작으로 다가왔다. 화면 중앙에는 커다란 자두나무 한 그루가 있다. 멀리 푸른색 지붕의 집들이 늘어서 있다. 당시 피사로는 쉼표 모양의 붓 터치를 즐겨 사용했다. 이 작품에서도 막 비를 맞은 것처럼 화사하게 물기가 번

져 나가고 있는 꽃봉오리에 그것이 도드라진다. 한 화면에 밝은 빛과 흐린 빛, 그리고 습기를 머금었다 다시 건조해진 빛, 모두를 담고 있다. 이를테면 장시간 노출된 사진처럼 오랜 시간 빛을 쌓아 올린 것 같은 분위기가 배어난다. 아마도 이 흐드러지게 꽃핀 자두나무를 바라보면서 순간의 인상보다 꽤 오랜 시간을 두고 지켜본 인상을 그리고 싶었던 모양이다.

1878년에 미술평론가 테오도르 뒤레는 "피사로의 인상주의는 한순간의 덧없는 이미지와는 거리가 멀다. 피사로는 자연을 보고 거기에서 영원한 것들을 잡아냈으며, 그것을 단순화했다. 이 그림 속에는 그가 그려 낸 시골의 울적한 인상이 쓸쓸한 공간의 느낌을 주고 있지만 이를 다시 생생하게 바꾸는 능력도 숨어 있다"고 했다.

모네와 르누아르, 피사로 모두 자신의 작품을 '리얼리즘'이라고 여겼다. 시시각각 변하는 다채로운 빛으로 찰나의 세상을 바라본 모네와 르누아르, 그리고 견고하게 쌓아 올린 빛의 풍요로움을 담았던 피사로. 어느 쪽이 진실한 리얼리즘인지는 모르겠지만 사람들의 지각은 조금씩 바뀌고 있음이 분명하다.

"자연을 그리는 것을 두려워하지 마라. 현혹당할 수도 있다는 위험을 무릅쓰고서라도 대담해져야 한다." 피사로가 남긴 말이다.

카미유 피사로
서리 내린 밭에 불을 지피는 젊은 농부(밭 태우기)
Jeune paysanne faisant du feu, Gelée blanche
1888, 캔버스에 유채, 92.8×92.5cm

초기 인상주의 화가들이 혹평을 받았던 주된 이유는 대상을 금방이라
도 사라질 것처럼 불분명하게 표현했다는 점이다. 사라짐은 사람을 불
안하게 만든다. 인상주의자들은 빛에 의해 시시각각 변하는 대상을 생
성과 소멸의 과정으로 받아들였다. 고정되고 완전한 세계의 해체를 야
기했으며, 견고한 형태보다는 빛에 의해 퍼지는 색채에 방점을 두었다.
 하지만 불완전한 세계를 그린다는 그들의 다짐은 와해되었고, 화가
들은 인상주의 기법에 회의를 품게 되었다. 르누아르와 세잔은 끝내 인
상주의와 결별을 고하고 독자적 행보를 택했다. 피사로는 인상주의가
내세우는 감상주의적 시선에서 보다 객관적인 타협점을 모색하는 쪽
을 택했다. 이것이 피사로로 하여금 광학과 색채 이론을 탐구하게 했는
데, 광학과 색채의 결합이 만인을 공감시키는 예술의 길을 열어 줄 것
이라는 판단이었다. 정밀한 이론에 근거한 과학적 색채의 묘사가 공정
한 시각 묘사를 가능케 하리라 믿었던 그는 젊은 화가들의 실험적 시
도들을 적극적으로 받아들였다.
 이 시기에 피사로가 꾀했던 실험은 신新인상주의라 불리던 조르주
피에르 쇠라Georges Pierre Seurat의 화법이었다. 1885년에 동료 화가 폴

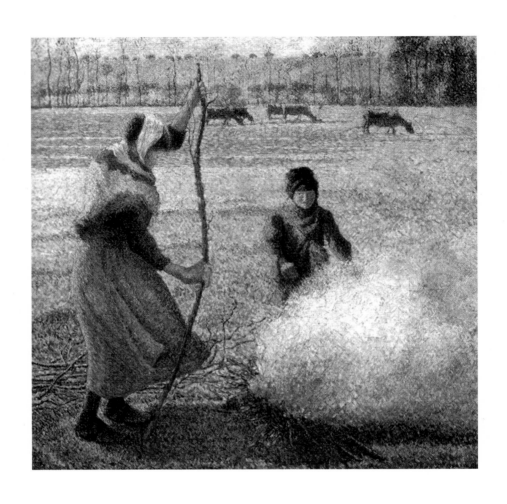

카미유 피사로 | 서리 내린 밭에 불을 지피는 젊은 농부(밭 태우기)

시냐크Paul Signac, 1863-1935로부터 쇠라를 소개받으면서 피사로는 새로운 국면을 맞이했다. 시냐크와 쇠라는 작은 색 점들을 나란히 병치시켜 촘촘하게 그리는, 이른바 '점묘법'을 구사했다. 피사로는 이를 열렬하게 받아들여 1886년경부터 5년 동안 자신의 그림에 적용시켰다. 〈서리 내린 밭에 불을 지피는 젊은 농부(밭 태우기)〉도 이 시기에 그려졌다. 하지만 그의 노력에도 불구하고 미술 상인과 수집가들에게 인기를 얻지는 못했다. 전위적인 시도는 당대에는 외면받기 일쑤다. 계속되는 궁핍한 생활에 낙담한 피사로는 결국 신인상주의들과 그들의 새로운 표현 형식을 포기한다. 과도하게 파편적인 색 점을 피하면서도 최대한 색상의 원리를 적용시킬 수 있는 방법은 불가능하다는 판단이었다. 그는 "나의 감각에 충실하게 대상의 움직임을 묘사하는 것은 불가능하며, 그토록 찬란하면서도 그토록 제멋대로인 자연의 인상에 충실하기란 불가능하다"고 당시를 고백했다.

시냐크 또한 "피사로는 우리의 기법으로부터 그가 원하는 바를 찾을 수 없었다. … 그는 다양성 속에서 일관성을 찾고 있었다. 그러나 우리는 일관성 속에서 다양성을 모색했다"고 적으며 피사로의 한계를 지적했다. 시냐크는 밀도 있는 붓 터치로 완성한 점묘주의로 신인상주의를 완성할 수 있다고 믿었다.

피사로는 그림을 공부하는 첫째 아들 뤼시앙Lucien Pissarro, 1863-1944과 20여 년간 편지를 주고받았는데, 여기에 진실한 그림을 그리고자 하는 화가의 어려움이 잘 나타나 있다. 아들에게 성공한 화가가 되기 위해 꼭 필요한 것은 "고집과 의지, 자유로운 감각, 그리고 자신의 감각을 제외한 다른 모든 것들로부터 자유로운 것"이라는 애정 어린

조언을 하기도 했다.

피사로는 자신이 추구하는 회화 양식이 오랜 시간을 들여 발견한 과학적인 관념에 의해 변화했음을 받아들이고 있었다. 하지만 거기에 한계가 공존한다는 것 또한 정확하게 인식했다. 그는 진심으로 빛에 대한 과학적이고 심도 있는 연구의 절실함을 요구했다.

1892년에 뒤랑-뤼엘의 갤러리에서 피사로의 작품을 회고하는 대규모 전시가 열렸다. 이 전시가 성황리에 끝나면서 그는 성공을 거두었고 마침내 지긋지긋한 가난에서도 벗어날 수 있었다. 하지만 노년에 또

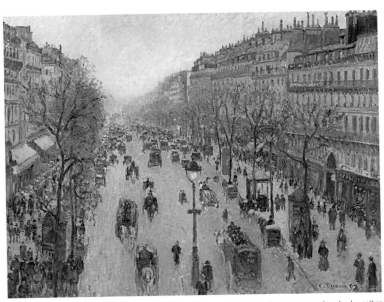

카미유 피사로 | 몽마르트르 대로, 아침, 흐린 날Boulevard Montmartre, morning, cloudy weather
1897, 캔버스에 유채, 73x92cm, 빅토리아 국립미술관

다른 시련이 닥쳤다. 눈병으로 더 이상 야외에서 그림을 그릴 수 없게 된 것이다. 이때부터 파리의 어느 호텔 방에 틀어박혀 도시의 거리를 화폭에 담기 시작했다. 그렇게 완성한 작품이 1897년의 아침과 저녁, 맑은 날과 흐린 날 등 총 24점으로 이루어진 〈몽마르트르 대로〉 연작이다. 이후 1903년 눈을 감을 때까지 파리를 중심으로 루앙과 르아브르의 다양한 풍경을 더욱 견고한 색감으로 완성해 나갔다.

알프레드 시슬레 | 쉬렌의 센 강

알프레드 시슬레
쉬렌의 센 강 La Seine à Suresnes
1877, 캔버스에 유채, 60.3×73.5cm

알프레드 시슬레1839-1899는 인상주의 화가 중에서도 가장 섬세하고 시적인 분위기의 풍경화를 남긴 재능 있는 화가로 손꼽힌다. 그러나 그의 그림은 '인상주의의 아류' 혹은 '모네의 추종자'라는, 화가로서는 상당히 수치스러운 평을 받기도 했다. 그는 세 번째 《인상주의》전에서 무려 17점의 풍경화를 선보였다. 이에 평론가 조르주 리비에르만이 "시슬레의 작품은 평온함 같은 운치와 신비함 등을 담고 있다"고 호평했을 뿐 다른 평론가들은 시슬레의 작품을 눈여겨보지 않았다.

　결국 그는 파리를 떠났다. 1875년에 파리 근교 강변 마을인 마를리-르-루아로 이사했고, 1879년에는 집세가 더 저렴한 퐁텐블로 지역으로 이주하며 철새 같은 삶을 살아야 했다. 영국 출신의 알프레드 시슬레는 말년까지 힘든 나날을 견뎌야 했던 불운한 화가였다. 보불전쟁의 피해로 시슬레의 집은 파산했다. 당장에 그림을 팔아 생계를 이어가야 했지만 생각만큼 대중의 호응을 얻지 못했다.

　카미유 코로와 바르비종Barbizon파의 영향을 받은 그의 작품은 세심한 구성과 전체적으로 부드러운 느낌의 통일된 색채로 어느 정도 인지도를 쌓았음에도 번번이 낙선했다. 이후 시슬레는 샤를 글레르를 통해 만난 모네와 르누아르와 함께 풍경화에 심취하며 인상주의 그룹에

서도 핵심 인물로 활동했다. 그러나 1880년 이후로 모네와 르누아르, 피사로 등의 동료 화가들에게 조금씩 대중의 관심이 집중되었을 때에도 안타깝게도 시슬레는 예외였다.

〈쉬렌의 센 강〉은 1877년 열린 세 번째《인상주의》전에 출품했던 작품이다. 그의 작품 대부분이 평온하고 신비로운 분위기를 자아내는 반면에 이 작품은 구름을 물결치듯 표현했다. 반 고흐의 〈까마귀가 있는 밀밭〉이 떠오를 정도로 거친 터치다. 금방이라도 비바람이 몰아칠 것 같은 구름, 아직 하늘에 남아 있는 은은한 햇빛이 강렬한 색조 대비를 이룬다. 소용돌이치는 하늘의 표현과 잔잔한 대지의 대비에 당시 시슬레의 심정이 잘 나타나 있는 것 같다. 조용하고 내성적인 성격의 소유자였던 그는 부드럽고 은은한 분위기가 배어나는 작품을 주로 그렸기에 이 작품은 상당히 이례적인 터치라고 할 수 있다. 실제로 시슬레는 이 시기 계속되는 경제적 압박으로 우울증을 앓았다.

그럼에도 자신이 추구하는 기법과 예술 세계를 끝까지 포기하지 않았다. 그는 끊임없이 인상주의 화풍을 연구하는 집념을 보였다. "누가 진정한 인상주의 화가였는가?" 묻는 마티스Henri Matisse, 1869-1954의 질문에 피사로는 주저 없이 "단 한 작가, 시슬레"라고 답했을 정도로 인상주의에 대한 신념이 확고했다. 인상주의에 대한 가장 적합한 정의를 내린 화가도 시슬레다. "나는 하나의 같은 그림 속에 다양한 묘사의 방법이 존재하기를 원한다. 사물은 각각 고유의 구조적 특성을 가지고 있으므로, 이를 충실히 표현해야 하는 것이다. 하지만 그보다 더 주의해야 하는 것은 그 사물들이 모두 빛으로 감싸져야 한다는 점이다."

운명이란 얼마나 얄궂은 것인지, 뒤랑-뤼엘의 후원에도 시슬레는

눈을 감을 때까지 명성을 떨치지 못했다. 그의 작품들은 화가의 사후에야 비로소 재평가를 받게 된다. 이 그림은 귀스타브 카유보트가 구매했고 이후 프랑스 정부에 유증되었다. 부댕의 하늘과 코로의 전원 풍경에서 감명을 받은 시슬레는 자신만의 기법을 쌓아 올렸다. 파리에서 인상주의 작품에 심취했던 반 고흐도 분명 이 그림을 보았을 것이다.

조르주 피에르 쇠라 | 〈아스니에르에서의 물놀이〉를 위한 습작

조르주 피에르 쇠라
〈아스니에르에서의 물놀이〉를 위한 습작
Étude pour "Une baignade à Asnières"
1883, 패널에 유채, 15.5×25cm

회화와 현실의 관계는 참으로 끈질기다. 회화가 감정이나 기분을 주관적으로 그릴 수 있다는 것을 깨닫기 전까지, 회화의 임무는 어디까지나 현실을 '있는 그대로' 재현하는 데 있었다. 물론 인상주의도 그것을 포기하지는 않았다. 다만 '있는' 그대로의 현실이 아니라 우리의 지각에 따라 다르게 '보이는' 세계를 그리려 했다는 점에서 기존의 회화에서 멀찌감치 벗어나 있다. 여기에서 인상주의는 일종의 모순과 맞닥뜨린다. 보이는 세계는 언제나 주관적이기 마련이다. 이를 극복하기 위해서는 누구나 공감할 수 있는 일종의 객관성이 확보되어야 했다.

드가와 세잔, 르누아르 같은 화가들도 인상주의의 한계를 인식했다. 특히 르누아르는 "막다른 골목에 와 있는 기분"이라고 토로하며, 결국 고전주의로 회귀하기에 이르렀다. 인상주의와 결별하는 대신 해결책을 찾고 한계를 극복하고자 한 무리도 있다. 조르주 피에르 쇠라1859-1891를 대표로 한, 일군의 신인상주의자들이다. 신인상주의라는 용어 자체가 쇠라의 작품에서 기인했다.

쇠라는 1884년 《살롱》전에 〈아스니에르에서의 물놀이〉을 출품했다 낙선하고 같은 해 5월 《앙데팡당Indépendant》전에 다시 출품했다.

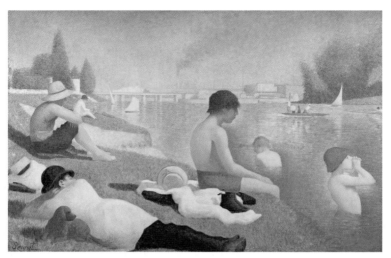

조르주 피에르 쇠라 ┃ 아스니에르에서의 물놀이
1884, 캔버스에 유채, 201×300cm, 내셔널 갤러리

여기에 감명을 받은 시냐크와 그를 비롯한 자연주의 작가들이 쇠라와
뜻을 같이했다. 이들은 기존의 인상주의가 내세우던 주관적인 사실주
의에 반발하며 과학으로 이를 극복하고자 했다. 비평가 펠릭스 페네옹
이 처음으로 '신인상주의'라는 명칭을 사용했고, "인상주의가 '본능적'
이고 '찰나적'인 데 반하여 신인상주의는 '영원성'에 기반을 두고 있다"
고 말하며 적극 지지했다. 그는 훗날 쇠라의 '포즈' 시리즈를 전부 구입
하여 평생 소장한 쇠라의 열렬한 팬이기도 하다.

　　쇠라가 점묘법을 구사하게 된 데에는 19세기에 발표된 과학 이론
서의 영향이 막대했다. 19세기의 화학자 미셸 외젠 슈브뢸Michel
Eugène Chevreul의 『색채의 동시적 대조의 법칙에 관하여De la loi du

Contraste simultané des Couleurs』(1839)와 미학자 샤를 블랑Charles Blanc의 『조형 예술의 문법Grammaire des Arts du Dessin』(1867), 미국인 물리학자 오그던 루드Ogden Rood의 『현대 색채론Modern Chromatics』 (1879)에 깊은 감명을 받은 쇠라는 곧장 슈브뢸을 찾아갔고, 빛이 색채에 부여하는 범위에 대한 그의 실험에 참여하기도 했다. 이 과정에서 색채란 주변 색에 따라 다르게 보인다는 것과 물감을 섞으면 색이 탁해지나 광선의 혼합은 명도를 높인다는 점에 주목했다.

팔레트 위에서 물감을 혼합하면 색이 탁해지는 것을 피할 수 없다. 하지만 캔버스 위에서 작은 붓 터치로 그것을 따로따로 병치시킬 경우 색이 관람자의 눈에서 혼합되면서 혼탁해지는 것을 피할 수 있다. 이렇게 탄생한 것이 점묘법이다. 쇠라는 모든 색채를 캔버스 위에서 재구성하면 세계에 보다 사실적으로 접근할 수 있고, 이를 통해 회화가 주관적인 인상을 보다 객관적으로 완성시킬 수 있다고 믿었다. 스스로는 색채 광선주의라 불렀지만 점을 찍는다는 의미에서 점묘법이 널리 사용되었다.

정확히 말하자면 〈아스니에르에서의 물놀이〉는 점묘법만으로 완성되지 않았다. 나중에 부분적으로 보색을 이루는 점들을 추가하긴 했지만 전체적으로 봤을 때 점묘법으로 제작된 최초의 작품은 '신인상주의 선언서'라고도 불리는 〈그랑드 자트 섬의 일요일 오후〉로 1886년의 여덟 번째이자 마지막《인상주의》전에 출품되었다. 빛에 의한 색채의 변화를 다루고 있으며 인상주의가 선호한 주제인 도시의 여가를 주제로 했다. 그러나 그들처럼 순간의 인상을 담고 있지 않다는 점에서 전형적인 인상주의 작품들과 차별된다. 센 강의 그랑드 자트 섬에 여름 소풍

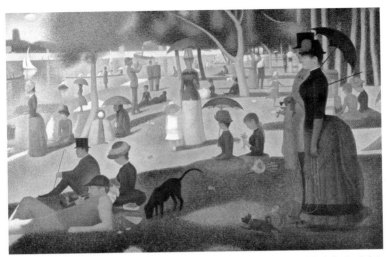

조르주 피에르 쇠라 | 그랑드 자트 섬의 일요일 오후Sunday afternoon on the island of La Grande Jatte
1884–1886, 캔버스에 유채, 207.5x308cm, 시카고 아트 인스티튜트

을 나온 사람들이 보인다. 다양한 직업의 남녀들은 당시 유행하던 옷을
차려입고 소풍을 즐기고 있다.

　작품을 마주한 이들은 평론가와 대중을 가리지 않고 경악을 금치
못했다. 첫 번째《인상주의》전에 가해진 세잔의 작품에 대한 혹평에 버
금갈 만했다. 인물의 위치가 조금만 바뀌어도 전체 구성이 흐트러진다
고 생각할 만큼 쇠라는 치밀한 계산으로 그림을 완성했다는 것이 아이
러니다. 모든 인물이 비트루비우스 비례에 맞추어 그려진 것만으로도
그의 철저함을 가늠할 수 있다. 하지만 인물의 움직임은 마치 연극의
한 장면처럼 인위적으로 보인다. 유행에 민감했던 당시 부르주아 계급
의 몰개성적인 취향을 일정 부분 감안한 설정이다.

쇠라는 이 작품을 위해 3년 동안 그랑드 자트 섬에 나가 사람들의 모습을 스케치했고, 20점 이상의 소묘와 40점 이상의 습작을 그리는 등 심혈을 기울였다. 외곽선을 그리지 않은 상태에서 전체 화면을 오로지 색 점으로만 표현하는 과정은 언뜻 생각해도 엄청난 시간과 노력이 필요할 것으로 짐작된다. 실제로 점묘법으로 작품을 완성하는 데에는 짧게는 1년에서 길게는 2년이라는 긴 시간을 투자해야 했다. 이 작품 역시 완성작 제작에만 무려 2년이 걸렸다. 쇠라가 화가로 활동한 10년 동안 단 7점의 유화만 남길 수밖에 없던 이유기도 하다.

현재 〈아스니에르에서의 물놀이〉는 영국 런던에 위치한 내셔널 갤러리에, 〈그랑드 자트 섬의 일요일 오후〉는 미국 시카고 아트 인스티튜트에 있고, 오르세에서는 이 두 작품을 위한 다수의 스케치와 습작을 감상할 수 있다.

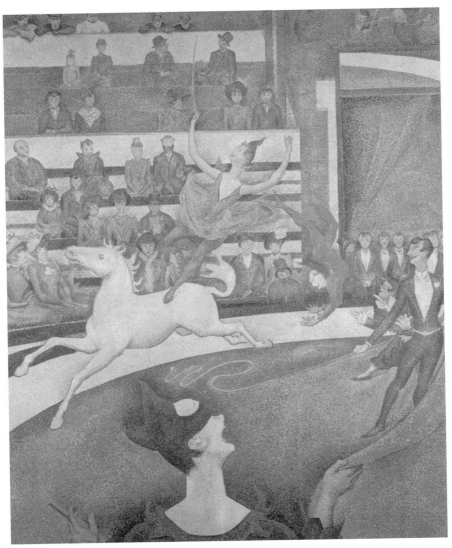

조르주 피에르 쇠라 | 서커스

조르주 피에르 쇠라

서커스 Le cirque

1890-1891, 캔버스에 유채, 185×152cm

쇠라의 마지막 작품은 〈서커스〉다. 전면의 무대에는 말 위에서 곡예를 하는 소녀를 중심으로 서커스가 펼쳐지고, 뒤로는 이 광경을 구경하는 관람객들의 모습이 보인다. 여기서도 서커스의 운동감과 긴장감을 표현하기 위한 쇠라의 치밀한 구도와 배치가 돋보인다. 전체적으로 나선형 구도에, 곡예사들이 한 발로 몸을 지탱하거나 공중에 떠 있는 순간을 포착하고 있다.

　이상한 것은 여전히 기계적이고 인위적인 인물들의 표현이다. 과장된 곡예사들의 몸짓에 비해 관람객들은 일말의 미동도 없이 앉아 있고, 표정도 거의 생략되어 있다. 화면 전면과 후면이 마치 다른 작품을 이어 놓은 것처럼 이질적이다. 그것들을 한 화면에 연결시키는 것은, 같은 톤으로 찍은 붓 터치뿐이다.

　윤곽선을 그리지 않고 색 점으로만 대상을 표현하는 과정에서 인물들의 세세한 자세와 표정을 그려 넣기란 거의 불가능했을 것이다. 그렇다고 해도 전체적으로 풍기는 분위기가 부자연스러운 것은 어딘지 계획된 것이라는 인상을 지울 수가 없다. 쇠라의 작품에서는 이렇듯 색 점만이 아니라 인물의 몸짓과 표정 또한 정확히 '배치'된 것이었다.

　쇠라는 캉캉이나 서커스와 같은 오락을 소재로 한 작품을 여럿 남

겼는데 그림을 그리기 위해 메드라노 서커스에 자주 드나들었다. 서커스는 당시 사람들이 즐기던 오락 중 하나로 인상주의 화가들도 즐겨 그리던 소재였다. 쇠라의 주요 작품들도 여느 인상주의 화가들의 그것처럼 여가를 즐기는 도시인의 모습을 담고 있었으나 그의 눈에는 어딘지 획일적이고 일률적으로 보였던 모양이다. 대중은 유행에 민감하게 반응하면서도 이를 수동적으로 받아들였고, 이 때문에 화가는 〈그랑드 자트 섬의 일요일 오후〉와 〈서커스〉의 등장인물들을 마네킹처럼 그려 넣었다.

그렇다고 쇠라가 대중문화에 부정적인 시각을 갖고 있던 것은 아니다. 그는 당시 찬반 논란을 일으켰던 에펠탑을 그리기도 했다. 다만 근대 문화에 대한 이중성을 놓치지 않았다는 표현이 적합할 것 같다. 〈서커스〉는 1891년 제7회 《앙데팡당》전에 전시되었는데 쇠라는 이 전시를 끝까지 지키지 못했다. 전시 중 걸린 독감이 악화되어 전시가 끝나기도 전에 서른한 살의 나이로 사망한 것이다.

화가의 갑작스러운 죽음으로 전시장 벽에 걸려 있던 작품에 검은색 리본이 걸렸다. 동거 중이던 연인과 13개월이 된 아들이 있었지만 이들의 존재는 쇠라 사후에야 알려졌다. 가족과 동료 화가들조차 몰랐고 정확한 기록도 전해지지 않는다. 작품에서 보이는 계산된 구도만큼이나 철저한 쇠라의 성격을 가늠하게 해 준다. 쇠라는 파리 페르 라셰즈 공동묘지에 묻혔고, 며칠 후 그의 아들 또한 아버지의 병에 전염되어 사망했다. 연인과 아들을 연이어 보내야 했던 쇠라의 연인은 그의 또 다른 걸작 〈분첩을 가지고 화장하는 여인〉의 주인공이다. 이 작품은 런던 코톨드 갤러리The Courtauld Gallery에 있다.

오르세
미술관

쇠라는 7점의 대작과 40여 점의 습작과 스케치, 그리고 500여 점의 소묘를 남겼다. 많지 않은 작품 수에 비해 미술사에 남긴 업적은 실로 대단한 것이었다. 색 점들을 해체시킨 다음 우리의 지각에서 재구성한다는 발상은 그동안의 회화 영역을 뛰어넘는 것이었다. 르누아르의 말대로 막다른 골목에 이르렀던 인상주의에 새로운 차원을 열어 주었다. 여기

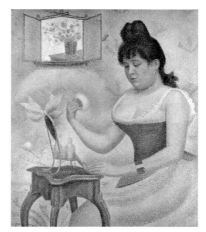

조르주 피에르 쇠라 | 분첩을 가지고 화장하는 여인Young woman powdering herself 1880-1890, 캔버스에 유채, 95.5x79.5cm, 코톨드 갤러리

서 '무엇이 더 실제에 가까울까' 묻는 것은 의미 없는 일이다. 해답의 열쇠는 누구도 쥐고 있지 않다. 다만 그 고민을 진지하게 이어 간 이들이 인상주의 이후 등장한 모더니즘 미술가들임을 예상해 볼 수 있다.

모더니즘 미술가인 앙리 마티스와 앙드레 드랭André Derain 등의 야수파 화가들이 쇠라의 색채 이론을 작품에 적용했다. 그리고 로베르 들로네Robert Delaunay 지노 세베리니Gino Severini 같은 입체주의와 미래주의 작가들도 점묘법을 실험했다. 오르세 미술관에서 이 과정을 확인할 수 있으니 그 행운을 놓치지 말아야 하겠다.

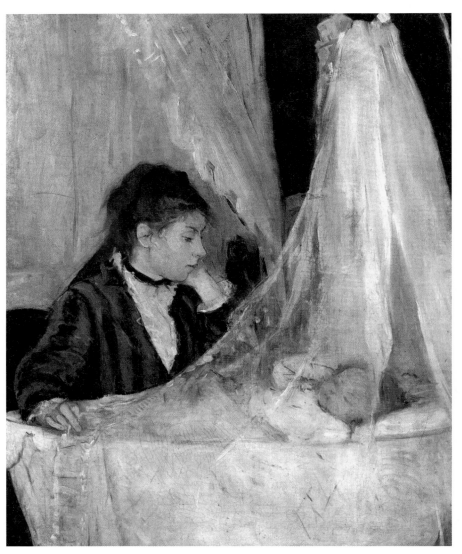

베르트 모리조 | 요람

빛과 여인들

베르트 모리조
요람 Le berceau
1872, 캔버스에 유채, 56×46cm

마네의 그림에는 종종 검은 눈동자를 가진 신비로운 여인이 등장한다. 〈제비꽃 장식을 한 베르트 모리조〉, 〈부채를 든 베르트 모리조〉 등의 제목에서 알 수 있듯이 베르트 모리조1841-1895라는 여인이다. 대다수의 사람들에게 그녀의 이름은 마네의 작품을 통해서 기억될 것이다. 조각에 천부적인 재능을 지녔음에도 로댕의 연인 혹은 제자로만 기억되는 카미유 클로델처럼 그녀 역시 마네라는 대화가의 그늘에 가려져 있다. 하지만 《살롱》전에서 인정받는 당당한 여류 화가이자 마지막까지 인상주의를 이끌었던 주역이었다.

　　로코코 미술의 거장이자 〈그네〉를 그린 프라고나르Jean-Honoré Fragonard, 1732-1806의 증손녀기도 한 모리조는 행정관의 딸로 태어나

당시 여성으로서는 드물게 부모의 지원을 받아 화가가 되었다. 마네와 마찬가지로 부르주아 출신이었던 그녀는 우아하고 지적이었으며, 무엇보다 그림에 뛰어난 재능을 보였다. 1860년부터 카미유 코로의 화실에서 본격적으로 그림을 배우기 시작하며 1863년에는 스물둘의 이른 나이에 풍경화 두 점을 《살롱》전에 당선시킨다. 마네가 〈풀밭 위의 점심 식사〉로 낙선한 그 해다. 이후에도 그녀는 《살롱》전에 연이어 당선되었다.

코로에게 함께 그림을 배운 피사로와 르누아르, 모네, 드가와 절친한 동료가 되면서 모리조도 인상주의에 발을 디디게 된다. 그녀는 1874년의 첫 번째 《인상주의》전을 시작으로 단 한 차례를 제외하고는 모든 전시회에 참여했다. 마네의 죽음 이후 와해 위기에 처한 인상주의를 끝까지 포기하지 않은, 신념 있는 화가이기도 하다.

1874년 열린 첫 번째 《인상주의》전에서 비평가들이 모네와 세잔 등 대부분의 인상주의 작가들에게 공격적이었던 데 반해 모리조의 작품에는 비교적 호의적이었다. 모두 9점의 작품을 선보였는데, 그중 〈요람〉이 가장 호평을 받았다. 에드마가 잠들어 있는 딸을 지켜보는 모습을 묘사한 그림을 두고 평단은 "그림 속의 어머니보다 더 사실적이고 부드럽게 표현된 것은 없을 것이다. 어머니는 아이가 잠들어 있는 요람 쪽으로 몸을 기울이고, 발그레한 아이의 모습은 커다랗고 희미한 모슬린 천 너머로 살짝 비친다"고 했다.

모네와 세잔의 작품과 비교하자면 주제와 완성도 면에서 분명 덜 파격적이지만 요람 위의 베일 때문에 화면 전체가 대각선으로 나뉘는 구도는 대담한 시도로 보인다. 푸른빛이 감도는 침대 시트와 하늘하늘

한 천, 그리고 여성의 옷감이 만들어 내는 대비도 돋보인다.

그녀의 그림 대부분은 가정의 평화로운 정경이나 어머니와 아이들의 일상을 담고 있다. 특유의 섬세함과 파스텔 톤의 풍부한 색채를 통해 유화를 꼭 수채화처럼 맑고 투명하게 표현해 낸다는 평을 받았다. 하지만 여성이라는 이유로 일정

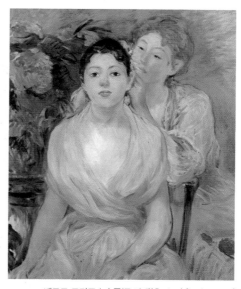

베르트 모리조 | 수국(두 자매)L'hortensia(Les deux soeurs)
1894, 캔버스에 유채, 73.1x60.4cm

부분 과소평가되었고, 일부 평론가들은 그녀를 종종 모델과 혼동하기도 했다.

모리조에게는 어릴 때부터 함께 그림을 그렸던 언니 에드마가 있었다. 그녀 못지않은 재능을 지녔지만 결혼과 함께 화가의 꿈을 접었다. 반면 모리조는 끝까지 자신의 꿈을 포기하지 않았다. 당시에는 여성이라는 이유 하나만으로 화가로서 녹록치 않은 삶을 살아야 했지만 지금에 와서는 '인상주의를 이끈 숨은 진주'라는 수식을 얻었다.

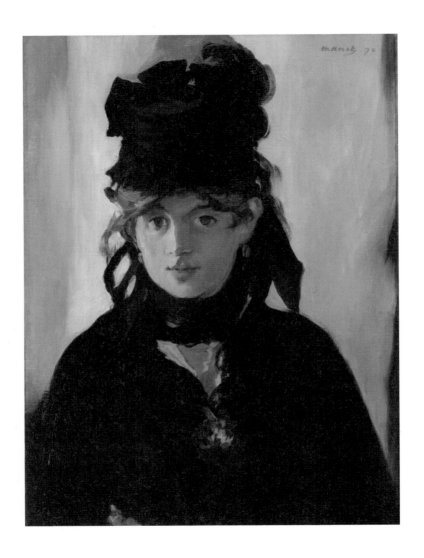

에두아르 마네 ㅣ 제비꽃 장식을 한 베르트 모리조

에두아르 마네
제비꽃 장식을 한 베르트 모리조
Berthe Morisot au bouquet de violettes
1872, 캔버스에 유채, 55×40cm

마네가 베르트 모리조를 그린 첫 번째 작품은 〈발코니〉다. 이후 마네는 그녀를 모델로 10점의 작품을 더 남겼다. 그림 속 모리조는 늘 지적이고 매력적이다. 〈올랭피아〉와 〈풀밭 위의 점심 식사〉의 모델 빅토린 뫼 랑과 사뭇 다른 느낌이다.

두 사람의 첫 만남은 1868년으로 거슬러 올라간다. 마네는 루브르에서 명작을 모사하고 있는 그녀와 마주친다. 우연이었다. 처음에는 그녀의 데생 실력에 감탄했지만 점차 깊고 우아한 검은 눈동자에 빠져들었다. 두 사람의 관계에 대해서는 의견이 분분하다. 서로의 모델이 되기도 하고 그림에 대한 충고와 조언을 아끼지 않았던 사제 관계였지만 마네의 친구인 소설가 조지 무어는 "마네가 결혼을 하지 않았다면 모리조가 그와 결혼했을 것이 틀림없다"고 했다.

〈제비꽃 장식을 한 베르트 모리조〉 속 그녀는 잿빛 드레스에 화려한 제비꽃 장식이 달린 검은색 모자를 쓰고 있다. 온통 검은빛으로 물든 화폭에서 마네는 그녀를 순수하면서도 도발적인 여인으로 그려 냈다. 마네는 모리조를 제비꽃에 자주 비유하곤 했는데 왜 하필 제비꽃인지 궁금하지 않을 수 없다.

제비꽃은 제우스와 이오의 신화에 등장한다. 결혼을 한 제우스는

강물의 신의 딸 이오와 사랑에 빠진다. 그러나 아내 헤라가 둘의 관계를 의심하자 제우스는 이오를 송아지로 바꾸어 버린다. 소가 된 이오는 헤라의 감시를 피해 온갖 고초를 견디며 살아가다 결국 밤하늘의 별이 되었고, 상심한 제우스는 이오의 푸른 눈을 회상하며 제비꽃을 만들었다고 한다. 마네의 마음을 드러낸 것도 같지만 사실 여부는 확인할 수 없다.

마네도 유부남이었다. 아내는 두 살 연상의 네덜란드 출신 피아니스트였다. 마네 형제들의 피아노 교사였던 그녀는 '레옹'이라는 사생아를 출산했는데, 실은 아내 수잔이 마네 아버지의 정부고, 레옹 역시 그의 아들이라는 소문이 있었다. 명예를 중시하던 가문에서 아버지의 불륜을 숨기기 위해 그녀와 결혼했다는 추측이 나돌았지만 정설은 아니다. 아무튼 수잔 또한 마네의 작품에 여러 번 등장한다. 그러나 언제나 무표정한 모습으로 담았다.

이 그림에서 모리조를 감싼 검은색은 그녀의 얼굴과 눈을 화사하게 빛낸다. 마네가 그녀를 모델로 그린 그림 중 말년 작품에 해당한다. 시인 폴 발레리Paul Valéry, 1871-1945는 그림을 보고 "나는 이 초상화를 마네 예술의 정수라고 여긴다. 무엇보다 검은색의 완전한 어둠에 주목하고 싶다. 검은색의 힘과 단순한 배경, 장밋빛이 도는 백색의 깨끗한 피부, 가히 현대적이며 신선한 모자의 독특한 실루엣, 즉 인물의 외면을 감싸고 있는 모자의 수술과 끈 리본의 형태, 어딘가를 응시하고 있는 시선과 그윽한 눈빛의 커다란 눈을 지닌 이 모델은 일종의 부재의 존재를 웅변하고 있다"고 평했다.

모리조 또한 이 작품에 애정을 가진 것이 분명하다. 마네가 죽은 후

에 그림을 사들였는데, 이 그림이 오르세 미술관에 안착한 것은 비교적 최근인 1998년의 일이다.

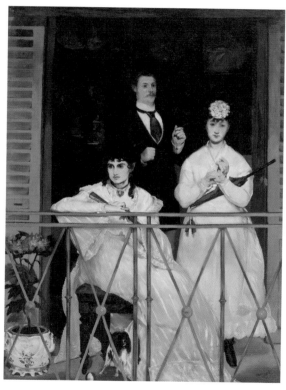

에두아르 마네 | 발코니Le balcon
1868–1869, 캔버스에 유채, 170x124.5cm

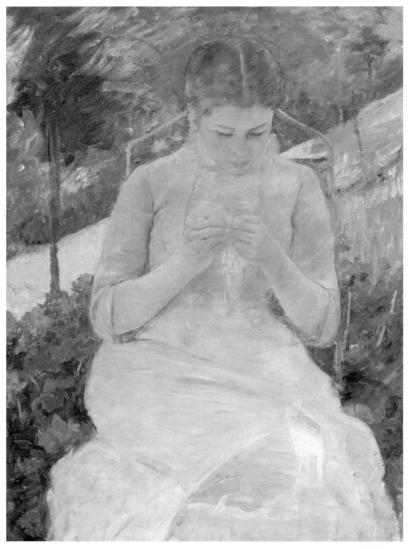

메리 카샛 | 정원의 소녀

메리 카샛
정원의 소녀Jeune fille au jardin
1880-1882, 캔버스에 유채, 92×65cm

인상주의 그룹에는 베르트 모리조 외에 또 한 명의 여성 화가가 있었다. 이름은 메리 카샛1844-1926, 《인상주의》전에 참여한 것은 베르트 모리조보다 2년 늦은 1878년이었다. 미국의 부유한 가정에서 자란 그녀는 유럽을 여행하던 중 파리 만국박람회를 방문하면서 파리의 진취적인 분위기에 빠져들었고, 어릴 때부터 지녔던 화가의 꿈을 펼칠 수 있으리라고 믿었다. 하지만 에콜 데 보자르에서 입학을 거절당하는 바람에 개인 아틀리에서 그림을 배우게 된다.

가장 먼저 그녀의 재능을 알아채고 적극적으로 인상주의에 합류하도록 권한 인물은 드가다. 1874년 《살롱》전에 전시된 그녀의 그림을 보고 감탄한 그는 다른 화가들에게 카샛을 소개했다. 유럽 각국을 여행하면서 각종 재료와 다양한 기법을 익힌 그녀는 파스텔과 에칭, 드라이포인트dry point(동판화) 기법을 넘나들었다.

그녀는 일본 판화에도 조예가 깊었다. 1890년 파리에서 대규모 《일본 판화》전이 열렸는데, 다수의 화가가 일상의 모습을 유머러스하게 표현한 우키요에에 매력을 느꼈다. 마네의 〈에밀 졸라의 초상〉(1868)과 드가와 고갱 등의 인상주의 미술에서도 흔적을 쉽게 찾을 수 있다. 카샛은 우키요에의 투명한 색채와 평면적인 구성, 장식적인 요소를 적극

차용했다. 분명하고 정확한 윤곽으로 인물을 표현했고, 형태보다는 패턴이나 장식으로 화면을 채우는 데 집중했다. 이와 같은 재기발랄한 기법이 드가의 관심을 끈 것이다. 드가의 후기작인 '욕조' 시리즈에 그녀의 영향이 엿보인다.

넘치는 재능에도 여성의 몸으로 남성들과 동등한 대접을 받는다는 것은 쉬운 일이 아니었다. 여성의 외출도 자유롭지 않은 분위기였고, 그릴 수 있는 소재부터 제한을 받았다. 모리조와 카샛 모두 가정에서의 여인의 삶과 아이들을 주된 주제로 삼았던 것도 이 때문이다. 카샛은 목욕을 마친 아이의 몸을 수건으로 닦아 주는 어머니의 모습이나 차를 마시거나 거울을 보는 여인을 소재로 여러 작품을 남겼다. 〈정원의 소녀〉도 그중 하나다.

1886년《인상주의》전에 출품된 작품으로 살짝 고개를 숙여 바느질에 열중인 소녀가 주인공이다. 빠른 붓질에서 순간을 담고자 한 인상주의 기법이, 흐드러지게 피어 있는 주황색 꽃들과 여인의 하얀 치마가 만들어 내는 뚜렷한 색의 대비에서 그녀 특유의 대담함이 돋보인다. 오른쪽부터 사선으로 이어진 큰 길이 나뉘어 있어서일까, 어딘지 불안해 보이기도 하다. 고개를 숙이고 바느질하고 있는 소녀의 모습에서 어쩔 수 없는 이방인의 정서가 전해진다. 카샛은 파리에 정착한 미국인이었고, 함께 파리로 온 동생은 병상에 있었다. 결혼을 하지는 않았지만 가족을 돌봐야 했다.

카샛은 파리 외곽 우아즈 강변에 위치한 조그만 집에 정착해 평생 그림을 그렸다. 일흔이 지나면서부터는 시력이 나빠져 결국 활동을 중단했다. 생전에 누렸던 명성은 다른 인상주의 화가들에 비하자면 초라

오르세
미술관

했고, 모리조와 비교해도 조연 느낌이 강하다. 그녀가 그림으로 인정받기 시작한 것은 눈을 감은 후부터다. 1904년 레종 도뇌르 훈장을 받긴 했지만 진가가 재조명되기 시작한 것은 더 오랜 시간이 흐른 다음이다.

우리가 카샛을 기억해야 하는 가장 큰 이유는 미국에 인상주의를 소개하고 알리는 데 중요한 역할을 했다는 점이다. 그녀는 미국의 부유한 친구와 화가들에게 인상주의 그림을 소개하며 미국 미술에 지속적인 영향을 미쳤다. 그러니까 인상주의에는 마네와 모네, 혹은 르누아르 같은 저명한 화가들 외에도 잠잠히 인상주의를 지키고 알린 '메리 카샛'라는 이름의 화가도 있었음을 기억하면 좋겠다.

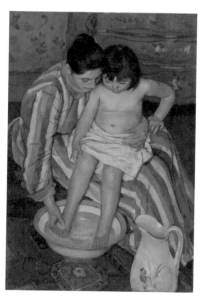

메리 카샛 | 아이의 목욕The child's bath
1891-1892, 캔버스에 유채, 100.3x66cm, 시카고 아트 인스티튜트

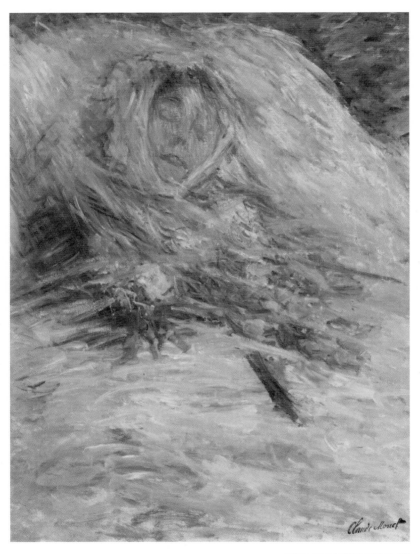

클로드 모네 | 임종을 맞은 카미유

클로드 모네
임종을 맞은 카미유 Camille sur son lit de mort
1879, 캔버스에 유채, 90×68cm

모네는 죽어 가는 아내의 모습을 화폭에 담았다. 조금 후면 영영 이별할 아내의 손을 잡아 주는 대신 그는 붓을 집었다. 아내의 임종에 모네는 남편보다 화가의 역할에 충실했다. 아내를 떠나보내는 그만의 애도 방식이라 하기에는 가혹하다. 투철한 화가 정신이라고 해야 할까, 어쨌거나 아내 입장에서는 참으로 야속한 남편이다.

친구에게 보낸 편지에 그의 속내가 담겨 있다. "어느 날 내게 너무나 소중했던 여인이 죽음을 기다리고 있고, 이제 죽음이 찾아왔습니다. 그 순간 나는 너무나 놀랐습니다. 시시각각 짙어지는 색채의 변화를 본능적으로 추적하는 나 자신을 발견했던 것입니다." 모네에게 모종의 죄책감이 밀려왔다고 읽히는 한편으로 정말로 그는 흩어져 가는 빛을 놓칠 수 없었던 것이다.

하지만 모네는 정말로 슬퍼하고 있었다는 것이 내 짐작이다. 그는 아내의 죽음을 믿을 수 없다는 듯, 마치 꿈속의 한 장면처럼 표현했다. 작은 숨조차 힘겨워 하며 눈을 감고 있는 그녀에 대한 애석함이 전해진다. 베일에 싸인 것 같은 그녀의 모습은 모네의 말대로 조금씩 천천히 공기 속으로 아련하게 퍼져 가고 있다. 카미유 동시외, 그녀는 죽어가는 순간까지 모네의 모델이 되어 주었다.

두 사람이 처음 만났을 때 카미유는 열여덟의 소녀였다. 둘은 곧바로 사랑에 빠졌고 이내 결혼까지 결심하지만 모네의 아버지는 그녀를 못마땅해하며 재정 지원도 끊어 버렸다. 두 사람은 결혼식을 올리지 못한 상태에서 첫째 아들 장을 낳았으며, 동시에 생활의 궁핍함과 마주했다. 당시 모네는 물감은커녕 음식 살 돈도 없을 정도로 벌이가 시원찮은 새내기 화가였다. 파리에서의 생활을 감당할 수 없게 된 둘은 아르장퇴유라는 파리 외곽에 위치한 작은 마을로 거처를 옮겼다. 그럼에도 가난이 행복을 앗아 가지는 않았다. 이곳에서 모네는 아내와 아들을 모델로 많은 그림을 그렸다. 〈아르장퇴유 부근의 개양귀비꽃〉(1873), 〈산책〉(1875), 〈파라솔을 든 여인-카미유와 장〉(1875) 등을 보면 당시의 삶

이 얼마나 행복했는지를 알 수 있다. 앞서 걸어가다 뒤따라오는 남편을 살짝 돌아보는 순간을 포착했는데, 그녀에 대한 사랑과 평온함이 그림 가득 깃들어 있다.

원경으로 바라본 풍경에 인물을 배치했던 이전에 비해 이 시기 그림들은 비교적 평화로운 전원생활을 즐기고 있는 인물이 중심을 이룬다. 대부분이 카미유와 장의 모습이다. 모네의 전 작

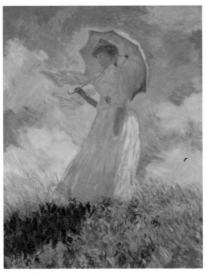

클로드 모네 | 야외에서 인물 그리기 습작: 양산을 쓰고
왼쪽으로 몸을 돌린 여인
Essai de figure en plein air: Femme à l'ombrelle tournée vers la gauche
1886, 캔버스에 유채, 131×88.7cm

품을 통틀어 가장 많이 등장하는 인물도 카미유다. 마치 바람을 그리는 듯 살랑이며 공기로 퍼져 가는 모네 특유의 표현력도 이때 완성되었다.

야속하게도 모네의 행복은 오래가지 못했다. 1878년 카미유는 둘째 아들을 낳고는 임신중독으로 위급한 상태에 놓였다. 아내의 임종 직전을 지키는 모네의 심정은 참담했다. 10여 년의 세월을 동고동락하며 가난과 시련을 함께 견디던 아내다. 이제 그녀가 두 아들을 남기고 영영 떠나가는 중이다.

연인의 죽음 앞에 놓인 예술가들은 속절없이 무너지곤 한다. 샤갈 Marc Chagall은 평생의 뮤즈였던 아내 벨라를 잃고 9개월 동안 그림을 그리지 못했다. 우리에게 '모딜리아니의 연인'으로 더 잘 알려져 있는 모델이자 화가였던 잔느 또한 모딜리아니Amedeo Modigliani의 죽음에 충격을 받아 스스로 목숨을 끊었다.

극한의 슬픔 속에서 걸작을 탄생시킨 모네는 한동안 붓을 잡지 못했다. 가장 행복한 시기를 함께한 아내가 죽어 가는 순간 같은 경험을 두 번 다시 포착할 수 없다 여겼던 것일까. 덧없이 떠나 버리는 순간을 어떻게든 붙잡아 보려는 의지였다. 그것이 모네가 그녀를 사랑하는 방식이었으며 그녀를 붙잡는 방식이었다.

카미유의 죽음 후로 야외에서 그리는 모네의 인상주의가 몰락했다는 말이 나올 정도로 밖에 나가 빛의 변화를 관찰하던 모네는 집에 틀어박혔다. 후에 몇 점의 야외 인물 습작을 그렸지만 얼굴 묘사는 대부분 생략되어 있다.

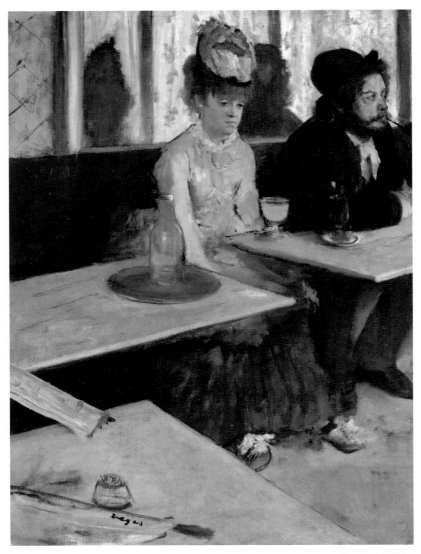

에드가 드가 | 압생트

파리의 우울

에드가 드가
압생트 L'absinthe(또는 Dans un café)
1873. 캔버스에 유채. 92×68.5cm

근대를 대표하는 미술 운동인 인상주의의 출현에 샤를 보들레르는 불가분의 존재다. 19세기 모더니티의 수도 파리에 매료당했던 그에게는 '프랑스의 시인'보다는 아무래도 '파리의 시인'이 어울린다. 산문시집 『파리의 우울Le Spleen de Paris』에서 시인은 "산꼭대기에 올라 사랑하는 애인을 바라보듯 '흡족한 마음으로' 도시를 내려다본다"고 말하며 파리에 대한 애틋한 심정을 드러낸 바 있다. 주목할 점은 작가가 애정 어린 헌사에 '우울'이라는 제목을 붙였다는 점이다.

 19세기 말, 문화와 예술이 가장 화려하게 빛나던 도시 파리는 겉모습과 달리 속병을 앓고 있었다. 에필로그에서 그가 "나는 그대를 사랑한다, 오, 더러운 수도여! 창녀들, 그리고 강도들, 그대들은 내게 그처럼

자주 가져다준다. 무지한 속물들은 알지 못하는 갖가지 쾌락을"이라고 외쳤듯 보들레르의 시선이 머무는 곳은 파리의 화려한 외관이 아니라 변두리 뒷골목과 고독한 다락방 같은, 외롭고 누추한 공간에서 살아가는 이들이었다. 이를테면 늙은 거지, 가여운 노인과 병자, 거리의 창녀들이 주인공이다. 보들레르 스스로 『파리의 우울』을 이렇게 요약했다.

"파리 하늘과 분위기와 거리의 모든 암시, 모든 의식의 도약, 모든 몽상의 우울함, 철학, 꿈, 그리고 일화들….."

– 《르 피가로Le Figaro》, 1864년 2월 7일

국내에 나와 있는 『파리의 우울』의 한 표지가 〈압생트〉로 장식되어 있는 것은 우연이 아니다. 보들레르가 간파한 파리를 뒤덮고 있던 우울은 에드가 드가1834-1917에게도 엄습했다. 인공적인 도시 풍경, 소외된 시민들의 일상을 담은 화가의 시선을 따라가면 이내 보들레르의 '파리의 우울'과 마주한다. 특히 〈압생트〉는 항상 파리 시민 주위를 떠다니던 고독과 소외, 긴장과 공허, 권태와 외로움을 단적으로 보여 주는 작품이라고 할 수 있다.

하지만 1876년의 첫 전시에서 비평가들의 혹독한 혹평을 받았다. 그림 구매자는 1892년에 이 그림을 런던 크리스티 경매에 내놓았다. 우울하고 권태로운 분위기 때문인지 그림의 주인은 무려 여섯 차례나 바뀌었다. 대각선으로 가로지르는 것 같은 구도와 심지어 다리 없이 공중에 떠 있는 것 같은 테이블도 불안정한 느낌이다. 그림의 배경은 예술가들이 자주 모였던 몽마르트르의 카페 누벨 아텐이다. 그림 속 남성

은 정장에 중절모까지 쓰고 있지만 어쩐지 초라해 보인다. 코는 알코올 중독으로 빨갛게 물들어 있다. 여성 역시 보닛을 쓰고 하얀 드레스를 차려 입었지만 절망에 빠진 표정이다.

드가는 희망을 잃고 삶에 지친 두 남녀의 모습을 담기 위해 지인에게 모델이 되어 줄 것을 부탁했다. 남성은 귀족 출신이기는 하나 경제적으로 어려움을 겪고 있던 화가 마르셀링 데부텡, 여성은 배우였던 엘렌 앙드레다. 두 사람은 시간이 멈춘 것 같은 정적 속에서 아무 말 없이 나란히 앉아 있다. 남성은 파이프를 입에 물고 하염없이 창밖을 바라만 볼 뿐이다. 여성 앞에는 빈자貧者의 마약, 독주 압생트가 한 잔 놓여 있다. 그녀는 이미 술에 취한 듯이 술잔을 물끄러미 쳐다보고 있는데, 압생트의 독한 냄새가 전해지는 것 같다.

압생트는 랭보의 시, 보들레르의 소설, 그리고 고흐와 툴루즈-로트렉, 피카소의 그림에도 등장한다. 수많은 예술가의 창작 소재가 되었던 술로 랭보는 '푸른빛이 도는 술이 가져다주는 취기야말로 가장 우아하고 하늘하늘한 옷'이라고 노래했고, 오스카 와일드는 '계속 마시다 보면 바닥에서 튤립이 올라오는 것이 보일 것이다. 혹은 당신이 보기 원하는 것들을 보게 되는 단계에 이를 것'이라고 했다. 값이 저렴해 예술가 말고도 가난한 노동자들이 고된 일과 후 카페에 모여 늦은 시간까지 압생트를 마시곤 했다.

압생트는 프랑스어로 쑥을 가리킨다. 실제로도 향 쑥이나 아니스 등을 주된 향료로 사용한다. 은은한 에메랄드 색 때문에 '녹색 요정', '녹색 마녀'라는 별명이 붙었다지만 실상은 달콤하지 않다. 압생트의 성분은 환각 상태를 불러오고 시신경에 장애를 일으킨다. 심할 경우 죽음에 이

르는데, 이틀간 압생트 100잔을 마신 시인 폴 베를렌은 아내의 머리를 불붙였고, 고흐는 압생트 중독으로 자신의 귀를 자르는 환각 증세를 보이기도 했다. 이 불행한 사건으로 고흐는 지금까지도 압생트 포스터에 등장한다. 압생트는 당시 파리 뒷골목을 잠식하고 있던 우울과 권태의 상징이었다.

오르세
미술관

에드가 드가

스타 L'étoile(또는 Danseuse sur scène)
약 1876, 모노타이프에 파스텔, 58.4×42cm

드가는 1870년대부터 하층민을 대표하는 세탁부를 소재로 다수의 그림을 그렸다. 이전까지는 신문에서나 볼 수 있던 노동자의 모습이 회화의 주제로 등장했다는 데에 주목할 필요가 있다. 그가 세탁부와 같은 노동자를 모델로 택한 것은 평소 존경하던 화가 오노레 도미에Honoré Daumier, 1808-1879에게 직접적인 영향을 받은 것으로 보인다. 에밀 졸라도 『목로주점L'Assommoir』의 주인공 제르베즈에게 세탁부라는 직업을 안겨 주었다.

당시의 세탁부는 여성 노동자를 대변했고 천대받던 직업 중 하나였다. 무엇보다 가정을 꾸리고 딸을 낳아도 그녀들이 택할 수 있는 것이라곤 또다시 세탁부가 되거나 댄서, 화가의 모델, 혹은 창녀의 범주에서 크게 벗어나지 못했다. 소설 속 제르베즈의 딸 나나도 배우로 나섰다 결국 고급 창부가 되고, 르누아르와 로트렉의 모델이었던 수잔 발라동 역시 세탁부의 사생아였다. 산업과 문화를 찬란히 꽃피우던 파리의 화려함 뒤에 숨어 있던 노동자들의 고된 삶은 서글프게도 끝없이 되풀이되었다.

드가가 세탁부와 함께 가장 많이 다루었던 여인은 세탁부의 딸이나 다름없던 무용수다. 오르세 미술관에도 드가가 그녀들을 모델로 한

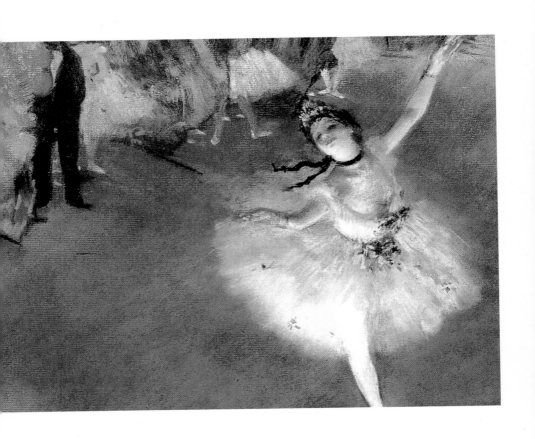

에드가 드가 | 스타

다수의 작품을 감상할 수 있다. 부유한 은행가의 아들로 태어난 그는 어린 시절에는 유복한 생활을 누렸지만 아버지가 사망하고 동생마저 사업에 실패하는 바람에 1870년대부터는 가족을 부양해야 했다. 작품을 팔아 생활을 꾸려야 하는 신세가 된 드가에게 경제적으로 가장 큰 수입원은 무용수를 주제로 한 그림들이었다. 〈스타〉가 그의 대표작으로, 이 작품으로 드가는 '무희의 화가'라는 별명까지 얻었다. 그림을 구입한 이는 카유보트인데 자신의 소장품을 나라에 기증한다는 유언에서 받아들여진 몇 개 중 〈스타〉가 포함되어 있다.

숱한 발레리나가 드가의 화폭에 담겼지만 무대 위에서 공연을 펼치고 있는 모습은 많지 않다. 대부분은 공연 전후 혹은 리허설이나 연습실 풍경이다. 반면 〈스타〉는 솔로 무용수의 공연이 펼쳐지는 역동적인 장면을 포착하고 있다. 다만 그의 다른 그림들처럼 작품 구도는 불안정하다. 인물이 지나치게 한쪽으로 치우쳐 있어 화면 대부분은 배경인 무대가 차지한다. 발레리나를 가리켜 '움직이는 드로잉'이라 감탄하던 그였지만 얼굴을 자세히 그린 적은 드물다. 정작 눈에 들어온 것은 마치 사진으로 포착한 것 같은 순간의 움직임을 낚아채는 일이었다.

또 한 가지 주목할 점은 무대 뒤에서 무용수를 지켜보고 있는 검은 양복을 입은 남성이다. 주로 10대 초반의 소녀들은 당시 오페라 극장의 부설 학교였던 발레 학교에서 춤을 배웠는데, 앞서 언급했듯 가난한 노동자 가정의 딸이 대부분이었다. 오페라 극장의 부유한 고객들은 얼마의 돈으로 공연 후에 소녀들과 만날 수 있었고, 그것이 매춘으로 이어지기도 했다. 드가가 표현하고자 한 것도 화려한 무대 뒤에 숨겨진 그녀들의 초라한 현실이었을 것이다.

드가는 쉰 살 이후로 급격하게 시력이 나빠졌다. 물감 섞기도 힘들어진 그가 사용할 수 있는 재료가 파스텔이었다. 이때부터 '목욕' 시리즈가 시작되었는데, 인상주의의 마지막 전시였던 여덟 번째 《인상주의》전에 출품되어 사람들에게 충격을 안기기도 했다. 이전까지 누드가 보여 주는 동작은 지극히 한정되어 있었지만 '목욕' 시리즈 속의 여인들은 목욕을 하고 머리를 빗고 있는 등 지극히 현실의 모습이다. 드가의 '목욕' 시리즈는 로트렉에게 많은 영감을 주었다.

에드가 드가 | 다림질하는 여인들Les repasseuses
약 1884-1886, 캔버스에 유채, 76x81.5cm

툴루즈-로트렉
침대Le lit
약 1892, 마분지에 유채, 53.5×70cm

세기말의 전조를 예감한 또 한 명의 화가로 물랭 루즈Moulin Rouge의
화가 툴루즈-로트렉1864-1901을 들 수 있다. 19세기 말부터 파리 변두
리 몽마르트르에 화가와 문인 등의 예술가들이 모여들기 시작했다. 로
트렉과 르누아르, 피카소와 모딜리아니, 그리고 아폴리네르Guillaume
Apollinaire, 1880-1918와 프루스트Marcel Proust, 1871-1922 등이다. 툴루
즈-로트렉은 1889년 몽마르트르 언덕에 문을 연 대형 카바레 물랭 루
즈에 매일 드나들었다. 카바레의 댄서와 매춘부를 화폭에 담으면서 그
는 물랭 루즈는 물론이고 일약 몽마르트르 뒷골목의 유명 인사로 떠올
랐다.

오르세 미술관의 1층 전시실을 따라가다 제일 마지막 방에 이르면
그를 만날 수 있다. 가장 먼저 눈에 들어오는 작품은 단연 〈물랭 루즈의
무도회〉다. 물랭 루즈 내부를 그린 이 작품에는 댄서들이 춤추고 있는
순간을 빠르고 거침없이 포착한 화가의 데생력이 여과 없이 드러난다.
로트렉은 뛰어난 데생 실력을 지녔고, 스스로도 회화에는 데생이 가장
중요하며 색채는 분위기를 만드는 역할만 거들 뿐이라고 생각했다.
그의 데생력을 감지할 수 있는 작품으로 〈침대〉를 꼽는다. 로트렉은 사
창가 여인들과 동고동락하며 사생활은 물론이고 지극히 은밀한 순간

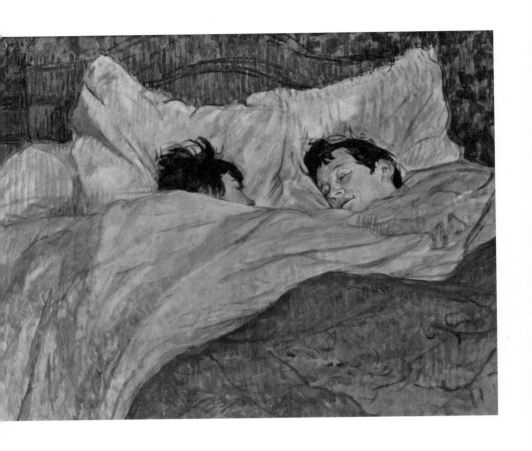

툴루즈−로트렉 | 침대

까지 담아 판화집 『그녀들Elles』을 출간했다. 그는 여기에 대담한 키스를 나누는 동성 연인의 모습까지 담았다. 〈침대〉도 여기 수록되어 있다. 그러나 이 때문에 구설수에 휘말렸고, '퇴폐 화가'라는 낙인이 찍히고 만다. 몽마르트르에서 개최된 개인전에는 경찰의 감시가 이어졌으며 강제 철거를 당하기도 했다. 가장 큰 이유는 금기였던 동성 커플을 다루었다는 점이다.

〈침대〉 속 그녀들도 동성애자다. 고단한 일상 때문인지 곤히 잠들어 있다. 함께 잠들 수 있는 이 침대가 그녀들에겐 유일하고도 가장 안락한 공간일 것이다. 로트렉은 평소에도 사창가의 동성 커플을 보며 "최고다. 다른 어느 것도 이처럼 명료하지 않다"고 말하며 최고의 모델로 여겼다. 그가 사창가 여인들에게 가졌던 연대감은 하우저의 데카당스decadence에 대한 지적에서 찾을 수 있다. 데카당티슴은 19세기 말 유럽을 휩쓴 사회 현상으로 현실에서 벗어나 탐미주의에 빠져드는 비정상적인 풍조를 가리킨다. 그들은 우울하고 권태로운 한편 성적으로는 관능적이고 도착적인, 복합적인 분위기를 풍겼다. 하우저는 이들이 갖는 창부에 대한 동정과 연대감이 부르주아 사회와 그 가정에 기초를 둔 "도덕에의 저항 표현"이라고 설명했다.

하우저는 창녀를 "뿌리 뽑힌 자요, 사회에서 쫓겨난 자이며, 사랑의 제도적 부르주아 형태에 반항"할 뿐만이 아니라 "격정의 외중에서도 냉정하고, 언제나 자기가 도발시킨 쾌락의 초연한 관객이며, 남들이 황홀해 도취에 빠질 때에도 고독과 냉담을 지키는" 자들이라고 했다. 요컨대 창녀는 '예술가의 쌍둥이'인 것이었다.

귀족 출신이었지만 난쟁이에 문란한 그림만 그린다는 이유로 가문

에서 쫓겨나다시피 한 로트렉은 '귀족 문화와 부르주아 문화에 반기를 든 반역자'였고, 또 다른 반역자인 창녀들과 어울리며 몽마르트르를 배회했다. 매일 술로 밤을 지새웠던 그를 보면서 친구들은 도대체 언제 그림을 그리는 것인지 의아해 할 정도였다. 남들 앞에서는 술에 취해 창녀들과 어울리는 알코올중독자였지만 혼자 남겨지면 술이 깰 때까지 그림을 그렸던 이가 로트렉이다.

여기에서 다시 한 번 보들레르에게 빚을 진다. 그는 '군중'에 대한 시에서 "고독하고 사색적인 산책자는 온갖 사람과의 교류 속에서 어떤 독특한 도취를 끌어낸다. 쉽사리 군중과 결합하는 자는 열광적인 환희를 알고 있다. … 그는 상황이 허락해 주는 모든 직업, 모든 즐거움, 모든 고통을 자신의 것으로 삼는다"고 했다. 보들레르의 말처럼 로트렉의 심미주의는 '모든 즐거움'과 '모든 고통'까지 자신의 것으로 삼아 스스로를 완전히 예술 작품으로 만드는 것이었다.

로트렉을 비롯한 데카당티슴이 파리를 잠식하던 19세기 말은 예술의 황금시대라 불리던 '벨 에포크Belle Époque'였다. 1890년대부터 파리를 중심으로 음악과 문학, 미술 등이 찬란하게 꽃피었지만 동시에 퇴폐와 향락의 씨도 거느렸다. 말하자면 로트렉은 사창가의 여인들을 담은 그림을 통해 시대의 진실을 포착하고자 했던 것이다.

폴 고갱
타히티의 여인들Femmes de Tahiti
1891, 캔버스에 유채, 69×91.5cm

문명을 거부하고 원시의 섬 타히티로 떠난 화가, 폴 고갱1848-1903의 이름을 듣자마자 떠오르는 단상이다. 우리에게 익숙한 고갱의 작품들은 1891년 이후의 것들로, 대부분 타히티에서 그려졌다. 증권 회사를 다니는 샐러리맨이자 다섯 자녀를 둔 평범한 가장이었던 그는 1876년 《살롱》전에 〈비로플레 풍경〉이 당선되면서 정식으로 화가의 길에 들어섰다. 등단 7년 후에는 직장을 그만두고 그림에 전념하기로 마음먹는다. 그것은 가족을 포기한다는 것과 마찬가지였다. 무명의 화가가 6명의 가족을 부양한다는 것은 불가능한 꿈이었기 때문이다. 생활고를 견디지 못한 아내는 아이들을 데리고 친정 덴마크로 가 버렸다. 화가의 삶을 선택하면서 이전까지의 삶과 가족을 잃은 것이다.

뒤늦게 그림을 시작한 고갱은 그럴듯한 화가가 되기 위해 늘 새로운 소재를 찾아 헤맸다. 정점에 도달해 있던 인상주의로는 해갈되지 않는 갈증을 느끼던 그는 1889년 개최된 파리 만국박람회에 나온 아시아와 남태평양의 이국적인 풍물에 열광했다. 곧 어릴 적 머물던 어머니의 고향 페루 리마에서의 추억이 떠올랐다. 1891년 2월, 그동안의 모든 작품을 처분해 자금을 마련한 그는 "나는 평화 속에서 존재하기 위해, 문명의 손길로부터 나 자신을 자유롭게 하기 위해 타히티로 향한다"는

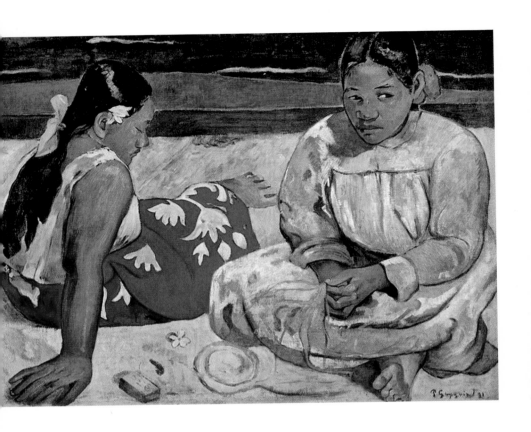

폴 고갱 | 타히티의 여인들

말을 남긴 채 홀연히 떠났다.

　처음 도착한 곳은 타히티의 수도 파페에테Papeete였다. 하지만 고갱은 실망을 금치 못했다. 순수한 원시 문명의 손길로부터 그를 자유롭게 해 줄 낙원을 바랐으나 그곳은 백인과 중국인이 넘쳐 나는 식민지 항구였던 것이다. 정작 원주민 마오리족의 종교와 전통은 속속들이 스며드는 서구 문명에 억눌린 상태였다. 고갱은 파페에테에서 약 80km 떨어진 해안가로 옮겨서야 진정한 풍경을 찾으려는 노력의 결실을 얻었다. 평소 "색채야말로 생명이다"라고 믿어 의심치 않았던 그는 건강한 야생에서의 삶과 열대의 강렬한 색채가 자신의 예술을 완성시킬 것이라 여겼다. 고갱은 원주민과 똑같이 생활하며 그림을 그렸다. 특히 타히티의 여인들은 원시의 순수한 아름다움 자체로 새로운 영감이 되었다.

　〈타히티의 여인들〉은 타히티에 도착한 1891년 작품으로, 해변에 앉아 있는 두 명의 원주민 여인을 그렸는데 과감한 원색과 강렬한 보색을 사용한 표현 기법을 통해 색채에 대한 화가의 집념이 얼마나 강한지를 짐작할 수 있다. 먼저 시선을 사로잡는 것은 화면 왼쪽에 폴리네시아의 상징인 티아레 꽃이 장식된 전통 의상 파레오paréo를 입고 있는 여인이다. 귀에 꽂은 흰색 티아레 한 송이가 돋보인다. 눈을 꼭 감은 그녀는 하염없이 고개를 떨어뜨리고 있다. 오른쪽에 있는 여인은 고갱과 동거하던 열세 살의 소녀, 테하마나다. 그녀는 전통 의상이 아니라 분홍빛 원피스를 입고 있는데, 마치 화가의 눈치를 살피는 것처럼 시선을 정면으로 응시하지 못한다. 소녀들의 표정에는 알 수 없는 침울함과 그늘이 서려 있다.

고갱은 파리에 있는 아내에게 보내는 편지에 "지금은 저녁이오, 타히티처럼 밤이 적막한 곳은 난생 처음이오. … 이곳은 언제나 침묵뿐이라오. 이 사람들이 어떻게 해서 몇 시간도 좋고 며칠도 좋고 말 한마디 없이 구슬픈 눈길로 마냥 하늘만 쳐다보고 있을 수 있는지, 이제는 이해가 가오. 나를 사로잡으려는 모든 것이 느껴진다오"라고 썼다. 끝을 모르는 고독감이 고갱을 무겁게 짓눌렀다. 그는 미친 듯 그림에만 몰두했으나 지난 18개월 동안 한 점도 팔지 못했고 고국에서의 송금도 끊긴 상태였다. 그는 마침내 귀국을 결심했다.

고갱이 바라던 문명으로부터 자유롭고 순수한 원시 세계 타히티는, 어쩌면 오직 화폭 위에서만 존재하는 가공의 공간이었는지도 모른다. 그는 이제 그림을 그리는 꿈을 이루기 위해 그림을 제외한 전부를 잃었음을 깨달았다. 고국과 가족, 친구들, 자기 자신까지도. 고갱은 친구에게 보낸 편지에 "돌아가면 그림을 때려치워야겠어"라며 푸념했다. 예술과 생활, 이상과 현실 사이에서 종잡을 수 없이 갈등해야 하는 예술가의 절박함이 고갱에게도 엄습했던 것이다.

의미심장한 모순을 토마스 만Thomas Mann의 소설 『토니오 크뢰거Tonio Kröger』에서도 볼 수 있다. "인식해야 하고 창작하는 고통을 감내해야 하는 저주로부터 벗어나 평범한 행복 속에서 살고 사랑하고 찬미하고 싶구나. 다시 한 번 시작한다. 그러나 아무 소용없으리라, 다시 이렇게 되고 말 것이리라, 모든 것이 지금까지와 똑같이 되고 말 것이다. 왜냐하면 어떤 종류의 인간한테는 올바른 길이란 원래부터 존재하지 않기 때문에, 그들이 길을 잃고 헤매는 것은 필연이니까 말이다."

토니오 크뢰거의 고백처럼 어쩌면 고갱에게도 올바른 길이란 애초

폴 고갱 | 아레아레아(기쁨)Arearea(Joyeusetés)
1892, 캔버스에 유채, 75x94cm

에 존재하지도 않았거니와 다시 처음으로 돌아간다 해도 타히티로의
여정이 올바른 길이라고 믿었을지 모른다. 이는 타히티로 되돌아가 죽
음을 맞이한 점에서 확인된다. '이미' 잃어버린 것과 '끝내' 이룰 수 없
는 것 사이에서, 그는 망연자실했다.

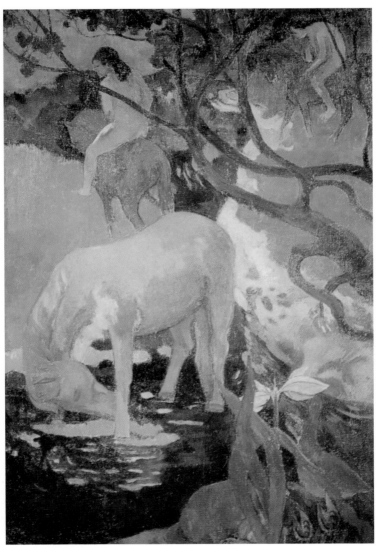

폴 고갱 | 하얀 말

폴 고갱

하얀 말 Le cheval blanc

1898, 캔버스에 유채, 140×91.5cm

1893년 드가의 추천으로 고갱은 뒤랑-뤼엘의 갤러리에서 개인전을 열게 된다. 그는 타히티에서 그린 그림들을 가득 싣고 프랑스로 돌아왔다. 내심 자신의 그림이 반향을 일으킬 것이라는 기대를 품었다. 화가로서 이름을 떨칠 수 있는 일대 기회였다. 고갱은 유화 44점과 2점의 조각을 선보였으나 결과는 의외의 방향으로 흘러갔다. 동료 드가와 시인 말라르메Stéphane Mallarméé, 1842-1898를 제외한 대부분의 비평가들이 고갱의 그림을 전혀 이해하지 못했던 것이다. 너무 야만적이고 미개해 보인다는 이유였다. 스승이나 다름없던 피사로마저 "오세아니아 원주민을 약탈한다"며 그를 몰아붙였다. 간신히 6점의 그림이 판매되었으나 전시는 실패했다. 고갱에게는 곧 타히티의 삶에 대한 부정이나 다름없었다.

낙심한 그는 가족과의 재회를 바랐지만 이마저도 외면당했다. 기댈 곳 없는 그가 유일하게 선택할 수 있는 곳은 남태평양 위의 타히티가 전부였다. 고갱은 다시 타히티로 가는 이유에 대해 이렇게 설명했다. "이 목가적인 섬과 원초적이며 순박한 주민들에게 매료당했기 때문이지요. 고향으로 돌아왔다가 다시 떠나려는 이유도 그 때문입니다. 새로운 무엇을 이루려면 근원으로, 어린 시절로 돌아가야 해요. 나의 이브는 동물에 가깝습니다. 벌거벗었는데도 음란해 보이지 않는 것은 그 때

폴 고갱 | 어디서 왔는가? 우리는 누구인가? 우리는 어디로 갈 것인가?Where do we come from? What are we? Where are we going?
1897-1898, 캔버스에 유채, 139.1x374.6cm, 보스턴 미술관

문이지요. … 떠나기 전에 샤를 모리스 도네의 도움을 받아 타히티 생활을 소개한 책을 펴낼 생각입니다." 고갱이 쓴 책의 제목은 『노아 노아Noa Noa』로, 노아는 타히티어로 '향기'라는 뜻이다.

타히티로 돌아온 그는 파페에테에서 5km 정도 떨어진 푸나아우이아에 정착하지만 파리에서 겪었던 패배감으로 심한 우울증에 시달렸다. 설상가상으로 1897년에는 가장 아끼던 딸이 세상을 떠났다는 소식까지 듣는다. 그는 자살을 기도할 만큼 심신이 극도로 황폐해졌다. "내가 지금까지 해 놓은 게 무어란 말인가" 자문할 수밖에 없었다.

1897년 12월 말 절망에 내몰린 화가는 진지하게 자살을 고민했다. 하지만 그 전에 유언을 담은 그림을 그려야겠다고 결심했다. 고갱의 가장 철학적인 작품이라 평가받는 〈어디서 왔는가? 우리는 누구인가? 우리는 어디로 갈 것인가?〉가 그것이다. 무려 4미터에 가까운 이 그림을 완성하고 난 후 그는 기어코 자살을 시도하지만 이 또한 실패했다. 현

오르세
미술관

재는 미국 보스턴 미술관에 있지만 이 무렵 그려진 또 한 편의 걸작인 〈하얀 말〉은 오르세에서 만날 수 있다.

고갱은 한 약사에게 의뢰를 받아 이 작품을 제작했으나 작품이 완성되자 대상을 사실적으로 묘사하지 않았다는 이유로 거절당했다. 흰색이 아닌 초록색 말이 그려졌기 때문이라는 것이 표면적인 이유였지만 전체적으로 감도는 검푸른 색과 생동감이라고는 조금도 느껴지지 않는 분위기가 의뢰인의 마음을 불편하게 했을 것이다.

작품의 주요 모티프는 그리스 파르테논 신전에 장식되어 있는 부조와 뒤러Albrecht Dürer, 1471-1528의 〈기사, 죽음, 그리고 악마〉에서 따왔다. 제목에서부터 묻어나는 죽음이 그림을 감싸고 있다. 말을 타고 협곡을 지나고 있는 기사에게 죽음의 사자가 찾아온다. 뒤러는 기사가 타고 있는 말 발치에 죽음을 상징하는 해골과 도마뱀을 그려 넣었다.

고갱의 그림에는 해골이 없지만 이미지는 차용한 듯하다. 말은 어딘지 실제가 아닌 신화에 나올 법한 느낌이고, 화면 뒤에는 말을 타고 있는 원주민들이 보인다. 화면 앞쪽에 놓인 티아레가 그림 전체를 뒤덮는다. 전체적으로 어두운 색조지만 말에게서 신비로운 광채가 아른거린다.

그림의 신비로운 분위기는 고갱이 그 무렵 쓴 편지에도 드러나 있다. "오두막 부근은 완전히 침묵이 감돌고 있습니다. 저는 자연의 숨 막히는 향기 속에서 격렬한 조화라는 것을 생각해 보고 있지요. 제가 예감하고 있는 형언할 길이 없는 성스러운 공포가 희열을 고양시키는 느낌이 듭니다. 저는 흘러간 기쁨의 향기를 지금 이곳에서 맡습니다. 조각처럼 단단한 동물의 형체들, 그들이 취하는 자세의 리듬, 그 특이한

부동성에 배어 있는 형언할 길 없는 태곳적의 거룩하고 종교적인 어떤 것, 저는 제 희망의 애처로운 걸음을 느낍니다." '성스러운 공포', '희망의 애처로운 걸음'이라는 표현에서 고갱이 느꼈을 모순된 감정들이 감지된다. 그리고 모순의 대상은 백마에 투영한 자신이었고, 스스로 택한 길은 유배자의 길이었다.

이외에 꼭 보아야 할 그림 8

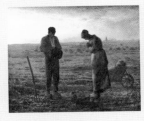

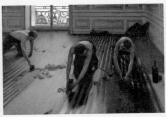

1 만종L'angélus _ 장–프랑수아 밀레Jean-François Millet, 1857-1859
감자 수확 후 저녁 기도를 드리는 부부의 모습을 담은 밀레의 대표작이다. 그의 화풍은 '자연
주의'로 불리며 인상주의 풍경화에 영향을 주었다.

2 화가의 아틀리에, 예술적이고 도덕적인 내 삶의 7년이 요약된 참된 은유L'atelier du
peintre. Allégorie réelle déterminant une phase de sept années de ma vie artistique et morale _ 귀스
타브 쿠르베, 1854-1855
'눈에 보이는 것만 그리겠다'고 선언한 사실주의 작가 쿠르베의 대표작으로 커다란 크기를 자
랑한다. 쿠르베의 화가로서의 자의식을 드러내는 작품이다.

3 에밀 졸라의 초상Émile Zola _ 에두아르 마네, 1868
마네는 자신을 옹호하는 글을 쓴 졸라에게 고마움의 표시로 이 초상화를 그렸다. 주인공인 에
밀 졸라 뒤로 우키요에와 마네의 그림 〈올랭피아〉가 보인다.

4 마루를 대패질하는 인부들Les raboteurs de parquet _ 귀스타브 카유보트, 1875
밀레의 〈이삭 줍는 사람들〉과 쿠르베의 〈돌 깨는 사람들〉 이후 프롤레타리아 계급을 등장인물
로 한 대표적인 작품이다.

5 소년과 고양이Le jeune garçon au chat _ 오귀스트 르누아르, 1868
르누아르의 초기작으로 고양이를 안고 등을 돌리고 있는 소년의 표정이 신비로운 느낌을 준
다. 화가가 소녀가 아닌 소년의 모습을 소재로 한 이례적인 작품이다.

6 뮤즈들Les muses _ 모리스 드니Maurice Denis, 1893
고갱의 원색과 평면적인 화면에서 영향을 받은 나비파 화가인 모리스 드니는 고대 신화의 소
재를 신비롭게 풀어 나갔다. 이 그림은 예술의 신 뮤즈들을 담았다.

7 아가드스트란트의 여름밤Nuit d'été à Aagaardstrand _ 에드바르 뭉크Edvard Munch, 1904
1904년 《앙데팡당》전에 출품한 작품으로 오슬로의 피오르 주변 작은 마을의 풍경을 담았다.
화가 특유의 불안한 심리가 원색의 색채에 반영되어 있다.

8 나무 아래에 피어난 장미나무Rosiers sous les arbres _ 구스타브 클림트Gustav Klimt, 약 1905
오스트리아 화가 클림트가 리츨베르크에서 바캉스를 보내는 동안 그렸던 풍경화로 작은 붓 터
치로 뒤덮인 화면에서 장식적인 요소가 돋보인다.

MUSÉE MARMOTTAN MONET

MUSÉE MARMOTTAN MONET

마르모탕 모네 미술관

인상주의의 새로운 보고

주소 | 2, rue Louis Boilly, 75016, Paris **지하철역** | : 9호선 라 뮈에트La Muette 역 **RER 역** | C선 불랭빌리에Boulainvilliers 역
버스 노선 | 22, 32, 52, 63, 70 등 **개관 시간** | 오전 10시부터 오후 6시까지(목요일은 오후 9시까지) **휴관일** | 매주
월요일, 1월 1일, 5월 1일, 12월 25일 **입장료** | 12유로(25세 미만 학생 8.5유로) **홈페이지** | www.marmottan.fr
오디오 가이드 | 3유로(프랑스어, 영어)

musée 2

마르모탕 모네 스케치

지하철을 타고 가다 우연히 벽에 걸린 르누아르의 작품을 보았다. 파리 16구에 위치한 마르모탕 모네 미술관에서 개인이 소장하고 있는 인상주의 작품들을 모아 전시를 한다는 포스터였다. 나는 사촌 동생과 스페인을 여행하다 꼭 파리에 가 보고 싶다는 동생 때문에 잠시 파리에 머물던 중이었다. 그래 봤자 2박 3일의 짧은 일정이었고, 해외여행이 처음인 동생은 미술관만 전전하는 여행에 은근한 불만을 비추던 참이었다. 그에게 미술 작품은 처음 해 본 해외여행만큼이나 생소할 테니 그럴 만도 했겠다. 하지만 나 역시 여간해서는 미술관에 모습을 드러내지 않는 개인 소장 작품들을 만날 수 있는 좋은 기회를 놓칠 수 없었다. 결국 마지막 날에 동생을 꾀여 마르모탕 미술관으로 향했다. 전시는 기대 이상이었다.

그곳에서 나는 카미유 코로와 외젠 부댕의 작품을 다시 만났다. 그리고 그들의 작품을 통해 풍경화에 대한 새로운 감상 기회를 가졌다. 전위적인 기법을 사용하지 않았음에도 이들의 풍경화에는 놀랍도록

마르모탕 모네 미술관의 외관.

마르모탕
모네 미술관

신선한 무엇인가가 있다. 마르모탕 미술관은 내가 파리에서 가장 아끼는 장소 중 하나다. 여러 번 찾았지만 좋아하는 장소는 존재 자체만으로도 찾을 이유가 충분하다. 같은 미술관을 다시 찾는 이유는 새 작품을 보기 위함이 아니라 알고 있는 작품을 다시 만나는 순간에 있음을 나는 기억한다.

마르모탕 모네 미술관은 이름처럼 모네의 작품을 가장 많이 보유한 미술관으로 알려져 있지만 오랑주리 못지않은 알찬 구성을 자랑한다. 모네 외에도 모리조, 드가, 고갱, 피사로 등의 작품을 만날 수 있다. 300여 점이 넘는 인상주의와 신인상주의 작품을 소장하고 있다. 그러나 다른 미술관보다 아담한 규모라 그런지 곳곳을 둘러봐도 큰 힘이 들지 않는, 신기한 힘을 가졌다. 미술관의 섬세한 배려도 있다. 관광객이 많은 날에도 북적이지 않고 관람에 집중할 수 있도록 인원수를 제한한다. 그것이 아니더라도 잘 짜인 동선 덕분이라고 짐작한다.

마르모탕의 역사는 1882년 쥘르 마르모탕Jules Marmottan이 파리에 건물 한 채를 사들이며 시작되었다. 쥘르의 아들 폴은 기존의 건물 옆에 또 하나의 건물을 세웠고, 그 안에 각종 예술품을 보관했다. 나폴레옹 시대의 작품에 관심이 많았던 그는 회화를 비롯하여 소묘와 조각, 공예품들로 공간을 채웠다. 앵그르Jean-Auguste-Dominique Ingres, 1780-1867와 다비드Jacques-Louis David, 1748-1825, 카노바Antonio Canova, 1757-1822 등 고전주의 거장들의 작품도 다수 포함되었다. 시간이 흘러 폴 마르모탕이 눈을 감을 즈음 그는 자신의 건물과 작품을 프랑스 예술 아카데미에 기증했다. 예술 아카데미 측은 여기에 마르모탕 가문의 컬렉션을 전시하며 지금의 마르모탕 미술관이 탄생하게 되었고, 개인

컬렉터들의 기증이 늘어나 오늘날의 모습으로 성장했다.

　그중 인상주의 화가들의 의사였던 조르주 드 벨리오의 딸인 빅토린이 1957년에 아버지의 수집품을 기증하면서 마르모탕 미술관은 인상주의의 새로운 보고로 떠올랐다. 모네의 작품 20여 점을 비롯하여 마네, 르누아르, 피사로, 시슬레 등 인상주의 거장들의 작품을 갖추었다. 결정적으로 1966년 모네의 둘째 아들 미셸이 모네에게 상속받은 작품들을 프랑스 예술 아카데미에 기증했다. 예술 아카데미가 이번에

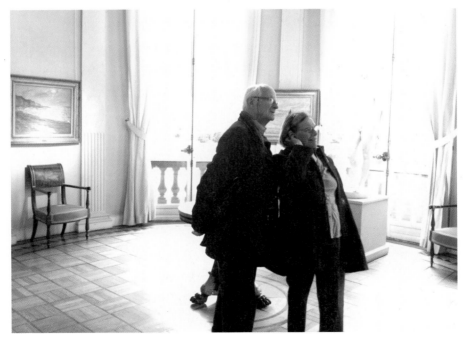

그림과 함께 나이 들어 가는 노부부.

도 모네 컬렉션을 마르모탕 미술관에 맡기면서 마르모탕은 현재까지도 모네의 작품을 가장 많이 소장하고 있는 미술관이 되었다. 인상주의라는 용어를 탄생시킨 〈인상, 해돋이〉를 비롯하여 〈산책〉, 그의 유명한 연작 중 하나인 〈생-라자르 역〉, 〈일본식 다리〉, 〈수련〉 등을 만날 수 있다.

마르모탕에는 곱게 차려입은 노년의 신사숙녀가 여럿 눈에 띈다. 행커치프가 달린 재킷을 입고 중절모를 쓴 중후한 할아버지들과 단정한 치마에 아기자기한 브로치나 레이스로 장식된 모자로 멋을 낸 할머니들을 만나는 즐거움이 있다. 삼삼오오 모여 작품을 보고 공원을 산책하곤 하는 그들을 한참 바라보았다. 그래서일까. 이곳에는 시간이 흐를수록 가치가 올라가고 다시 평가받는 작품이 많다. 대략 19세기 말의 그림들이니 그림과 함께 나이 들어 가는 노인들의 모습이 유독 아름다워 보였다. 나도 저들처럼 그림과 함께 나이 들 수 있으면 좋겠다.

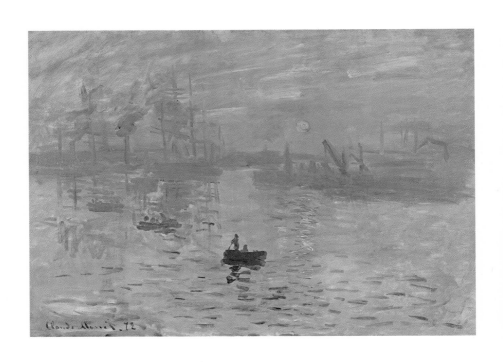

클로드 모네 | 인상, 해돋이

클로드 모네

인상, 해돋이 Impression, Soleil levant

1872, 캔버스에 유채, 48×63cm

1874년에 첫 번째《인상주의》전이 열렸다. 불과 140여 년 전 일이다. 인상주의의 역사가 지금으로부터 채 150년이 되지 않았음이 새삼스럽다. 여전히 우리를 매혹시키는 인상주의 그림들은 당시 사람들에겐 지금의 여느 현대미술 못지않은 충격으로 다가왔다. 1873년 모네는 바티뇰 그룹의 친구들을 불러 그들만의 전시회 기획을 제안했다. 모네와 르누아르, 드가, 시슬레, 피사로, 모리조 등으로 구성된 이 단체의 명칭은 '무명의 화가 및 조각가, 판화가 연합'으로 정해졌다. 이듬해 4월 15일 긴 기다림 끝에 사진가 펠릭스 나다르Félix Nadar의 스튜디오에서 첫 번째《인상주의》전이 열렸다. 파리의 중심 오페라 근처의 카퓌신 거리가 내다보이는 건물 3층이었다. 타이틀은 그룹 명을 딴 '독립 미술가 전시회'였다.

이들이 '인상주의'로 불리게 된 것은 첫 전시회에 모네가 출품한 〈인상, 해돋이〉에서 비롯되었다. 프랑스의 풍자 신문《르 샤리바리Le Charivari》의 기자 루이 르로이는 이 전시를 비꼬면서 "그 인상만큼은 확실하지만 유치한 벽지보다도 못하다"고 혹평했고, 그 덕에 전시에 참가했던 화가들이 몽땅 '인상주의'라는 이름을 얻게 된 것이다. 그가 아니더라도 당시 사람들의 눈에는 해 뜰 무렵의 항구를 순간적으로 포착

한 모네의 그림이 물감으로 그리다 만 미완성작으로 보였을 것이다.

〈인상, 해돋이〉라는 제목에서 어쩐지 윌리엄 터너의 그림자가 어른거린다. 런던에 머물던 시절 모네는 분명 터너의 〈노햄 성, 해돋이〉를 떠올리며 작업에 착수했을 것이다. 그리고 터너의 그림을 보는 모네의 눈은 화면을 뒤덮고 있는 안개에 고정되었음이 분명하다. 〈인상, 해돋이〉보다 30여 년 전에 그려진 이 작품 역시 관람객에게 충격을 안겼다. 안개에 휩싸인 풍경을 있는 그대로 표현한 터너의 방식은 풍경화에 도래할 변화에 대한 일종의 징조였다. 안개에 익숙한 영국에서 안개에 싸인 풍경을 그리는 것은 하등 이상한 일이 아니다. 다만 모두가 그것을 받아들이지 못했을 뿐이다. 터너와 모네는 이상적이고 정제된 풍경이 아니라 '눈에 보이는 그대로'를 화폭에 담고자 했던 것이다.

고전 양식에서는 풍경을 보고 또 보며 장시간을 고민하여 드디어 전형적인 한 폭의 풍경화를 완성시켜 나갔다. 오랜 시간 관찰한 세상을, 가장 완전한 방법으로 담으려는 노력 끝에 축적된 그림이어야 진실한 풍경화라고 믿었다. 이에 비해 모네의 그것은 상당히 즉흥적이고 감각적이다.

〈인상, 해돋이〉라는 제목에 대해서 모네는 "풍경이라는 것은 오직 인상, 즉흥적인 인상이기 때문에 이렇게 제목을 붙였다"고 설명했다. 풍경을 바라봄에 있어 순간적인 감각이 중요하다는 의미로 해석할 수 있다. 또한 "르아브르에 있는 나의 집 창문으로 바라본 항구의 풍경에서 착상을 얻었지만 그렇다고 이것을 '르아브르의 풍경'이라고 단정할 필요는 없다"고 첨언했다. 여기에는 감각으로 얻은 경험과 실제 세상의 일치 여부에 대한 경험주의적 시선이 녹아 있다.

마르모탕
모네 미술관

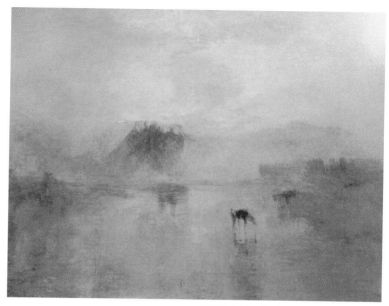

윌리엄 터너 | 노햄 성, 해돋이 Norham Castle, Sunrise
약 1845, 캔버스에 유채, 90.8x121.9cm, 테이트 모던

모네에게 '사실적'인 것과 '감각적'인 것은 같은 말이었다. 찰나의 인상을 포착한다는 의미에서 감각적이지만 대상을 눈에 보이는 것에 더 가깝게 그린다는 점에서 사실적이다. 멀리 떨어진 두 가지 이상을 동시에 이루려 했던 모네의 화법은 어쩔 수 없이 보는 사람에게 낯설음을 준다.

하나의 이미지가 실제와 완전히 부합되기란 불가능하지 않은가. 어떤 방식으로건 예술이 현실을 완벽하게 재현하기란 어려운 일이다. 세상에 '본질에 가까운 실체'라는 것이 정말 존재하는지 잘 모르겠지만.

다만 화폭에 그려지는 순간 이미지는 실체와 아득히 떨어진다. 인상주의자들의 고민도 이것이었다. 그러고 보면 사실주의란 참으로 무력하게 느껴진다. 모네는 실체와 이미지 사이의 간격을 자체로 수긍해야 한다고 생각하고 끝까지 밀고 나갔다. 그것이 모네, 그리고 훗날 인상주의자들에게는 가장 완전한 사실주의였기 때문이다. 그 때문에 우리는 모네의 풍경화에서 그 가깝고도 먼 간격을 맞닥뜨리게 된다. 그것에서부터 세상에 대한 탐구가 시작되었다.

인상주의 화가들의 첫 전시회는 야유와 조롱 속에서 끝났다. 여러 매체의 갖은 혹평이 난무했으나 세간의 주목을 끌었다는 점에서는 일말의 성과가 있던 셈이다. 이들은 몇 차례 참가자와 명칭을 바꿔 가며 1886년까지, 모두 여덟 번의 전시를 이어 갔다. 그들이 공식적으로 자신들을 '인상주의자'라고 명명한 것은 세 번째 전시부터였다.

귀스타브 카유보트

〈비 오는 날, 파리의 거리〉를 위한 습작

Étude pour "Rue de Paris, temps de pluie"

1877, 캔버스에 유채, 54×65cm

근대 도시의 풍경을 화폭에 담고자 한 인상주의의 열망을 누구보다 잘 구현한 화가는 단연 귀스타브 카유보트1848-1894다. 특히나 〈비 오는 날, 파리의 거리〉는 파리를 바라보는 화가 특유의 시선과 스타일이 돋보인다. 완성작은 시카고 아트 인스티튜트에 있고, 마르모탕에서는 습작을 만날 수 있다. 습작이라 얼굴 표정 같은 디테일은 생략되어 있으나 전체적인 구도와 분위기를 파악하는 데에는 손색없다. 오히려 카유보트의 눈에 비친 근대의 인상이 여과 없이 드러나고 있는지도 모른다.

그 전에 당시 파리의 풍경을 살펴볼 필요가 있다. 19세기 중반에 나폴레옹 3세의 지시를 받은 오스망 남작은 대대적인 도시 개발을 진행했다. 그 결과 중세 때 지어진 낡은 건물들이 신식의 세련된 건물로 대체되었고, 좁고 구불구불한 골목길은 반듯한 대로가 되었다. 덕분에 파리는 근대의 수혜로 치장한 화려한 도시로 탈바꿈했다. 일사천리로 진행된 도시 개발 프로젝트로 '오스망化'라는 신조어가 탄생할 정도였다.

이로써 파리는 본격적인 예술과 관광의 도시로서의 조건을 갖추었다. 인상주의 화가들은 하루가 다르게 변화하는 역동적인 도시 곳곳의

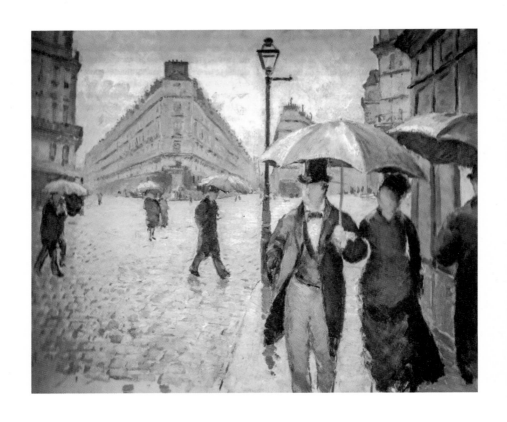

귀스타브 카유보트 ㅣ 〈비 오는 날, 파리의 거리〉를 위한 습작

모습과 여가를 만끽하는 파리지엥을 화폭에 담았다. 카유보트 또한 변모한 거리를 활보하는 사람들을 즐겨 그렸다. 그의 대표작 중 하나로 꼽히는 〈비 오는 날, 파리의 거리〉는 제목 그대로 비 오는 날의 파리 거리를 걷고 있는 시민들의 모습을 담았다. 배경은 모네가 그렸던 생-라자르 기차역 근처의 더블린 광장으로, 프랑스 혁명과 이후의 혼란이 지나간 다음 도시 계획을 통해 새롭게 탄생한 장소기도 했다.

내가 파리에서 처음 둥지를 틀었던 모스쿠 거리 근처라 감회가 더욱 남다른 그림이다. 그래서 나는 이 그림이 정겹다. 처음 파리에서 짐을 풀며 느꼈던 낯설음이 카유보트의 심정과 다르지 않았으리라. 옷차림만 제외하면 현재의 더블린 광장과 크게 다르지 않다. 자주 비가 내리는 파리의 날씨에 익숙한 행인들은 갑자기 떨어지는 빗방울에도 별것 아니라는 듯 준비해 둔 우산을 꺼낸다. 더러 미처 우산을 준비 못 해 걸음을 재촉하는 이들도 있다. 당시 유행하는 옷을 멋지게 차려입은 그들은 보들레르의 말을 빌리자면 '플라뇌르Flâneur', 다시 말해 '산책자'로 새로운 풍경의 파노라마를 구경하고 도시를 소요한다. 이 작품 말고도 〈창가의 남자〉, 〈유럽의 다리〉 등에서도 멋지게 양복을 입은 신사들이 등장한다.

모네나 르누아르의 빠르고 즉흥적인 터치와 비교하자면 확실한 차이가 있다. 그는 쿠르베Gustave Courbet, 1819-1877를 존경했으며 사실적이고 견고한 양식을 추구했다. 〈비 오는 날, 파리의 거리〉는 화가의 사실주의적 면모를 확인할 수 있는 한편으로 영화의 한 장면을 정지시켜 놓은 것 같은 역동적이고 독특한 구도가 두드러진다. 가장 주목해야 할 부분도 그림의 구도와 과장된 원근법이다.

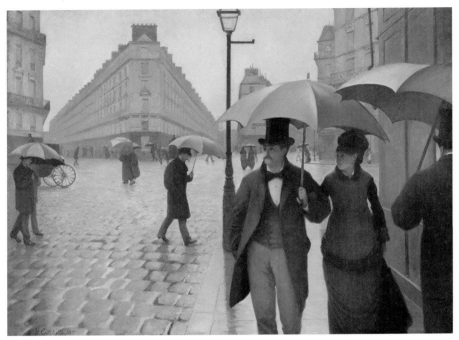

귀스타브 카유보트 | 비 오는 날, 파리의 거리
1887, 캔버스에 유채, 221x276cm, 시카고 아트 인스터튜드

　화면 가장자리는 잘려 있다. 그뿐만 아니다. 전경의 인물과 뒤로 보이는 남성의 인체 비율도 어긋나 있다. 이런 요소들이 그림을 연속 촬영된 사진을 연상시키게 한다. 실제로 그는 근대의 발명품인 카메라에 관심이 많았다고 한다. 앞에 등장하는 인물들에 초점을 맞추다 보니 먼 배경은 마치 아웃-포커싱된 사진처럼 흐릿하게 처리되었다. 우산을 쓰고 지나가는 두 남녀는 카메라의 줌-인 기법처럼 확대되어 있다. 여기

마르모탕
모네 미술관

에 절반 이상 잘려진 제일 오른쪽 인물과 우산 때문에 잘린 대상들에서 우연하고 순간적인 사진의 효과가 보인다.

결과적으로 우리 앞에 펼쳐진 광경은 낯설지만 동시에 매혹적이다. 회화에 굳이 사진 기법을 적용시킬 이유는 없으니 화가가 의도적으로 자신의 눈을 카메라의 렌즈인 것처럼 흉내 내고 있음을 알 수 있다. 숨기지 않고서 말이다. 드가가 사용한 것보다 한발 더 나아간 것이다. 그도 그럴 것이 화가 자신에게도 파리라는 근대 도시는 그렇게 보였다. 그들이 살아 왔던 일상의 도시가 날마다 해체되고 변모하고 다시금 탄생하고 있으니 매일을 살면서도 질리지 않는, 마냥 새로운 볼거리였으리라. 그렇게 카유보트에게 파리는 적당히 낯선 도시가 되어 가고 있었다. 이런 연유로 그의 화폭에는 앞으로 자신이 살아가야 할 세계에 대한 호기심과 불안함이 함께 깃들어 있다. 파리는 새로운 파노라마를 펼쳐 보이며 그에 맞는 새로운 지각을 요구하고 있었기 때문이다.

많은 사람이 카유보트의 과도한 구도와 과장된 원근법을 비난했다. 그들은 회화가 기계에 불과한 사진을 닮아 간다는 것을 납득할 수 없었다. 더구나 인상주의 미술의 후원자였던 카유보트였기에 평론가들의 태도는 그리 우호적이지 않았다. 그는 돈을 벌기 위해 작품을 팔 이유가 없었기에 지명도가 낮았고, 수집가이자 후원자로 더 알려졌다. 모네와 르누아르 등 친구들의 그림을 많이 사 주었고, 모네에게는 싼 값에 작업실을 빌려주기도 했다.

1960년대에 들어와 다수의 전시와 경매를 통해 그의 화가로서의 재능이 서서히 재평가되었다. 〈비 오는 날, 파리의 거리〉 말고도 〈유럽의 다리〉 등의 작품에서 나타나는 독특한 시각이 주목받았다. 카유보

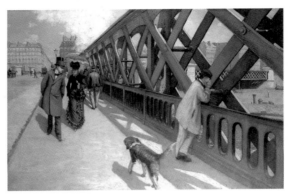

귀스타브 카유보트 | 유럽의 다리Le pont de l'Europe
1876, 캔버스에 유채, 125x181cm, 프티 팔레 미술관

트는 1894년 갑작스런 뇌졸중으로 마흔여섯의 나이에 요절했다. 눈을 감기 전에 평생 수집한 인상주의 걸작들을 루브르에 기증해 달라고 유언을 남겼지만 거절당했다. 마네와 드가, 모네, 르누아르 등이 정부에 그의 유언을 받아들일 것을 촉구했지만 몇 개 작품만 수용되었다. 후에 그가 구입한 인상주의 작품들 일부가 오르세 미술관으로 옮겨졌다.

마르모탕
모네 미술관

베르트 모리조
부지발에서 딸과 함께 있는 외젠 마네
Eugène Manet et sa fille dans le jardin de Bougival
1881, 캔버스에 유채, 73×92cm

마르모탕을 찾는 이들이 누릴 수 있는 또 하나의 기쁨은 베르트 모리조의 다양한 컬렉션이다. 모리조의 딸 줄리 마네와 그녀의 아들 드니 루오의 기증 덕분이다. 이후 루오의 아들, 그러니까 모리조의 증손자 줄리앙이 모리조의 작품 석 점을 더 기증함으로써 마르모탕은 유화, 파스텔화, 데생 등 모두 81점에 해당하는 모리조의 작품을 소장하게 된다.

첫 번째 《인상주의》전 이후에 그녀는 그룹의 주축으로서 계속해서 전시회를 주도해 나가며 인상주의 화가들과 친분을 유지했다. 마네는 자신의 동생을 모리조에게 소개했고, 두 사람은 1874년에 결혼하여 4년 후 딸 줄리 마네를 낳았다. 이로써 모리조와 마네는 스승과 제자, 동료를 넘어 가족이 되었다. 마르모탕에 외할머니의 작품을 기증하여 모리조 컬렉션을 완성시킨 손자 드니 루오와 증손자 줄리앙은 마네의 후손이기도 하다. 마네가 세상을 떠난 1883년 이후에도 그의 명예를 지키기 위해 혼신의 힘을 기울인 이도 모리조다. 그녀는 마네의 가족들, 모네, 드가 등과 마네 회고전을 기획했다. 프랑스 정부가 냉대했던 〈올랭피아〉를 사도록 주선했으며, 스스로도 다수의 마네 작품을 사들였다.

〈부지발에서 딸과 함께 있는 외젠 마네〉는 엄마이자 아내인 모리조

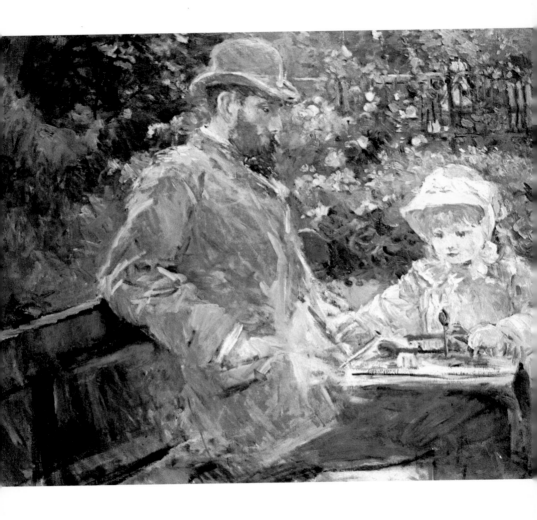

베르트 모리조 | 부지발에서 딸과 함께 있는 외젠 마네

가 남편이자 아빠인 외젠 마네가 정원 벤치에 앉아 딸을 지켜보는 모습을 담고 있다. 외젠 뒤로 만발한 꽃들과 어린 소녀의 표정에는 생기가 넘쳐흐르지만 주인공의 모습은 어쩐지 쓸쓸해 보인다. 온화한 얼굴을 하고 있지만 무심코 주머니에 손을 찔러 넣었다. 모리조에게 외젠은 늘 한결같고 헌신적인 남편이었다. 모리조의 화가 활동을 적극적으로 지원했고, 열심히 그림을 그리는 아내 옆에서 정성껏 딸을 보살폈다. 모리조는 종종 남편을 화폭에 담았다. 하지만 그녀가 그린 외젠의 모습은 애정보다는 일종의 연민이 서려 있는 듯하다. 남편을 그린 다른 작품 〈와이트 섬에서의 외젠 마네〉에서도 그의 뒷모습은 여지없이 쓸쓸함을 드러낸다.

1893년 외젠과 영영 이별한 모리조는 불로뉴 숲 근처에 새로 마련한 화실에 틀어박혀 온종일 그림에 열중했다. 1893년에 그녀의 작품이 유독 많이 나온 이유다. 마르모탕 모네 미술관에 있는 〈줄리 마네와 애견 그레이하운드 라에르트〉도 이때 작품이다. 어린 딸은 어느새 처녀로 성장했다. 모리조는 감기에 걸린 딸을 간호하다 폐렴과 장티푸스에 걸려 1895년 이른 봄에 삶을 마감한다. 쉰네 살이었다.

모리조 추모전은 1896년에 뒤랑-뤼엘의 화실에서 열렸고, 약 300여 점의 회화가 걸렸다. 1941년 오랑주리에서 열린 전시회 서문에서 폴 발레리는 다음과 같이 기록했다. "모리조의 데생과 유화는 처녀로서, 아내로서, 그리고 어머니로서 그녀가 보낸 일생을 매번 가까운 거리에서 증언하고 있다. 그녀의 작품 세계는 그대로 한 여인의 일기 자체다. 다시 말해 색채와 데생으로 이루어진 일기다."

여성의 몸으로 모리조처럼 확고하게 화가의 삶을 지속한 경우는

드물었다. 프랑스의 상징파 시인 말라르메 역시 그녀의 그림을 지지하며 훗날 프랑스 정부가 모리조의 그림을 구입하도록 권유했다. 르누아르, 마네, 모네와 함께 모리조는 처음으로 프랑스 정부가 소장한 인상주의 그림의 주인공이었다.

 폴 고갱

꽃다발 Bouquet de fleurs
1897, 캔버스에 유채, 60×75cm

고흐의 〈해바라기〉에는 익숙하면서 이상하게도 고갱의 꽃을 그린 정물
화는 쉽게 떠올려지지 않는다. 그의 색에 대한 탁월한 감각이 꽃을 그
릴 때 가장 빛을 발한다는 것을 잊고 있었다. 그래서 마르모탕에서 만
난 〈꽃다발〉이 더없이 반가웠다. 고갱은 해바라기에 각별한 애정을 지
녔다. 그가 아를에서의 생활을 결심하게 된 데에는 고흐의 〈해바라기〉
가 적지 않은 영향으로 작용했다. 고갱 또한 아를에서 같은 소재의 그
림을 그린 바 있다. 아를을 떠나면서도 내심 〈해바라기〉만은 자신에게
보내 주었으면 하고 바랐다. 타히티로 이주한 후에도 고국으로부터 해
바라기 씨를 받아 타국에 씨를 뿌렸고, 그 형상을 화폭에 담았다. 해바
라기 외에도 꽃이 포함된 수많은 정물화를 남겼다.

　〈꽃다발〉은 고갱이 타히티를 떠났다 다시 돌아와 살던 때에 그려졌
다. 자살 시도를 할 정도로 처참했던 시기다. 〈어디서 왔는가? 우리는
누구인가? 우리는 어디로 갈 것인가?〉와 〈하얀 말〉처럼 우울함이 감도
는 작품을 그릴 무렵이었지만 색색의 야생화를 담은 이 그림도 남겼다.
꽃병 옆으로 열대 과일이 놓여 있고, 자세히 보면 오른쪽에 검은 고양
이 한 마리가 보인다. 자신의 다른 작품들에서처럼 형상을 자세히 묘사
하지 않은 대신 색감으로 생기 있는 꽃을 표현했다. 빨간 꽃잎이 도드

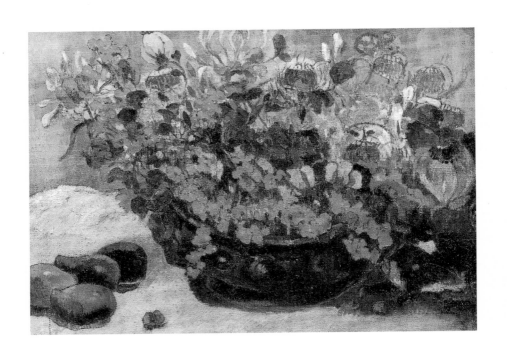

폴 고갱 | 꽃다발

라지고 보색을 사용한 푸른빛과 초록빛이 어우러져 있다.

고갱은 현실을 사실적으로 묘사하기 위해서가 아니라 심리나 감정을 표출하는 방법의 하나로 색채를 사용했으며, 훗날 나비파Les Nabis와 야수주의, 그리고 표현주의 화풍에 영향을 주었다. 하지만 당시에는 대중의 이해를 받기에 너무나 진보적이었다. 이 시기의 작품에서 고갱 특유의 원색으로 만든 화려함을 볼 때마다 나는 불안한 마음이 들었다. 그것이 어쩐지 예술의 잔혹함이라는 인상을 주었기 때문이다. 그럼에도 이 화사한 색의 꽃잎 수만큼이나 그에게는 희망이 있었을 것이다. 그것은 이내 현실로 이루어진 것 같다.

1898년 12월 드디어 고갱에게 희소식이 전해졌다. 세잔의 개인전을 열어 주었던 화상 볼라르Ambroise Vollard가 고갱의 작품을 취급하는 조건으로 매년 2천400프랑과 재료와 물감을 전부 제공하겠다고 나섰다. 고갱은 이 제안을 받아들였다. 새로운 희망을 얻은 그는 다시 한 번 마르키즈 제도의 히바오아Hiva Oa 섬으로 이주했고, 작은 땅을 사서 집과 작업실을 지었다. 볼라르는 고갱의 작품을 성심껏 팔아 주었다. 이 시기에 고갱은 아마도 화가로서 가장 행복한 시간을 보냈을 것이다.

하지만 그의 몸은 쇠약해 갔고 알코올 남용으로 얻은 심장 질환과 매독 후유증이 끝까지 말썽을 부렸다. 결국 쉰다섯 살이 되던 1903년에 심장마비로 세상을 등졌다. 동네 원주민들이 조촐한 장례식을 치러 주었다. 그는 히바오아의 공동묘지에 묻혔고 부고는 4개월이 지나서야 파리에 알려졌다.

고갱은 눈을 감기 전 여러 글과 편지에 자신의 삶을 회고했다. "예술에 관한 나의 생각은 옳았다는 느낌이 든다. … 나의 작품이 살아남

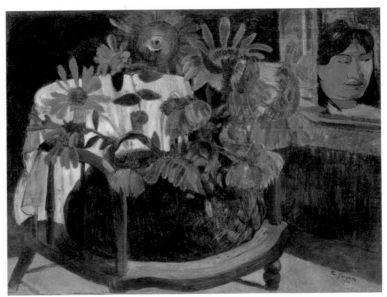

폴 고갱 | 해바라기|Sunflowers
1901, 캔버스에 유채, 73x92cm, 에르미타주 미술관

는다면 자유롭게 그림을 그리려고 했던 한 화가의 기억도 살아남을 것
이다." 〈꽃다발〉은 살아남았고, 그의 말처럼 고갱 역시 우리의 기억 속
에 여전히 존재한다. 예술에 대한 그의 믿음은 어느 정도 옳았다. 그래
서 나는 그런 용기를 지닌 예술가를 다시 만날 수 있기를 기다린다.

마르모탕
모네 미술관

이외에 꼭 보아야 할 그림 5

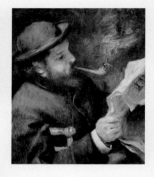

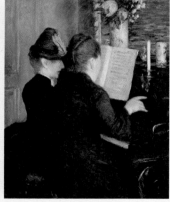

1　**나뭇잎 사이로 보이는 빌 다브레의 연못**L'étang de ville d'Avray vu à travers les feuillages _
카미유 코로, 1871
카미유 코로는 사실주의에 서정성을 접목시킨 풍경화의 대가로 선인상주의자로도 불린다. 빛
과 바람에 흔들리는 나뭇잎들을 표현한 이 작품에서 시적 풍경화의 정수를 확인할 수 있다.

2　**창밖의 대로. 눈 오는 날**Les boulevards extérieurs. Effet de neige _ 카미유 피사로, 1879
눈 오는 날의 몽마르트르 거리를 거칠고 빠른 붓 터치로 표현했다. 그림에 보이는 빛과 눈의
효과는 1890-1900년의 〈몽마르트르 대로〉 연작으로 이어진다.

3　**신문을 읽고 있는 클로드 모네**Claude Monet lisant _ 오귀스트 르누아르, 1872
르누아르가 아르장퇴유에 있는 모네의 집에 잠시 머물던 시기에 그렸다. 평소 모네는 르누아
르의 재능을 높이 평가했는데, 파이프 담배를 물고 신문을 읽고 있는 모네를 바라보는 화가의
시선에 애정과 감사의 마음이 담겨 있다.

4　**무도회장에서**Au bal _ 베르트 모리조, 1875
여성의 붉은 입술과 드레스를 장식한 꽃에서 은은한 동시에 화려한 색감이 돋보인다. 모리조
의 대표작 중 하나로 손꼽히는 그림이다.

5　**피아노 수업**La leçon de piano _ 귀스타브 카유보트, 1881
피아노는 19세기 파리의 부르주아를 상징하는 도구로, 파리지엥의 생활을 포착한 인상주의 화
가들이 자주 사용하던 소재였다. 오랑주리 미술관에 있는 르누아르의 〈피아노 치는 소녀들〉과
함께 감상하면 좋다.

GIVERNY, LE JARDIN DE MONET

GIVERNY, LE JARDIN DE MONET

지베르니, 모네의 정원

모네 예술의 결정체, 지베르니 정원

주소 ｜ 84, rue Claude Monet, 27620, Giverny　**기차역** ｜ 베르농Vernon 역(파리 생-라자르 역에서 45분 소요), 베르농 역에서 모네 정원까지 버스 운행(기차 도착 후 15분 후 출발, 왕복 8유로)　**개관 시간** ｜ 4월 1일부터 11월 1일까지(매해 다름) 오전 9시 30분부터 오후 6시까지　**휴관일** ｜ 개관 기간 내 휴무 없음　**입장료** ｜ 9.5유로(지베르니-마르모탕 패스 21.5유로, 지베르니-오랑주리 패스 18.5유로)　**홈페이지** ｜ www.fondation-monet.com
오디오 가이드 ｜ 없음

musée 3

지베르니 스케치

화가에게 장소는 절대적으로 중요하다. 특히 빛에 사로잡힌 인상주의자들에게 그것은 영감의 원천이자 영원한 주제였다. 프랑스어에는 '풍경'을 의미하는 단어가 둘 있다. 하나는 'paysage', 또 하나는 'site'. paysage는 창밖을 내다보듯 펼쳐진 풍경을 의미하는데, 우리가 '풍경을 바라보다'라고 말할 때 주로 사용된다. 반면 site는 나를 빙 둘러싼 풍경, 그러니까 눈앞의 것이 아니라 나를 포함한 장소에 가까운 뉘앙스를 풍긴다. 인상주의 화가들에게 풍경은 흡수되고 밀착되어야 할 대상인 'site'였다.

그래야만 했을 것이다. 그들에게 풍경은 빛과 대기에 의해 수시로 변하므로 진실한 그림을 그리기 위해서는 직접 거기에 뛰어들어야만 했다. 때문에 모네와 피사로, 시슬레 같은 외광파 화가들은 끊임없이 자신의 화풍에 적합한 장소를 찾아 헤맸다. 그리고 마침내 그것을 발견하고서는 망설임 없이 뛰어들었다. 고갱과 고흐가 가장 거침없었지만 불행하게도 목표를 이루지 못하고 방랑자의 삶으로 떠밀렸다.

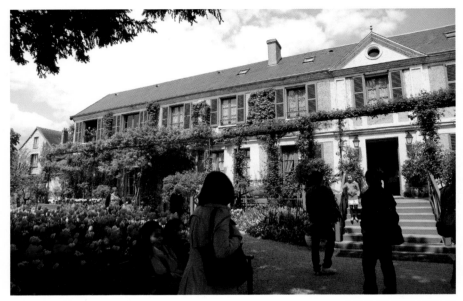

지베르니에 위치한 모네의 집.

말년의 모네만큼은 바람을 이룬 것 같다. 지베르니 정원을 방문하고서야 든 생각이다. 1883년부터 1926년에 영원히 눈감을 때까지 그는 지베르니에서 300여 점의 '수련'과 '포플러 나무' 시리즈를 남겼다. 이른바 모네 예술의 결정체가 지베르니에서 탄생했다. 그에게 이곳은 하나의 우주였다.

그의 우주가 우리를 잡아당긴다. 모네는 지베르니에 온갖 식물을

지베르니,
모네의 정원

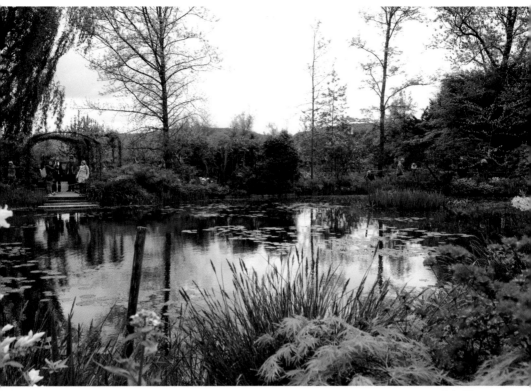

심으며 자신의 우주를 창조하고 조율했다. 그것을 화폭 위에 옮겨 놓았을 때, 이상한 일이 벌어졌다. 보는 사람으로 하여금 기어코 그 장소를 찾게 만드는 것이다. 예술이 발휘하는 마력이 놀랍다. 화가는 가상을 내놓았으나 우리는 '진짜'를 요구한다. 그것이 모네의 힘이다.

클로드 모네 | 화가의 지베르니의 정원

클로드 모네

화가의 지베르니의 정원 Le jardin de l'artiste à Giverny

1900, 캔버스에 유채, 81.6×92.6cm, 오르세 미술관

모네가 세상을 떠난 지 90여 년이 흐른 지금까지도 1년에 약 60만 명 이상의 방문자가 그의 마지막 낙원, 지베르니를 찾는다고 한다. 지베르니의 모네 정원은 노르망디 지역에서는 몽생미셸 다음으로 관광객이 몰리는 명소다. 파리에서 고작 74km 떨어졌지만 시에서 운행하는 버스를 예약하지 않으면 조금 번거로운 여정을 거쳐야 한다. 거리에 비해 비싼 여비와 입장료도 부담이다. 모든 것은 국가가 아닌 모네 재단에서 운영하기 때문이다.

파리 생-라자르 기차역에서 출발하여 이내 지베르니 역에서 내렸다. 모네의 정원까지 가는 셔틀버스가 언제나와 같이 방문자들을 기다리고 있었다. 모네의 집까지 가는 길은 한적한 프랑스 시골 마을의 정취를 느끼기에 사소한 모자람도 없다. 과연 까다로운 화가의 영혼을 사로잡을 만하다. 버스에서 내려 모네의 길을 따라 조금 올라가면 도착이다. 아침부터 서둘렀음에도 먼저 온 사람들이 긴 줄을 이루고 있어 한참 기다린 후에서야 들어갈 수 있었다.

그간의 세월을 짐작하게 하는 초록색 담쟁이로 뒤덮인 집. 그 앞으로 모네가 '노르망디의 울타리'라고 부른 꽃길에 장미와 튤립, 모란 등이 만발해 있다. 한쪽에는 모네의 연못으로 이어지는 좁은 통로가 있다.

화가가 이 정원을 얼마나 사랑했는지 단번에 느껴진다. 1900년에 그려진 〈화가의 지베르니의 정원〉에서 확인할 수 있다. 현재는 오르세 미술관에 있으니 미리 보고 가면 더 큰 감동을 받을 수 있을 것이다.

지베르니 정원은 눈부시게 아름답지만 형형색색의 꽃만큼이나 어쩐지 인위적이라는 인상을 지울 수 없었다. 정원의 꽃은 매일 피고 지며, 계절마다 다른 식물을 심는다고 한다. 이곳은 매일 '다른' 장소가 되어 가고 있는 중이었다. 당연한 일이다. 모네는 이미 과거가 되었고, 우리의 노력으로는 그가 이루고자 한 장소에 도달할 수 없다. 모네의 정원이 매해 다른 장소로 변해 갈수록 어째 상투적이 되고 만다.

모네의 그림이 신비로운 이유는 그가 다루고 있는 세계가 매일 변하기 때문이 아니라 매일 다르게 보이기 때문이다. 그러니 진지함의 절정을 감상하려면 지베르니보다는 모네의 작품을 보는 편이 옳다. 정원의 아름다움이 부족해서가 아니라 모네의 작품이 무엇과도 대체할 수 없을 만큼 아름답기 때문이다. 그림의 실제 배경이 된 장소라도 어쩔 수 없다. 이곳은 내가 만났던 〈수련〉과 〈지베르니의 장미꽃 길〉을 대체할 수 없다.

1926년에 모네가 세상을 떠나자 둘째 아들 미셸이 지베르니의 집과 정원, 그리고 모네의 작품들과 그가 수집한 일본 판화들의 상속자가 되었다. 하지만 정작 그는 아프리카 여행에 여념 없었다. 그 사이 모네의 두 번째 아내인 알리스 오슈데의 딸이자 모네의 첫째 아들 장의 미망인인 블랑쉬가 집과 정원을 관리했다. 그러나 1947년 블랑쉬가 죽고 나면서부터는 거의 방치되었다. 1966년에는 미셸마저 교통사고로 사망했다. 이후 지베르니에 있던 모네의 작품과 컬렉션은 국립 미술학교

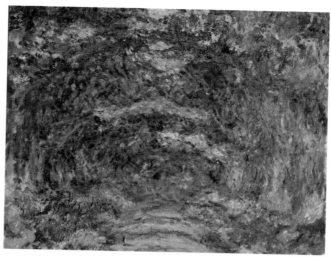

클로드 모네 | 지베르니의 장미꽃 길L'allée des rosiers, Giverny
1920-1922, 캔버스에 유채, 89x100cm, 마르모탕 모네 미술관

에 기증되었고, 일부는 마르모탕 미술관에 넘겨졌다.

연못의 물은 고이다 못해 썩고 잡초로 뒤덮인 지베르니는 다행히
도 1970년부터 프랑스와 미국 예술 보호가들의 지원으로 복원되었다.
그리고 1980년 6월에 모네 재단이 설립되면서 일반에 공개된다. 절정
의 풍경을 위해 4월부터 10월까지를 전후하여 문을 연다.

모네의 집과 아틀리에 등도 잘 보존되어 있다. 1층 침실과 복도에
는 모네의 그림과 사진들이 걸려 있고, 생전에 사용하던 가구도 볼 수
있다. 부엌과 식당 곳곳에서 일본 판화를 감상할 수 있는데, 모네 재단
이 그가 수집한 일본 판화 250여 점을 소장하고 있기 때문이다. 생전에
모네는 우키요에에 매료되어 다수를 수집했다.

〈임종을 맞은 카미유〉와 〈자화상〉이 한눈에 들어오나 아쉽게도 모두 모작이다. 원래 지베르니에 있던 작품 대부분은 현재 마르모탕에 있다. 여기서 말년에 그린 〈수련〉 연작은 1950년대 말부터 세계 각지에서 열린 전시로 다시금 조명받기 시작하여 세계 곳곳으로 흩어졌다. 다행히도 오랑주리에 전시된 8점의 〈수련〉에서 그 정수를 확인할 수 있다.

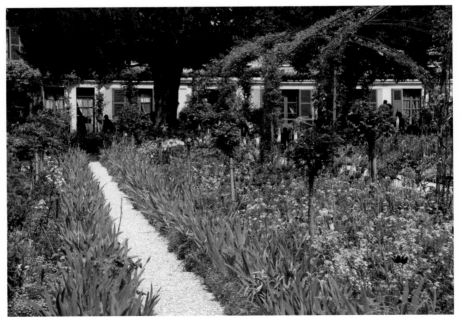

각양각색의 꽃이 피어나는 모네의 정원.

클로드 모네

일본식 다리 | Le pont Japonais

1923–1924, 캔버스에 유채, 89×100cm, 마르모탕 모네 미술관

모네는 파리에서 기차를 타고 지베르니를 지나칠 때마다 작고 아담한
마을의 정취에 흠뻑 빠져들었다고 한다. 대도시에서의 각박한 생활과
지지부진한 작업에 지쳐 갈수록 이곳에서의 삶을 꿈꾸었다. 더구나 인
상주의자들의 정신적 스승이던 마네의 죽음은 모네를 비롯한 인상주
의 화가들에게 일어날 많은 것을 예고했다.

　　인상주의 전시는 더 이상의 진전이 없었다. 따라서 그들의 상황은
나아질 기미가 보이지 않았다. 모네 역시 팔리지도 않는 인상주의 화풍
을 고집하기 힘든 실정이었다. 마네의 죽음 이후 결집은 점차 느슨해져
르누아르는 고전주의로 회귀했으며, 쇠라가 '점묘법'이라는 독특한 화
법을 들고 나왔다. 모네 역시 더 이상《인상주의》전에 참가하지 않기로
결심한 상태였다. 그에게는 새로운 전환점이 절실히 필요했을 것이다.

　　고심 끝에 모네는 지베르니의 작은 농가에 세를 얻는다. 두 번째 부
인 알리스와 결혼식도 올렸다. 마네가 사망한 1883년의 일이다. 1890
년에 넓은 저택을 구입하고 정원사를 고용하면서부터는 정원 가꾸기
에 전력을 쏟았다. 1892년에는 저택 근처 택지를 매입하여 물을 끌어
와 연못도 만들었다. 연못에는 수련이 가득 피어올랐고, 둘레에 버드나
무와 삼나무, 붓꽃, 대나무 등을 심었다. 1년 후에는 연못을 건널 수 있

클로드 모네 | 일본식 다리

는 작은 아치형 일본식 다리를 놓았다. 모네는 하루 중 꽤 오랜 시간을 정원에서 보내며 눈앞에 펼쳐진 황홀한 광경을 마음껏 화폭에 담았다. 오랜 바람이 이루어지는 순간이었다. 친구들에게 보냈던 글과 편지에 담긴 고백, 여러 점의 작품을 통해 그의 애정을 알 수 있다.

〈일본식 다리〉에 모네의 새로운 화법과 열정이 반영되었다. 이 작품은 '일본식 다리'를 중심으로 그린 연작 중 하나로, 수련과 수풀이 울창하다. 무엇보다 추상화로의 예고가 감지된다. 이후 그려진 작품들에서는 추상화로의 이행 과정을 보다 뚜렷하게 확인할 수 있다.

이때까지만 해도 모네는 백내장을 앓고 있지 않았다. 하지만 1908년경부터 점차 시력이 악화되어 가끔 작업을 쉬어야 했다. 백내장을 앓고 난 이후부터 그의 그림은 내면 표현에 집중되었고 색채는 더욱 과감해졌다. 화면은 점점 붉은색과 노란색으로 채워졌고, 푸른빛은 사라

실제의 다리는 이렇다.

졌다. 아래 1899년에 그려진 그림과 1920년대에 그려진 '일본식 다리'
에서 그 차이가 확연하게 드러난다. 〈일본식 다리〉를 제작하고 난 얼마
후에 모네는 시력을 거의 잃었고 결국 붓을 놓아야 했다. 시력이 나빠
지는 중에도 자신의 우주였던 연못에서 눈을 떼지 못했다. 젊은 시절부
터 추구해 온 순간적인 빛을 포착하는 인상주의가 비로소 실현되었던
순간이라고, 나는 그렇게 그를 이해하고 싶다.

클로드 모네 | 수련이 핀 연못, 녹색 조화Le bassin aux nymphéas, harmonie verte
1899, 캔버스에 유채, 89.5x92.5cm, 오르세 미술관

클로드 모네

바람 부는 날, 포플러 나무들 연작 Effet de vent, Série des peupliers

1891, 캔버스에 유채, 105×74cm, 오르세 미술관

내가 지베르니를 찾은 이유는 꽃으로 물든 모네의 정원과 수련이 탄생한 연못을 두 눈으로 보기 위함이었다. 그런데 실체와 마주하며 다소 멈칫했다. 알 수 없는 허망함 때문이었다. 어쩌면 내가 사치스러워진 것인지도 모르겠다. 예전에는 화집으로만 보던 대가의 그림을 미술관에서 감상하는 것으로도 부족해 이제는 그림이 탄생한 장소까지 찾아왔다. 하지만 예상과 어긋나는 인상에 나는 못내 아쉬워하고 있다. 꽃이 만발한 정원은 찬란하고 연못은 무척이나 신비로웠다. 모네의 낙원은 너무나도 잘 가꾸어져 있다. 그곳에는 날마다 새로운 꽃들이 피어난다. 하지만 나는 '진짜' 모네를 만나고 싶다는 억지를 부리고 있다.

　그때 뜻밖의 순간이 다가왔다. 모네의 정원을 나와 버스를 타고 역으로 향하는 길이었다. 강가를 따라 늘어선 포플러 나무들이 눈에 들어왔다. 시골길이라 버스는 천천히 달리고 있었고 나무들은 자꾸만 뒤로 물러났다. 바람이 일자 흔들리는 잎사귀들은 햇빛을 받아 유리 조각처럼 반짝거렸다. 이 당연한 풍경을 모네는 당연하게 받아들이지 않았다. 지극히 평범한 풍경이지만 그것을 그대로 화폭에 그리기란 쉬운 일이 아니다. 흔들리는 나뭇잎을 흔들리게, 빛을 받아 희미해진 시야를 정말로 희미하게 그릴 수 있으리란 것을 깨달은 그에게는 더욱 그러했겠다.

클로드 모네 | 바람 부는 날, 포플러 나무들 연작

부댕이 구름을 통해 보여 주고자 했던 자연스러운 빛과 바람을 모네는 모든 사물에 적용시켰다.

그 정점이 〈수련〉 연작이다. 그리고 그 사이 어딘가에 분명 포플러 나무가 있다는 것을 나는 눈앞의 포플러 나무를 보면서 어렴풋이 깨달았다. 〈수련〉을 그리면서 "내가 정말 그리고자 했던 것은 물의 표면이다"는 의지를 관철시켰다면 〈바람 부는 날, 포플러 나무들 연작〉에서 그가 진정 그리고자 한 대상은 바람이었으리라. 바람이 불 때마다 미묘하게 흔들리는 풀잎과 파르르 진동하는 강의 수면까지, 모네는 전부를 놓치지 않고 포착했다. 이를테면 포플러 나무는 더없이 훌륭하게 흔들리고 있다.

고흐의 사이프러스 나무가 동적으로 요동치는 화가의 내면을 반영했다면 모네의 포플러 나무에는 삶의 충만함이 느껴진다. 이를 통해 그가 자신의 정치적 신념을 공공연하게 드러냈다는 해석도 있다. 포플러 나무는 '인민의 나무'라는 의미를 지니고 있고, 모네가 공화주의를 지지했기 때문이다.

모네의 정원을 나와 모네 거리를 따라 올라가면 지베르니 인상파 미술관Musée des Impressionnismes Giverny을 만날 수 있다. 지베르니를 배경으로 한 수많은 인상주의 그림이 전시되어 있는 장소다. 지베르니를 방문한 사람들은 모네의 집을 거쳐 미술관 앞뜰에 마련된 카페에서 차를 마시고 책자를 보며 잠시 쉬어 간다. 모두가 평온해 보인다. 잠시나마 이곳에서 살고 싶다는 생각이 스쳤다. 모두 모네와 비슷한 심정에 사로잡힌 것일 수도 있겠다.

내가 방문했을 때에는 폴 시냐크의 전시가 열리고 있었다. 모네가

지베르니에 안착하고 몇몇 화가가 인상주의 모임을 탈퇴한 후에 파리에서는 신인상주의 움직임이 일었다. 그때 쇠라와 함께 신인상주의를 개척했던 화가가 시냐크다. 모네의 그림에는 이미 시냐크의 점묘법이 예고되어 있다. 이를 회화의 '진보'라고 부를 수는 없겠지만 미술 기법의 흐름 혹은 변화라는 것에는 화가의 삶과 시대의 움직임까지 함께 흘러가고 있다.

그것을 나는 지베르니에서 다시 한 번 감지했다. 모네의 작품과 그의 삶에 대한 복잡한 심정이 밀려왔다. 지베르니를 찾은 건 헛되지 않았다. 오히려 그 미묘한 만남이 진심으로 기꺼웠다.

모네의 안식처 지베르니.

울창함을 자랑하는 지베르니.

MUSÉE DE L'ORANGERIE

MUSÉE DE L'ORANGERIE

오랑주리 미술관

인상주의와 모더니즘의 만남

주소 | Jardin des Tuileries (côté Seine), 75001, Paris 지하철역 | 1·8·12호선 콩코드Concorde 역 버스
노선 | 42, 45, 52, 72, 73, 84, 94 등 개관 시간 | 오전 9시부터 오후 6시까지 휴관일 | 매주 화요일, 5월 1일, 7월
14일, 12월 25일 입장료 | 성인 9유로, 학생 6.5유로(오랑주리–오르세 패스 18유로, 오랑주리–지베르니 패스 18.5유로)
홈페이지 | www.musee-orangerie.fr 오디오 가이드 | 5유로(한국어, 프랑스어, 영어, 일본어 등)

musée 4

오랑주리 스케치

나는 음악을 동경한다. 그러나 나는 색色의 세계에 더 익숙한 사람이라 틈틈이 음반 가게를 다니고 공연장을 찾아도 도무지 음音에 대한 내 감각을 믿을 수가 없다. 음의 세계는 색의 세계와는 다른 차원이다. 음은 우리를 취하게 하고 꼼짝달싹 못 하게 묶어 둔다. 이 때문에 사람들은 다른 장르보다 음악의 위험을 경고하지만 그것이 내게는 도리어 음악에 대한 찬양처럼 들린다.

파스칼 키냐르Pascal Quignard의 『음악 혐오La Haine de la Musique』에는 이런 구절이 나온다. "모든 음은 눈에 보이지 않게, 외피를 관통하는 드릴로 다가온다. 음은 피부를 알지 못하며, 한계 또한 모른다. 거기에는 내부도 외부도 없다. … 음은 곧바로 몸에 와 닿는다. 음 앞에 선 몸은 마치 벌거벗은 것과 같고, 피부가 벗겨진 것과 같다. 음향 체험은 언제나 개인적인 체험의 저 너머에 있다."

음악 앞에서 여전히 나는 고분고분하다. 그렇지만 지금은 두 개의 세계를 다른 차원이라고 여기지는 않는다. 오랑주리에서 모네의 〈수

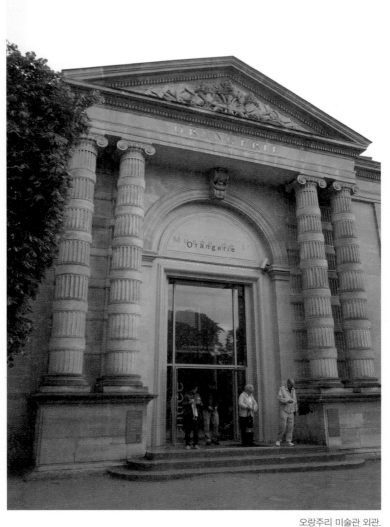

오랑주리 미술관 외관.

련〉을 만난 후의 일이다. 키냐르의 문구를 그림에 적용해도 하등 문제
될 게 없다는 생각이었다. 가령 "모든 색이 눈에 보이지 않게, 외피를
관통하는 드릴로 다가온다. 색은 피부를 알지 못하며, 한계도 모른다"
고, 나는 색채가 정말로 음처럼 여과 없이 몸을 관통한다는 생각이 들
었다.

색채도 어떤 회로를 거치지 않고 몸에 직접 와 닿을 수 있다. 20세
기 초에 회화가 현실의 재현을 포기하고 음악을 닮아 가야 한다고 했
던 칸딘스키Wassily Kandinsky, 1866-1944의 믿음이 모네를 관통한 이후에
출현한 것은 자연스러운 귀결인지도 모르겠다. 모네 이후로 수많은 화
가가 부리는 색의 마법에 우리는 넋을 잃고 빠져든다. 마크 로스코Mark
Rothko, 1903-1970를 예로 들 수 있다. 조금은 거창한 발언 같지만 나에
게 〈수련〉은 음과 색 혹은 미술과 음악이라는 두 개의 장르를 이어 주
는 하나의 사건이었다.

돌이켜 보면 이러한 인상에 사로잡힌 데에는 오랑주리의 절묘한
공간 구성도 어느 정도 작용했다는 생각이다. 어떤 장소에서 음악을 듣
는지가 중요한 것처럼 색도 공간에 따라 다르게 다가올 테니까. 오랑주
리 미술관은 〈수련〉의 색을 최상의 조건에서 감상하도록 설계되었다.
조금 과장하면 '유도되었다'는 표현이 맞을 것 같다.

수련이 전시된 방에 들어서기 위해서는 하얀 공간을 통과해야 한
다. 카메라 촬영 전에 화이트 밸런스를 맞추는 것처럼 세상의 온갖 색
으로부터 눈을 정비한다. 이윽고 들어선 전시실은 새하얀 벽과 투명한
유리 천장의 둥근 타원형 공간으로, 정말 '차원이 다른 세계'에 들어온
것 같은 착각을 일으킨다.

오랑주리 미술관 내부.

오랑주리 미술관은 1927년 모네의 〈수련〉을 기증받으면서 개관했다. 그 과정이 곧 오랑주리의 역사다. 원래 루브르 궁의 오렌지나무를 보관하는 용도로 지어진 건물로 1921년에 주드폼 국립미술관과 함께 생존 화가들의 작품을 전시하는 미술관으로 지정되었다가 〈수련〉을 기증받으면서 '수련을 위한 미술관'으로 개조되었다. 그때는 지금과 다른 모습으로, 오늘날에 이르기까지는 두 번의 공사가 더 있었다.

모네는 1918년 11월, 제1차 세계대전의 종결을 기념하기 위해 수련을 그린 작품 두 점을 국가에 기증하고자 했다. 당시의 총리이자 모네의 친구기도 했던 클레망소는 큰 규모의 작품을 추가로 의뢰했다. 이에 모네는 "시민에게 공개할 것, 장식이 없는 하얀 공간을 통해 전시실로 입장할 수 있게 할 것, 자연광 아래에서 감상하게 할 것"을 조건으로

규모가 큰 8점의 〈수련〉을 기증했다.

이로써 1층 전체를 자연 채광으로 바꾸는 공사가 시작되었고 타원형으로 된 두 개의 거대한 전시실이 지어졌다. 첫 번째 전시실에는 아침 햇살 아래 피어난 수련, 다른 전시실에는 저녁노을 비친 수련이 핀 연못을 감상할 수 있었다. 하지만 모네는 1927년 개관식에 참석할 수 없었다. 5개월 전에 세상을 떠나고 만 것이다.

그 첫 번째 관문을 건너뛸 수 없으므로 이곳이 '〈수련〉을 위한 미술관'이라는 인상은 무척이나 강렬하다. 지하 전시실에도 무수한 명작이 관람객을 기다리고 있다. 르누아르의 작품 25점, 세잔의 작품 15점, 고갱의 작품 1점, 모네의 작품 1점 등, 그리고 피카소의 작품 12점, 모딜리아니의 작품 5점, 마리 로랑생Marie Laurencin의 작품 5점, 샤임 수틴

관람객들이 모네의 방을 보고 있다.

Chaïm Soutine의 작품 22점 등 후기 인상주의 회화를 포함하여 총 146점의 작품이 있다. 인상주의부터 후기 인상주의까지 이어지는 컬렉션은 파리에서 오르세 다음으로 큰 규모다. 전시실 명칭은 기증자 폴 기욤Paul Guillaume과 장 발터Jean Walter의 이름을 따 '장 발터 & 폴 기욤 컬렉션'으로 불린다.

폴 기욤은 인상주의 미술의 후원자였고 타고난 심미안으로 모딜리아니와 수틴의 초상화에도 종종 등장한다. 화가들은 후원에 대한 감사의 뜻으로 그의 초상화를 그렸고, 많은 예술가가 기욤을 존경하고 따랐다. 그가 사망하자 미망인 도미니카는 부유한 건축가 장 발터와 재혼하며 기욤의 컬렉션을 함께 키워 나갔다. 발터 사후에 그녀는 국가에 그들의 컬렉션을 기증했다.

오랑주리 미술관은 기욤과 발터의 컬렉션을 받아들이면서 대대적인 보수에 착수했다. 타원형 전시실 위를 한 층 증축하여 공간을 확보했다. 그러나 이 공사로 모네의 〈수련〉 연작이 있는 전시실의 자연 채광이 감소했다. 이 때문에 오랑주리는 1999년에 또 한 번의 공사를 감행해야 했다. 6년간의 공사로 총 2천500만 유로라는 엄청난 돈이 투입되었다. 위층을 철거하고 작품들을 새로 증축된 지하 전시실에 안착시켰다. 모네의 전시실은 다시 자연광을 되찾았고, 그것이 지금의 오랑주리다.

지하 전시실으로 내려가는 길 .

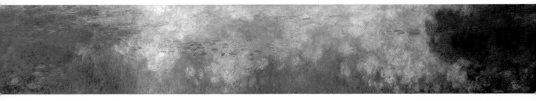

클로드 모네 | 수련: 구름

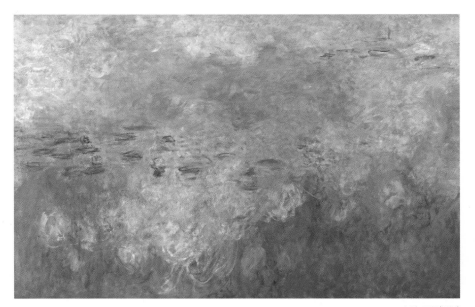

수련: 구름(부분)

인상주의 화가들

클로드 모네
수련: 구름 Les Nymphéas: Les Nuages
약 1915–1926, 캔버스에 유채, 200×1,275cm

'빛과 물의 화가', 클로드 모네. 풍경의 순간적인 인상을 포착해 내는 데 그보다 뛰어난 화가는 앞으로도 없을 것이다. 모네에게 자연이란 고정불변의 대상이 아니라 빛과 시간에 따라 끊임없이 변화하는 생명이 있는 것이었다. 따라서 한 폭의 그림으로는 자신이 본 인상을 오롯이 담아낼 수 없다고 여겼다. 그의 신념은 〈생-라자르 역〉 연작과 〈루앙 대성당〉 연작에서도 드러나지만 생의 마지막 30년을 바치며, 무려 250여 점을 남긴 수련을 향한 애착은 유독 각별해 보인다. 그는 왜 그토록 많은 수련을 그려야 했을까.

　〈수련〉에 대한 찬사의 글은 넘쳐 난다. 그것에 대한 기대와 망설임 사이에서 조심조심 나는 그림에 다가갔다. 그림을 본 순간 지금까지의

걱정이 모두 쓸데없는 것임을 알았다. 지금 눈앞에 무언가 굉장한 것이 펼쳐지고 있음을 느꼈기 때문이다. 어떤 찬사에도 의지하지 않고, 누구의 설명에도 현혹되지 않고서도 〈수련〉은 얼마든지 그 자체로 황홀하다. 〈수련〉은 모네 최고의 걸작이다.

구름 사이로 조금씩 햇살이 움직일 때마다 숨겨 놓았던 색채를 아슬아슬하게 드러내고 있는 〈수련: 구름〉을 한참 바라보았다. 가까이서 보면 물감을 겹겹이 덧발라 놓은 것처럼 보이지만 한 걸음 한 걸음 뒤로 물러날 때마다 눈부신 연못 정경이 조금씩 파노라마처럼 펼쳐진다. 꽃들에는 막 비를 맞은 것처럼 화사하게 물기가 번져 나가고, 버드나무는 젖은 공기 속을 부유하는 것 같다. 관람객의 시선은 물결을 따라 수평으로 움직인다.

지베르니에서 완성된 작품이다. '수련'과 '포플러 나무' 시리즈가 탄생한 장소기도 하다. 그곳에 화가는 수련과 아이리스, 버드나무가 가득한 정원을 만들었다. 그러던 어느 날 그는 하늘과 버드나무가 고스란히 비치는 물 위에 무리를 지어 뜬 빛과 대기의 움직임에 따라 수시로 반응하는 수련을 발견했다. 모네가 남긴 글을 보면 수련이 그의 눈으로 뛰어들었다는 편이 정확하다. 모네는 미술평론가 귀스타브 조프루아에게 보낸 편지에 다음과 같이 적었다.

"내가 심은 수련이지만 그 의미를 이해하는 데에는 오랜 시간이 걸렸다오. 나는 그저 보고 즐기려고 수련을 심었지요. 그걸 그리겠다는 생각은 아예 없었소. 하나의 풍경이 하룻밤 사이에 우리에게 그 의미를 온전히 드러내지는 않는 법이니까. 그러던 어느 날, 갑자기 연못의 신비로운 세계가 내 눈앞에 드러나기 시작한 거요. 나는 부랴부랴 팔레트

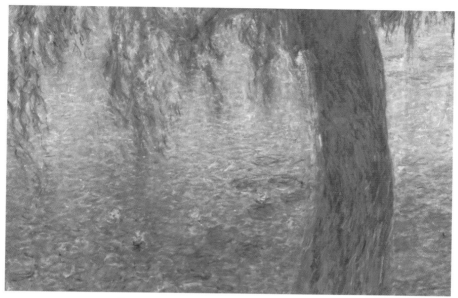

클로드 모네 | 수련: 버드나무가 드리워진 맑은 아침Les nymphéas: Le matin clair aux saules(부분)
약 1915-1926, 캔버스에 유채, 200×1,275cm

를 찾았고 이후 이날까지 다른 모델일랑 그려본 적이 없소."

　　모네는 별안간 수련의 신비로운 세계에 눈을 떴다. 연못에 비친 자신의 모습에 반해 물속으로 뛰어들었다는 나르시스 신화를 떠올리게 하는 대목이다. 수련의 아름다움에 매혹된 모네와 자신의 모습에 반한 나르시스는 어쩐지 닮았다. 나르시스가 우리에게 말하는 것은 인간이 얼마나 아름다움을 갈망하는 존재인가다. 그는 자신의 모습을 몰랐기에 연못에 비친 형상이 자신이라는 것도 알지 못했다. 그저 어떤 이의 얼굴을 보았고, 그 얼굴에서 자신이 원하던 아름다움을 발견했다. 모네

역시 자신의 눈으로 뛰어든 아름다움을 붙잡고 싶은 마음이 간절했을 것이다.

하지만 그것은 애초에 어떻게 해서도 채워지지 않고 아무리 그려도 늘 허전한 것이었다. 모네에게 수련은 언제나 충분히 표현되지 못한 대상이었음을 나는 직감했다. 모네가 수련을 그린 후에 '이게 바로 내가 보았던 정확한 아름다움이야!'라고 여겼다면 그토록 많은 수련은 탄생하지 않았을 테니까.

모네가 본격적으로 수련에 매달리기 시작한 무렵 부인 알리스와 아들에 이어 동료였던 르누아르까지 세상을 떠났다. 설상가상으로 모네 자신도 백내장으로 고생한다. 찬란한 아침 햇빛, 감미로운 노을과 함께 잠들어 '잠든 연꽃睡蓮'이라는 이름을 가진 꽃. 모네는 흐트러져 가는 삶의 끝자락에 찾아온 그 꽃을 간절히 잡고 있었다.

오랑주리
미술관

오귀스트 르누아르

누워 있는 누드 Femme nue couchée

약 1906, 캔버스에 유채, 67×160cm

르누아르를 보며 화가의 꿈을 키운 사람들에게 그림이란 이처럼 찬란한 빛을 담는 일이라 여길 정도로, 그의 작품들은 쏟아지는 햇살에 색채가 녹아내릴 만큼 빛나고 있다. "고통은 잊히지만 아름다움은 머무른다" 말했던 화가에게 슬픔과 고독, 불행이 차지할 공간은 없었다. 그는 세상의 온갖 아름다움을 포착하기에 여념이 없었다.

　　모네와 함께 1869년부터 자연광 속에서 변하는 빛을 연구한 르누아르는 풍경화를 제작하기도 했지만 여전히 여인의 아름다움과 생기 넘치는 아이들의 모습이 관심사였다. 이 시기 자신이 연구한 빛의 효과를 인물화에 적용시켰고, 1880년까지 10여 년간 자연광에 노출된 여인의 나체를 즐겨 그렸다. 오르세 미술관에 있는 〈습작, 토르소, 빛의 효과〉가 이 시기 작품으로 두 번째《인상주의》전에 출품되었다. 그가 빛의 효과에 따라 분해된 외곽선에 얼마나 매료되어 있었는지가 그림에 잘 나타나 있다.

　　여인의 누드는 나뭇잎에 반짝이는 빛과 그림자 때문에 거의 추상화에 가까워 보인다. 물론《살롱》전 심사위원들은 그것을 받아들이지 못했다. 빛에 따라 일그러진 여인의 형태는 미완성에 대한 변명처럼 들렸던 것이다. 평론가 알베르 울프는 "여인의 토르소(동체만 있는 조각상)

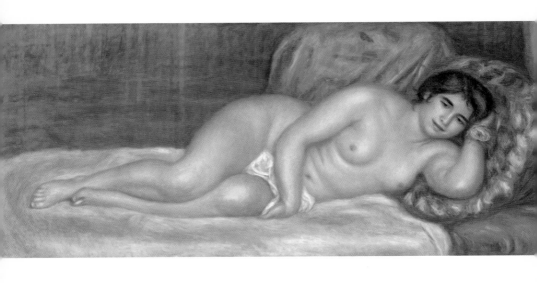

오귀스트 르누아르 | 누워 있는 누드

가 초록색과 보라색 물감으로 분해되어, 살이 아니라 완벽하게 부패되고 있는 시체처럼 보이는 이유를 설명해 보라"며 야유 글을 기고하기도 했다.

당시까지만 해도 르누아르는 완벽한 인상주의 화가였다. 1874년의 첫 번째 《인상주의》전 이후 세 차례나 작품을 출품했다. 하지만 1881년 이탈리아로 여행을 다녀오면서부터 커다란 변화가 일어났다. "나는 로마에서 라파엘로의 그림들을 보았다. 그의 그림들은 정말 아름다웠고, 왜 이제야 그것을 보게 되었는지 후회가 밀려왔다. 라파엘로는 현명하고 똑똑한 화가다. 그는 나처럼 불가능한 것들을 찾으려 하지 않으면서도 충분히 아름다움을 그려 냈다."

불현듯 지금까지 자신이 추구해 온 인상주의 화법에 대해 회의가 들었던 것이다. 르누아르는 자신이 화가의 소명을 갖게 된 것은 프랑수아 부셰François Boucher, 1703-1770 덕분이었다고 말할 정도로 늘 고전주의 화풍에 대한 열망이 있었다. 결국 1880년대 중반부터는 인상주의와 결별하고 독자적인 양식으로 나아갔다. 나는 오랑주리에서 〈누워 있는 누드〉를 보며 그의 고전주의에 대한 믿음을 확인할 수 있었다.

침대에 기대 누워 있는 여인의 나체는 프란시스코 고야Francisco Goya, 1746-1828나 마네처럼 실내에서 그린 것이다. 하얀 천이 깔린 침대와 여인이 기대고 있는 쿠션의 섬세함, 그리고 그녀의 우아한 자세가 풍기는 조화는 앵그르의 영향을 짐작케 한다. 르누아르는 여기에 자신의 고유한 밝고 부드러운 빛을 더해 전체적으로 온화한 느낌을 부여했다. 그러나 이 작품은 10년 후 르누아르가 눈을 감을 때까지 줄곧 작업실에 보존되었기에 정확한 제작 연도를 파악하기가 어렵다. 르누아르

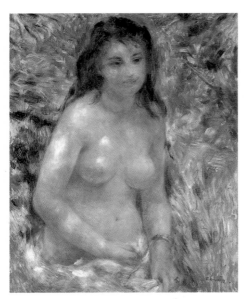

오귀스트 르누아르 | 습작, 토르소, 빛의 효과 Étude, Torse, effet de soleil
약 1876, 캔버스에 유채, 81x65cm, 오르세 미술관

는 〈누워 있는 누드〉를 포함해서 가브리엘을 모델로 총 석 점의 누드화
를 그렸다. 첫 번째 작품은 1903년에 그려졌고, 1907년에 그린 것이 마
지막이니 이 그림은 그 사이에 그려진 것으로 추정한다.

　　1900년대 초부터 류마티스 악화로 손을 거의 못 쓰게 된 르누아르는
따뜻한 남프랑스로 요양을 떠났다. 그곳에서도 붓을 놓지 않았는데, 이
시기의 대표작으로 꼽히는 〈목욕하는 여인〉 역시 오랑주리의 보물이다.
풍만한 여인의 누드와 빛나는 자연을 용해시키려는 화가의 마지막 집념
이 드러난 작품으로 줄곧 세잔의 〈목욕하는 사람들〉과 함께 거론된다.

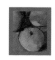

폴 세잔

과일과 냅킨, 우유 주전자 Fruits, serviette et boîte à lait
1880-1881, 캔버스에 유채, 60×73cm

세잔의 화법은 지금의 우리에게도 매우 낯설어 보인다. 그의 가장 유명한 작품 중 하나로 손꼽히는 〈사과와 오렌지〉를 보면 그 이상한 광경, 이를테면 한 화면에 구현된 여러 초점의 사과들, 왜곡된 원근법으로 그려진 접시들, 그것들이 자꾸만 지금까지 내가 알고 있던 그림에 대한 통념에 질문을 던진다.

　〈과일과 냅킨, 우유 주전자〉는 〈사과와 오렌지〉(약 1899)보다 앞서 그려져서인지 조금 미완성 같은 느낌도 준다. 하지만 대상을 바라보는 관람자의 지각을 회화로 구현해 내려는 화가의 노력이 돋보이는 작품이라 하겠다. 화면 속의 모든 것은 불안정해 보인다. 각각의 사물들이 동일한 시점으로 그려지지 않았기 때문이다. 자세히 보면 서로 포개어 있는 형상들이 서로 다른 시점으로 그려져 있음을 알 수 있다. 가령 한 화면에 앞, 옆, 위에서 본 시점이 응축되어 있는데, 그 결과 탁자는 앞쪽으로 넘어질 것 같고 과일들은 금방이라도 굴러떨어질 것처럼 위태롭다.

　하나의 소실점으로 이어지며 대상을 포착해야 한다는 전통적인 원근법에서 완전히 벗어난 새로운 방식이다. 벽지 문양은 평면감을 극대화시키는 장치로 활용되는데, 응당 과일과 우유병 뒤에 있어야 할 벽이 사물들 위에 놓여 있는 것 같다. 벽지의 화려한 문양이 입체감을 떨어

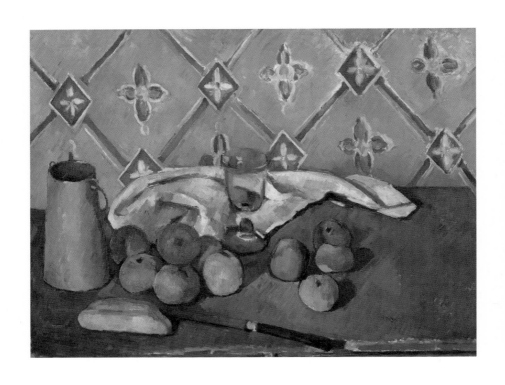

폴 세잔 | 과일과 냅킨, 우유 주전자

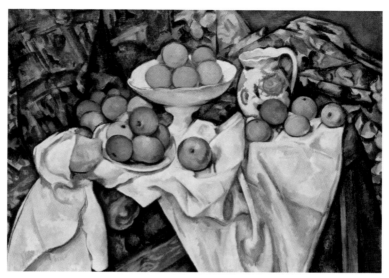

폴 세잔 | 사과와 오렌지|Pommes et oranges
약 1899, 캔버스에 유채, 74x93cm, 오르세 미술관

뜨리는 착시 현상을 불러일으키기 때문이다. 세잔에 의하면 실제 우리
의 지각 또한 이렇게 이루어진다.

　　누구보다 세잔의 화법을 잘 파악한 이는 프랑스 철학자 모리스 메
를로-퐁티Maurice Merleau-Ponty, 1908-1961다. 그는 1945년에 에세이
『세잔의 회의Le Doute de Cézanne』에서 세잔이 전통 미술 기법들, 가령
원근법과 명암법, 단일 시점 등을 어떻게 포기하고 우리의 실제 지각
경험에 어떻게 다가가고자 했는지를 기술했다. 그에 따르면 우리의 지
각은 하나의 시점으로부터 전체를 조망하는 원근법적인 것이 아니라
다중의 시점을 통해 이루어진다. 퐁티는 '진실한 것은 화가고, 기만적

인 것은 사진이다. 현실에서 시간이 정지되는 일은 없으므로'라며 세잔의 회화야말로 우리의 지각 경험을 가시화한다고 설명했다.

세잔이 비스듬히 바라본 접시나 과일 테두리는 사진에서 보이는 것처럼 타원형이 아니라 동그랗다. 퐁티의 말을 빌리자면 대상을 한 번에 '여러 각도에서 지각하는' 것을 반영한 결과다. 우리의 눈은 한순간의 이미지를 포착하는 기계가 아니기 때문에 순간순간의 경험은 '앞선 순간의 경험과 곧 이어질 순간의 경험과 함께' 주어진다.

세잔은 '자연은 표면에 있는 것이 아니라 내부에 있다'는 신념을 갖고 그것을 밀고 나갔다. "그린다는 것은 단순히 대상을 모방하는 것이 아니라 여러 관계 사이의 화음을 포착하는 것"이라는 말에서 회화에 대한 일면의 철학적 접근 방식이 보인다. '순간적으로 우리의 눈을 사로잡아 우리의 감각을 엄습하는 느낌'을 포착하려는 인상주의 화법으로는 자신의 생각을 관철시킬 수 없다고 판단한 것도 이해가 간다. 결국 인상주의와 결별한 세잔은 고향으로 돌아가 사물의 외관을 넘어선, 그리하여 그것의 본질에 다가가고자 하는 작업을 끝까지 고수했다.

회화가 역사적으로 현실의 '재현'임을 부정할 수 없다. 세상을 재현하려는 욕심 때문에 회화는 종종 우리에게 낯설고 무모한 방식으로 압력을 가할 수도 있다. 회화가 회화이기 위해, 다시 말해 선과 색으로만 채운 사물에 머물지 않고 무엇인가를 재현하기 위해서는 불가피하게 기존의 질서를 파괴하고 해체해야 하는 순간이 있는 것이다.

나는 세잔에게서 그 실마리를 얻었다. 세잔의 작품은 원근법 파괴, 분할된 시점, 왜곡된 형태로 드러나는 특질들이 자체로 회화의 본질에 대해 캐묻는다. 그것을 받아들이지 못했다면 우리는 현대미술을 포기

해야 했을지도 모른다. 세잔의 그림은 근대미술사를 통틀어 가장 지적인 작품일 것이다.

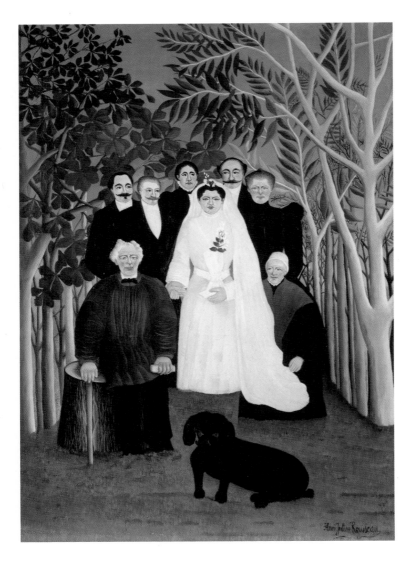

앙리 루소 | 결혼식

모더니즘 화가들

앙리 루소
결혼식 La noce
약 1905, 캔버스에 유채, 163×114cm

앙리 루소Henri Rousseau, 1844-1910의 작품은 소박하다. 그래서인지 그
의 그림을 감상하는 데에는 별다른 지식이 필요치 않다. 실제 그는 본
업이 따로 있었고 취미 삼아 틈틈이 그림을 그렸다. 어떤 경향에서도
자유롭다고 하여 붙여진 '소박파素朴派' 출신 화가기도 하다. 소박하다는
말에는 '아이 같은' 또는 '아마추어적인'이라는, 정식 화가들의 다소 비
아냥거리는 어조가 녹아 있지만 내가 루소의 그림을 소박하다고 하는
것은 그가 소박파 일원이기 때문이 아니다. 루소의 그림은 말 그대로
소박하다. 감상에 어려운 것이 없다. 아담한 집과 익살스럽게 표현된
인물의 모습은 눈에 보이는 그대로 바라봐도 문제없다. 하지만 때로는
몽환적이고 입체적으로 대상을 다루는 재주는 무척 비상하다.

루소는 자연을 최고의 스승으로 여겼다. 정말로 그것이 좋아 그림에 담았다. 자연과 숨 쉬는 사람과 호랑이, 원숭이, 새 등 동화책에나 나올 법한 동물들이 그의 소재였다. 한 번도 정규 미술 교육을 받은 적 없던 루소의 그림을 시답잖게 생각하는 사람들에게 문제가 된 것도 이 소박함이었다. 그런데 석연치 않은 것이 있다. 그의 그림들을 무작정 넘겨보다 보면 소박하다기보다는 어딘지 슬퍼 보인다는 말이 맞을 것 같다. 오랑주리에서 내 생각은 더욱 굳어졌다.

〈결혼식〉에는 결혼식 기념사진을 옮겨 놓은 것처럼 네 명의 남자와 네 명의 여자가 모여 있다. 정확한 나이는 알 수 없지만 앞줄의 두 명은 백발의 머리와 주름진 얼굴이니 신랑 신부보다는 연장자일 것이다. 발치에는 온순해 보이는 개 한 마리가 앉아 있다. 모든 사람의 발은 종이를 오려 낸 듯 잘려 있다. X선 촬영을 해 보니 원래 앞줄에 있는 나이 든 여인의 옷이 개가 있는 곳까지 그려져 있었다고 한다. 전체적인 균형감을 위해 화가가 나중에 고친 것으로 보인다. 여기에 원근감과 공간감이 완전히 제거되어 인물들은 공중에 떠 있는 것처럼 불안정하다. 그의 대표작인 〈나, 초상-풍경〉과 〈쥐니에 신부의 마차〉도 마찬가지다.

세관원이었던 그는 세관원이라는 뜻을 가진 단어 '두아니에Le Douanier'라는 별명으로도 불렸는데 루소의 일은 센 강을 타고 올라온 상선들에 통행료를 징수하는, 어찌 보면 다소 지루한 업무였다. 일과 그림을 병행하던 그는 마흔이 훌쩍 넘은 나이에야 작업실을 마련하고 공식적으로 작품을 발표하기 시작했다. 그리고 마흔아홉이 되면서 직장을 그만두고 전업 화가로의 삶을 시작했다.

정식으로 그림을 배운 적이 없던 그에게 화가의 길이 순탄했을 리

없다. 앙리 루소의 작품은 사실과 환상을 교차시킨 독특한 분위기로 초기에는 미술계의 냉대를 받았다. 그러나 초기부터 그의 그림을 인정해 준 이가 있었으니 피카소다. 피카소는 루소의 작품을 《살롱》전의 잔재가 묻어 있지 않은 순수한 작품이라고 평했다. 그는 루소 특유의 이국적이고 원시적인 분위기를 좋아했다. 피카소가 아프리카의 원시민족에게서 찾으려 했던 풍경과 부합되는 지점이다.

초기부터 루소의 작품을 모으던 피카소는 1908년 자신의 작업실에 아폴리네르와 페르낭 레제Fernand Léger 등 당시의 전위 예술가들을 초대한 파티에서 루소에 대한 찬사를 비치기도 했다. 이때 루소는 피카소에게 "우리 둘 다 이 시대의 위대한 화가입니다. 다만 선생은 이집트 양식에서, 나는 현대적 양식에서"라는 발언을 했다. 루소는 전위 예술가들과 자신 사이에는 공감대가 없다고 여겼다. 이것은 스스로 위대한 화가임을 믿어 의심치 않았던 평소의 생각이 반영된 발언이기도 했다. 레제는 "루소는 현대미술을 전혀 몰랐다. 그의 그림이 현대 작가들에게 아무런 영향을 끼치지 못한 것은 다 그럴 만한 이유가 있는 셈이다. 루소는 자신의 그림이 제일이라고 철석같이 믿었다"고 비꼬기도 했다.

루소를 유명하게 만들어 준 것은 일련의 정글 그림이다. 그는 1904년부터 1910년까지 집중적으로 26점의 정글 그림을 남겼다. 정작 정글은 물론이거니와 프랑스 국경을 넘은 적도 없었지만 대신 파리 식물원에서 이국적인 식물들을 스케치하거나 파리 자연사박물관에서 갖가지 동물을 관찰했다. 〈결혼식〉에서는 인물들 옆에 그려진 나무들에 그 영향이 보인다. 열대우림에나 있을 법한 나무들은 인물들이 놓인 공간을 완전히 이질적인 장소로 변모시키고 있다.

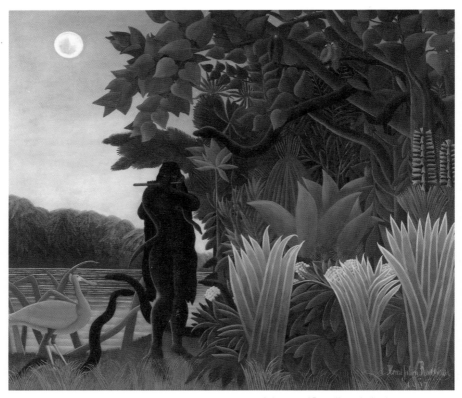

앙리 루소 | 뱀을 부리는 주술사La charmeuse de serpents
1907, 캔버스에 유채, 169x189.5cm, 오르세 미술관

　　고갱 또한 문명이 닿지 않은 남태평양의 풍경을 화폭에 담았다. 또 뒤늦게 화가의 길로 들어섰다는 점도 닮았다. 재미있는 것은 피카소가 루소의 원시성에 대해서는 극찬을 아끼지 않았던 것과 대조적으로 고갱에 대해서는 완전히 다른 평가를 내렸다는 점이다. "고갱은 재능이

오랑주리
미술관

있음에도 항상 누군가의 것을 자기 것으로 도용하고, 심지어 오세아니아 원시 부족의 것을 훔치고 있다"는 악담을 서슴지 않았다.

역설적이게도 나에겐 피카소의 언급이 루소의 그림이 보여 주는 슬픔을 곰곰이 생각해 보게 하는 가교 역할을 했다. 고갱은 마지막까지 고향에 돌아오지 않았다. 혹은 돌아오지 못했다. 반대로 루소는 한 번도 고국 프랑스 땅을 벗어나 본 적이 없다. 마찬가지로 당시 파리에서 활동하던 샤갈과 모딜리아니 등은 고향을 떠나 파리에 정착했으나 늘 고향에 대한 애틋함을 안고 살았다. 루소는 떠나 본 적이 없으므로 되돌아갈 곳도 없었다. 상투적인 표현으로 말하자면 그림 그리는 일이 유일한 외출이자 여행이었겠으나 늘 제자리에서 바퀴를 굴리는 여행이었겠다. 루소의 그림에 보이는 불안정함은 아마 정착한 자만이 갖는 불안과 비슷할 것이다. 그는 고향에서 이방인임을 자처한 자이다.

루소는 1910년에 예순여섯의 나이로 사망했다. 사인은 패혈증이었다. 조문객은 단 7명이었다. 아폴리네르가 조사를 썼으며 브랑쿠시 Constantin Brancusi, 1876-1957가 그 내용을 돌에 새겼다. "우리들이 마련한 짐을 천국의 문을 통해 면세로 부쳐 주게. 자네에게 붓과 캔버스를 보내 주려는 걸세." 그의 소박한 그림들을 비아냥거리던 동료 화가들도 비로소 그의 진가를 인정하기 시작한 것이다. 전통 양식에 신물 난 예술가들은 루소의 때로는 꿈과 환상이 녹아 있는 이 소박하고 불안한 작업이 초현실주의의 발단이 되었다며 극찬을 아끼지 않았다.

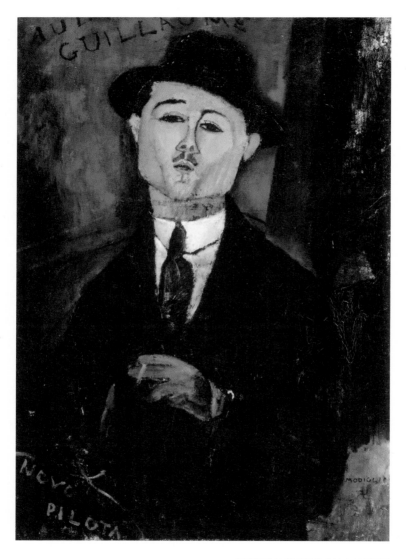

모딜리아니 l 폴 기욤의 초상, 노보 필로타

모딜리아니
폴 기욤의 초상, 노보 필로타Paul Guillaume, Novo Pilota
1915, 판지에 유채, 105×75cm

이탈리아 출신의 유대인 화가 모딜리아니1884-1920의 초상화에는 예외
없이 드러나는 몇 가지 특징이 있다. 달걀형의 얼굴과 눈동자 없이 그
려진 아몬드 모양의 눈, 긴 목과 급격히 내려오는 어깨선이다. 이렇게
까지 일관적으로 그림에도 그 왜곡된 표현이 발산하는 각기 다른 매력
이 의아하다. 극도로 가는 선과 단조로운 색으로만 채워진 화면, 가느
다란 선을 따라가다 보면 마주치게 되는 그늘진 표정의 사람들. '요상
한' 부조화가 그림에서 등을 돌릴 수 없게 만든다. 나는 모딜리아니의
초상화를 보면서 '슬픔이 섞여 있지 않은 아름다움이란 없다'는 보들레
르의 말에 고개를 끄덕인다.

　모딜리아니는 스물두 살이 되던 1906년 가을, 파리에 왔다. 잘생긴
외모에 친절함까지 갖춘 청년 곁에는 늘 사람들이 모여들었다. 궁핍한
환경에서도 그는 모델료를 걱정할 필요가 없었다. 친하게 지내던 샤임
수틴과 모이즈 키슬링, 피카소, 디에고 리베라Diego Rivera, 장 콕토Jean
Cocteau 같은 작가들의 초상화도 많이 그렸다. 가난한 화가는 외상값
이 쌓이면 자신이 그린 초상화로 대신하기도 했고, 집세를 못 내고 떠
돌아다녀야 했으므로 피 같은 작품들을 수없이 파기해야 했다.

　모딜리아니의 작품은 세계 곳곳에 흩어져 있고, 그중에는 유실된

것도 상당수다. 모딜리아니 초상화의 정수로 꼽히는 잔느를 모델로 한 대부분의 작품들은 개인 컬렉터들에게 넘어갔고, 현재 오랑주리 미술관에는 다섯 점의 초상화만 있다. 그중 넉 점의 초상화에 등장하는 모델들은 화가의 생애에서 특별한 기록을 찾아볼 수 없는 인물들이다. 반면 폴 기욤은 지인이었다. 그는 1900년대 초반의 파리에서 가장 부유한 화상으로, 피카소와 마티스 등 젊은 미술가들의 든든한 후원자였다.

모딜리아니에게 기욤은 각별한 사람이었다. 조각에 매달리다 병세가 악화되자 그에게 그림을 그리도록 적극적으로 이끌어 준 친구기도 했다. 모딜리아니는 기욤을 그린 초상화 왼편 하단에 '감식안이 탁월한 후원자'라는 뜻의 'Novo Pilota'라는 글귀를 적었다. 애정과 존경의 표시다. 그림 속 기욤은 검은색 정장을 입고 다소 거만한 몸짓을 취하고 있다. 모자와 장갑, 한 손에는 담배를 다른 한 손은 바지 주머니에 무심히 찔러 넣은 모습은 댄디즘의 전형이나 여기서도 모딜리아니의 양식을 한눈에 알아챌 수 있다. 그러나 이 그림에서 우리는 미세하게 흔들리는 기욤의 눈동자를 보게 된다. 모딜리아니는 원래 눈동자를 잘 그려 넣지 않았다. 언젠가 화가의 애인이자 모델이었던 잔느가 이유를 묻자 "내가 당신의 영혼을 알게 되면 눈동자를 그리겠다"는 말로 답을 대신했다.

모딜리아니의 양식은 표현주의, 야수주의 혹은 입체주의 등에서 거론된다. 다시 말해 어디에도 꼭 들어맞지 않는다. 스스로도 하나의 유파에 예속되는 것을 원하지 않았다. 그는 모델들을 빌려 와 마음대로 왜곡하고 신체를 비틀었다. 피카소가 대상을 해체했던 것과는 다른 방식이다. 모델의 본래 모습과 비슷하면서도 전혀 닮지 않았다는 느낌,

모델과 화가의 가깝고도 먼 간격과 맞닥뜨린다. 모델을 그리려면 대상을 관찰해야 하고 관찰이란 어느 정도 거리를 두고 이루어지는데, 그는 모델의 겉모습과 자신의 내면을 은밀하게 뒤엉켜 놓았다. 혹은 자신은 그대로 두고 그 혹은 그녀를 변주했다.

자신의 느낌대로 그린다고 할 수도 있겠지만 기본적으로 자신을 타인화시키는 태도에서 비롯된다. 나는 모델과 모딜리아니의 간격을 자체로 수긍해야 한다고 생각한다. 조각가 립시츠는 모딜리아니를 이렇게 표현했다. "그의 예술은 개인적인 감정을 표현한 결과물이다. 작업할 때는 마치 신들린 사람 같고, 한번 시작하면 멈추지 않고 데생을 계속했는데, 이미 그린 것을 수정하는 법도 없고 한순간도 생각하느라 멈추는 법도 없었다. 곁에서 보기에 완전히 본능적인 확신과 넘치는 감수성으로 작업하는 것 같았다."

'이미 그린 것을 수정하는 법도 없고', '완전히 본능적인 확신과 넘치는 감수성'은 대개 선 하나도 수없이 수정하고 반복해 그리는 화가보다는 시인에 가까운 태도 같다. 어려서부터 가난과 병마에 시달리던 화가는 죽음의 문턱에 이르러 한 점의 자화상을 남겼다. 특이한 점은 다른 초상화들처럼 '모딜리아니 양식'으로 그리지 않았다는 것이다.

모딜리아니는 1920년 1월 24일, 서른여섯의 나이에 결핵성 늑막염으로 눈을 감았다. 슬픔에 잠긴 잔느는 이틀 후 아파트에서 뛰어내렸다. 그녀는 스물둘. 뱃속에는 아홉 달이 된 둘째 아이가 자라고 있었다. 죽어서도 모딜리아니의 모델이 되겠다는 약속을 지키기 위해서였다. 그녀의 부모는 1930년이 지난 후에야 모딜리아니와 딸의 합장을 허락했고, 비로소 파리의 페르 라셰즈 공동묘지에 영원히 함께 잠들 수 있었다.

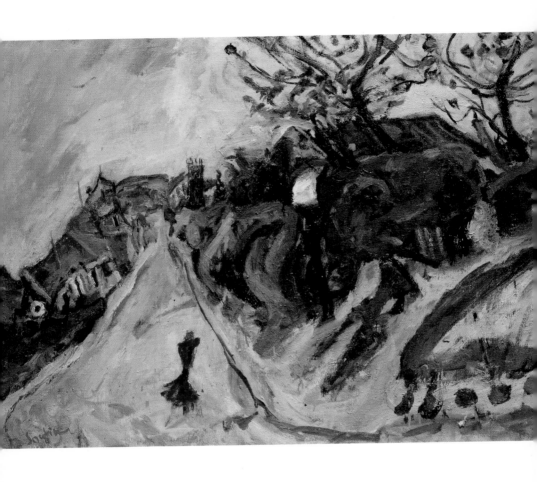

샤임 수틴 | 인물이 있는 풍경

샤임 수틴
인물이 있는 풍경Paysage avec personnages
약 1918-1919(1933?), 캔버스에 유채, 60×80cm

오랑주리 미술관에는 샤임 수틴1893-1943의 그림으로만 채워진 전시실이 있다. 큰 규모는 아니지만 풍경화를 비롯해 정물화, 초상화 등 다양한 작품이 전시되어 있어 수틴을 마음껏 감상하기에 부족함이 없다. 리투아니아 출신의 유대인 화가 샤임 수틴은 독특한 화풍을 가진 화가로, 피카소나 모딜리아니 같은 높은 인지도를 가진 화가는 아니지만 모더니즘 미술을 말할 때 빼놓을 수 없는 인물이다. 오랑주리에서 그를 만난 것은 나에겐 행운이었다.

　지금의 관점에서 수틴의 화풍은 그닥 낯설지 않으나 이상하고 괴기스러운 인상을 지울 수 없다. 그는 풍경화나 인물화 등을 비교적 구상에 가깝게 다루었다. 그러면서도 아주 괴기스럽게 표현했기에 우리가 생각하는 일반적인 아름다움과는 거리가 멀다. 수틴은 독일 표현주의에 가깝고 프랑스에서도 표현주의 기법을 이끈 화가로 평가받는다. 예컨대 인물들은 괴물처럼 일그러져 있고, 동물의 사체를 소재로 한 그림들은 피비린내가 코끝을 찌르듯 잔인하게 표현되어 있다.

　가장 유명한 작품인 〈쇠고기 사체〉에 관련한 일화가 있다. 수틴은 경제적으로 극심한 어려움을 겪고 있었음에도 도살된 소 한 마리를 통째로 구입한 다음 작업실에 매달아 두었다. 마음에 드는 작품이 나올

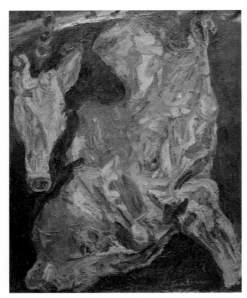

샤임 수틴 | 소 몸뚱이와 소 머리Bœuf et tête de veau
1925?, 캔버스에 유채, 92x73cm

때까지 반복해서 그리던 습관대로 대상을 그리고 또 그렸다. 그러나 너무 오래 방치해 악취가 진동하는 바람에 동네 사람들이 진정서를 냈고 보건소에서 강제로 철거하는 소동이 벌어졌다. 수틴은 며칠만 더 시간을 달라고 간청했지만 끝내 거부당했다. 스스로는 고흐의 필치를 매우 좋아한다고 밝혔지만 고흐보다 몇 발자국은 더 나아간 것이었다. 여기서 더 나아가면 프랜시스 베이컨Francis Bacon, 1909-1992의 그림과 데이빗 린치의 영화를 만날 것이다.

　유대인이었던 수틴은 회화를 배우기 위해 가출을 감행했고 3년 후

오랑주리
미술관

열아홉 살이 되던 해에 어느 후원자의 도움으로 파리로 갈 수 있었다. 세계대전과 혁명, 대학살 등의 어두운 분위기가 온 유럽을 감싸던 시기였다. 파리에는 수틴 외에도 여러 외국인 화가가 활동 중이었다. 수틴과 모딜리아니를 포함하여 러시아 출신의 마르크 샤갈, 폴란드 출신의 모이즈 키슬링 등, 1905-1906년경부터 10여 년간 파리에서 활동한 외국 미술가 그룹을 '에콜 드 파리École de Paris'라 칭한다. 대부분 유대인이고 모두 가난했다는 공통점으로 '저주받은 화가들'이란 이름도 붙었다. 보헤미안 기질을 바탕으로 프랑스 표현주의의 바람을 일으킨 주인공들이기도 하다.

1923년에 미국의 부유한 수집가 알버트 반스가 작품 100점을 구입하기 전까지 수틴의 진가를 알아주는 화상이 없어 그는 곤궁한 생활을 면치 못했다. 가난한 동료들 중에서도 가장 가난했다는 말이 나올 정도였으니까. 주기적으로 우울증에 시달렸으며 늘 불안했고 자신의 작품에 만족하지 못해 전시회도 꺼렸다. 그러니 알려질 기회는 더욱 희박했다.

파리로 온 초기에는 당시의 화가들처럼 수틴도 주로 풍경화를 그렸다. 나 역시 도살된 소를 그린 그림이나 초상화보다는 풍경화가 눈에 들어왔다. 〈인물이 있는 풍경〉 한쪽에 보이는 하늘은 청명하다. 그러나 집과 나무가 있는 부분은 매서운 바람이 휘몰아치는 것처럼 음산하다. 마치 나무가 사람들을 집어삼키는 듯. 세상은 그로테스크하고 왜곡되어 있으며, 아득함과 불안한 감정이 뒤섞여 있는 곳이다. 비슷한 시기에 그려진 샤갈의 그것과 확연히 다른 인상이다. 그의 풍경화를 보고 있자니 수틴의 대척점에 있는 화가는 샤갈이라는 생각이 들었다. 샤갈과 수틴은 둘 다 슈테틀Shtetl이라는 작은 유대인 마을에서 태어나 자랐

다. 샤갈은 늘 고향을 그리워했고 슈테틀에 대한 기억을 〈탄생〉이나 〈나와 마을〉 같은 작품 곳곳에 깊숙이 새겼다. 반대로 수틴의 그림에서는 고향에 대한 흔적을 찾기 어렵다.

　고향에 대해서는 괴로움과 체념, 그리고 유대인에 대한 박해와 학살을 지칭하는 포그롬pogrom의 공포를 동시에 가지고 있었는지도 모른다. 귀환nostos과 괴로움algos의 합성어가 향수nostalgia인 것처럼 말이다. 수틴의 풍경화에는 고향에 대한 그리움이 아니라 괴로움이 더 짙게 느껴진다. 샤갈이 고향을 그리워하는 애틋한 마음을 끊임없이 표현했다면 수틴은 차라리 고향을 외면하기로 마음먹은 것이다. 나는 외려 수틴이 애처롭다. 그는 1940년 5월, 독일이 프랑스를 침공했을 당시 연인과 프랑스 중부 지방을 전전하며 도피 생활을 하다 1943년에 쉰 살로 세상을 떠났다.

오랑주리
미술관

파블로 피카소
포옹 L'étreinte
1903, 종이에 파스텔, 100×60cm

파블로 피카소1881-1973의 예술은 크게 세 시기로 나눌 수 있다. 입체주의에 이르기 전에 그는 청색 시대와 장밋빛 시대를 거쳤다. 파리에 있는 피카소 미술관Museu Picasso은 그의 초기 작품부터 조각, 스케치를 포함한 3천 점이 넘는 작품을 소장하고 있다. 〈자화상〉과 한국전의 아픔을 다룬 〈한국에서의 학살〉 등을 비롯하여 전 생애를 아우르는 작품들을 감상할 수 있다. 이에 비해 오랑주리에서 볼 수 있는 것은 고작 12점이다. 피카소 미술관과 비교하면 소박하지만 오랑주리에는 언제나 한참이나 나를 머물게 하는 〈포옹〉이 있어 충만하다.

〈포옹〉에는 비통한 듯이 서로를 부둥켜안고 있는 남녀가 담겨 있다. 임신을 한 것 같은 여인은 흐느끼며 두 팔로 남자를 감싸고 있지만 그가 아니라 자신의 왼쪽 다리에 몸을 지탱하고 있는 느낌이다. 그녀는 피카소의 절친한 친구 카를로스 카사헤마스의 연인이었던 제르멘느 가르고, 그녀가 안고 있는 남자는 카사헤마스가 죽고 난 후 결혼한 라몽 피쇼로 짐작된다. 화면은 전체적으로 우울하며 알몸으로 서로를 감싼 연인의 모습에는 조금도 에로틱하거나 행복한 분위기를 찾아볼 수 없다. 대신 무언가 서늘하고 비장해 보인다.

〈포옹〉은 피카소의 대표작도 아닐 뿐더러 다른 작품들과 비교하면

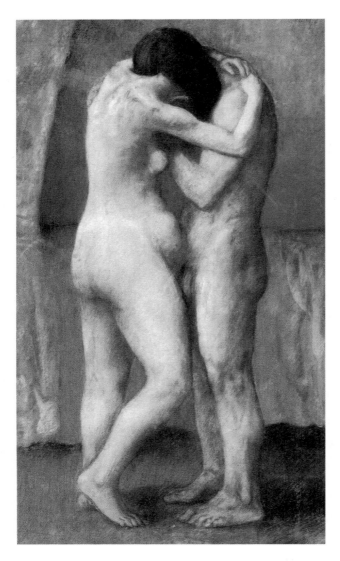

파블로 피카소 | 포옹

습작 같은 인상을 준다. 크기도 그다지 크지 않다. 실제로 청색 시대의 대작으로 손꼽히는 〈인생〉을 준비하기 위해 그린 습작이라는 의견도 있다. 청색 시대 작품 중에서는 〈인생〉이나 〈카사헤마스의 매장〉, 〈푸른 방〉이 더 유명세를 탔다. 〈포옹〉의 전반적인 톤은 푸르기보다 창백한 회색에 가까우며 침대에는 장밋빛이 감돈다. 침대 뒤에서 아스라이 새어 나오는 푸른빛이 보인다.

소소한 이유겠지만 문득 피카소의 푸른색이 궁금해졌다. 이른바 '청색 시대'라고 불리는 푸른색의 작품들은 피카소가 20대 초반에 남긴 것들이다. 인생의 가장 꽃다운 나이에 천재 화가는 가장 음울한 그림을 그린 것이다.

1900년 가을에 피카소는 친구 카사헤마스와 동경하던 파리에 자리 잡았다. 초라하지만 꿈을 꽃피우기에는 충분한 몽마르트르의 자그마한 작업실이었다. 처음 몇 달간 그들은 파리의 여러 미술관을 순례하고 드가와 툴루즈-로트렉, 고갱, 고흐의 그림에 빠졌다. 하지만 열정에 찬 생활은 그리 오래가지 못했다. 같은 해 말에 둘은 잠시 바르셀로나로 돌아갔다가 카사헤마스가 먼저 파리로 왔다. 그리고 이듬해 2월에 그는 스스로 생을 마감했다. 연인 가르가요의 가슴에 먼저 방아쇠를 당기고 자신에게 총을 겨누었다. 그리고 가르가요만 살아남았다.

피카소에게는 큰 충격이었다. 파리에 온 피카소는 볼라르의 화랑에서 개인전을 열며 파리 화단에 데뷔하지만 친구가 머물던 화실에 틀어박혀 푸른색의 심연에 빠져들었다. 피카소는 친구의 연인 가르가요와 애정 관계였고, 이 때문에 깊은 죄책감에 시달렸다는 추측이 제기되었다. 차갑게 흔들리는 촛불 아래서 서서히 죽음으로 다가가는 친구의 모

습을 그린 〈카사헤마스의 매장〉에서 당시의 심리를 볼 수 있다.

이 그림이 피카소의 청색 시대를 알리는 것이다. 이때부터 1904년 까지의 약 4년간 피카소는 세상을 온통 푸른색으로 바라보았다. 말년의 고흐처럼 피카소에게도 죽음은 푸른색이었던 모양이다.

피카소에게 파리는 더 이상 열정이 넘치고 화려한 도시가 아니었다. 가난과 질병, 죽음이 찌든 파리 뒷골목의 빈민촌, 모든 것이 그에게 푸른빛으로 보였다. 노발리스Novalis에게 푸른색은 낭만적이고 부드러운 색이었다. 밀란 쿤데라 역시 "푸르스름함, 다른 어떤 색도 이처럼 부드러운 언어 형태를 지니지 못한다. 이것은 노발리스적 단어다"고 했다. 피카소와 대조를 이루는 지점이다.

그러나 피카소의 청색 시대 이후 사람들은 더 이상 푸른색을 낭만의 색이라고 여기지 않았다. 쿤데라는 진짜 소설가는 서정성의 덫에서 벗어날 때에서야 탄생한다고 첨언했다. "한 개인이 거의 전적으로 자기 자신한테 집중하고 있는 시기, 자신의 고유한 영혼에 대해 말하려는 욕망에 들려 있는 시기가 '서정적 시기'다." 피카소에게는 청색 시대였는지도 모르겠다. 현실의 비루함에 눈뜨고 절친한 친구의 자살을 목격하고, 죄의식에 시달리던 그의 젊은 시절은 이처럼 푸른색으로 대변되었다.

이후 몽마르트르에서 활동하던 숱한 예술가, 시인, 작가, 화가들과의 교류를 통해 점차 우울한 빛은 사라지고 따뜻한 붉은빛이 작품 곳곳에 등장하기 시작했다. 장밋빛 시대가 도래한 것이다. 당시 그의 연인은 사교적이고 예술에도 조예 깊었던 페르낭드 올리비에였다. 그녀를 통해 피카소는 다양한 변화를 시도할 수 있었고, 마침내 입체주의에 도달했다.

마리 로랑생
마드무아젤 샤넬의 초상Portrait de Mademoiselle Chanel
1923, 캔버스에 유채, 92×73cm

오랑주리 미술관에서 마리 로랑생1883-1956의 작품을 처음 만났을 때
의 느낌은 강렬했다. 이후 마르모탕 모네 미술관에서 열린 회고전으로
그녀를 다시 만났다. 로랑생의 그림은 오늘날 그려진 것이라 해도 전혀
이상하지 않을 만큼 세련되고 현대적이다.

　　1923년 가을 로랑생은 세르게이 디아길레프Sergei Diaghilev, 1872-
1929가 이끄는 러시아 발레단의 오페라 〈암사슴들Les Biches〉의 무대와
의상 디자인을 맡았다. 가브리엘 샤넬Gabrielle Chanel, 1883-1971 역시
같은 발레단의 〈푸른 기차Le Train Bleu〉의 데생과 의상을 제작 중이었
다. 시나리오는 장 콕토, 그리고 다리우스 미요Darius Milhaud가 음악을
맡았다. 두 사람은 그곳에서 처음 만났다. 이미 디자이너로 유명세를
떨치고 있던 샤넬은 프랑스로 돌아와 초상화가로 발을 디딘 로랑생에
게 자신의 초상화를 주문했다. 그것이 〈마드무아젤 샤넬의 초상〉으로
오랑주리 미술관에서 만날 수 있다.

　　이 그림은 샤넬이 자신과 너무나 닮지 않았다는 이유로 거절했다
는 일화로도 유명하다. 샤넬은 한쪽 어깨와 가슴을 드러낸 채 관능적인
포즈로 앉아 있다. 오른손으로 머리를 기대고 다른 한 손은 애완견을
감싸고 있다. 하얀 비둘기 한 마리가 그녀 쪽으로 날아오고 있는데 비

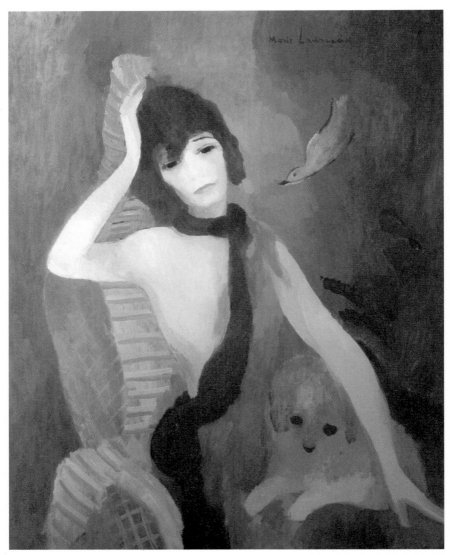

마리 로랑생 | 마드무아젤 샤넬의 초상

둘기를 향해 뛰어오르는 또 다른 강아지도 보인다. 모든 구성 요소가 은회색과 어울려 전체적으로 몽환적인 분위기를 만든다. 샤넬은 이 묘한 느낌이 자신의 이상향과 거리가 멀다고 여겼던 모양이다.

로랑생은 아카데미 앙베르에서 그림을 배웠고 그곳에서 만난 브라크Georges Braque, 1882-1963의 소개로 바토-라부아르Bateau-Lavoir(세탁선)의 작가들과 피카소와의 인연이 시작되었다. 그들을 통해 다양한 화풍을 접할 수 있었던 것이다. 파리는 새로운 예술에 대한 관심이 치솟는 중이었다. 하지만 로랑생의 스타일은 야수주의나 입체주의와는 분명하게 달랐다.

1910년부터 그녀의 팔레트는 장밋빛과 회색빛이 감도는 파스텔 톤으로 물들었다. 사람들은 '야수파의 소녀', 혹은 '야수파와 입체파 사이에 희생된 암사슴'이라는 별명을 붙여 주었다. 독특한 화풍이 시대에 뒤처진 것이라는 야유가 담겨 있었으나 1912년의 개인전 성공에 이어 1920년 로마의 전시도 호평이 이어졌고, 이후 당당히 인기 화가의 반열에 올랐다. 또한 도서 삽화, 무대 디자인과 의상 디자인 등 다채로운 영역에서 활동하며 성장해 나갔다.

정작 그녀는 "내가 입체파가 되지 않는 이유는 아무리 노력해도 그렇게 될 수 없기 때문이다"라며 단호하게 말했다. 은은하게 번져 가는 감미로운 색채 배합으로 인기를 얻은 그녀는 여러 예술가와 교류하면서 자신의 인생에서 가장 중요한 인물을 만나게 된다. 기욤 아폴리네르다. 1907년에 그 운명적인 만남이 이루어졌다. 사생아라는 공통점을 지닌 두 사람은 서로의 아픔을 위로해 주었고, 곧 연인으로 발전했다. 앙리 루소가 연인의 모습을 화폭에 담아 주었다. 가난한 루소를 위해 5만

프랑을 주고 초상화를 의뢰했던 것이다. 하지만 영원할 것 같던 그들의 관계는 1912년에 끝이 나고 만다. 아폴리네르의 대표작인 「미라보 다리Le Pont Mirabeau」는 로랑생을 잊지 못한 아폴리네르가 그녀를 회상하며 지은 시다.

아폴리네르와 헤어진 로랑생은 독일의 한 귀족과 결혼하여 파리를 떠났다. 하지만 곧 세계대전이 발발했고 전쟁은 그녀를 새로운 삶으로 인도했다. 프랑스 정부는 결혼으로 독일 국적을 얻은 그녀의 입국을 거절했다. 그녀는 파리를 그리워하며 스페인, 스위스, 독일 등지에서 지내다 1921년이 되어서야 고국으로 돌아올 수 있었다. 아폴리네르는 세상을 떠난 후였다. 로랑생 역시 이혼한 상태였다. 그때부터 그녀의 그림에 어두운 색감이 감돌기 시작했다. 그녀의 화풍은 새롭게 바뀌어 있었다.

귀국 후 그녀는 하늘하늘한 분위기를 풍기는 여인들의 초상화를 그리며 재기에 성공했다. 유명 인사들의 초상화를 동화 속 한 장면을 연상시키는 것 같은 창백한 화면으로 구성했는데, 〈마드무아젤 샤넬의 초상〉도 그중 하나다. 두 여인 모두 지금까지 회화뿐 아니라 패션과 광고, 일러스트 등의 여러 분야에 막대한 영향력을 발휘하고 있다.

이외에 꼭 보아야 할 그림 5

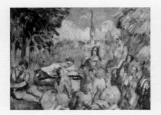

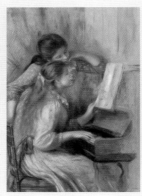

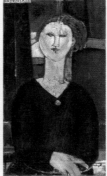

1 **풀밭 위의 점심 식사**Le déjeuner sur l'herbe _ 폴 세잔, 1876-1877
마네의 〈풀밭 위의 점심 식사〉를 세잔의 독특한 화법으로 재구성한 작품이다. 세잔은 이미 마네의 〈올랭피아〉를 재해석한 〈현대적인 올랭피아〉를 출품한 바 있다. 이를 통하여 두 작가의 화풍을 비교해 볼 수 있다.

2 **피아노 치는 소녀들**Jeunes filles au piano _ 오귀스트 르누아르, 약 1892
피아노 치는 여인들은 마네와 드가, 르누아르의 그림에서 쉽게 볼 수 있지만 르누아르는 인상주의보다는 17-18세기 고전주의 화풍에서 영감을 받아 6점 이상의 〈피아노 치는 소녀들〉을 완성했다.

3 **풍경**Paysage _ 폴 고갱, 1901
마르키즈 제도의 히바오아 섬에서 그렸다. 초록색의 다양한 변주와 철저히 배제된 원근법에서 그의 말년 화풍이 배어난다. '성직자와 아이들'이라고도 불린다.

4 **낚시꾼들**Les pêcheurs à la ligne _ 앙리 루소, 1909
'여가를 즐기는 근대인'이라는 인상주의적 소재를 담았지만 루소의 환상적이고 이질적인 느낌은 여전하다. 특히 가위로 오린 것 같은 집과 하늘 위의 비행기가 독특한 느낌을 준다.

5 **앙토니아**Antonia _ 모딜리아니, 약 1915
화면 좌측 상단에 표시된 '앙토니아'라는 이름 외에 모델에 관한 정보는 전해지지 않는다. 모딜리아니 특유의 화풍에 입체주의의 영향도 엿보이는 작품이다.

HOMMAGE À VINCENT VAN GOGH

HOMMAGE
À VINCENT
VAN GOGH

빈센트 반 고흐를 위한 오마주

그리고 잠들지 않는 밤

musée 5

아를 스케치

한 명의 화가가 도시 전체의 이미지를 잠식한다는 것은 놀라운 일이다. 남프랑스의 작은 도시 아를이 그렇다. 반 고흐가 고작 2년간 머물렀다는 이유로 온통 고흐로 점철되었다. 그가 이곳의 태양 빛을 담은 〈해바라기〉와 〈노란 집〉, 〈아를의 별이 빛나는 밤〉 등 많은 걸작을 남긴 까닭이 크겠지만 우리는 '반 고흐'라는 한 화가의 고단한 삶이 이곳에서 끝내 비극으로 치달았다는 데 마음이 끌린다. 옛 건물들 사이로 예쁜 골목길이 얼기설기 있는 아기자기한 도시에 어울리지 않는, 서글픈 단상이 아닐까 하는 생각도 든다.

고흐는 로트렉의 조언으로 프로방스를 여행하다 단번에 아를의 눈부신 햇살에 매료당했다. "예전에는 이런 행운을 누려 본 적이 없다. 하늘은 믿을 수 없을 만큼 파랗고 태양은 유황빛으로 반짝인다. 천상에서나 볼 수 있을 법한 푸른색과 노란색의 조합은 얼마나 부드럽고 매혹적인지…." 동생 테오에게 보낸 편지에 그의 심정이 묻어난다. 처음에는 '카렐'이라는 이름의 여인숙에 머물다 곧 라마르틴 광장의 노란 집

론 강의 전경.

에 정착하기로 마음먹은 것은 1888년 눈부신 5월이었다.

　　내가 아를을 찾은 것은 바람에 찬 기운이 섞여 있는 3월의 일이었다. 고흐의 흔적을 직접 확인해 보고 싶은 마음이었다. TGV를 타고 아비뇽 역에서 내려 다시 버스를 타고 20여 분을 달려서야 아를에 도착할 수 있었다. 아담한 역이 마을 크기를 짐작케 했다. 그날의 날씨를 똑똑히 기억한다. 구름이 짙게 깔려 있었고, 매서운 바람에 한껏 몸을 움츠려야 했다. 고흐가 매혹되었다던 '믿을 수 없을 만큼 파란' 하늘과 '유황빛으로 반짝이는' 태양을 만날 수는 없었다. 대신 시가지로 향하는 길에 그가 머물던 노란 집, 아름다운 밤과 별을 선물한 론 강을 마주치는 수확을 얻었다.

　　아를에서는 따로 교통비가 필요하지 않다. 마을은 호젓하게 걸으면

서 둘러볼 수 있는 걸음 안에 들어와 있다. 바닥에 고흐가 그려진 노란 표지판이 새겨져 있어 따라서 걷다 보면 어느새 그의 숨결에 가 닿는다. 그가 거닐던 골목과 공원, 무수한 저녁을 보냈을 '밤의 카페', 그리고 한줄기 희망을 바라며 제 발로 찾아들어 간 생-레미Saint-Rémy 병원까지.

〈아를의 밤의 카페〉의 배경이 된 곳은 '카페 반 고흐'라는 이름으로 여전히 아를 광장에서 가장 인기 있는 장소로 통한다. 카페 안은 온통 노란색으로 꾸며져 있다. 장식과 식탁도 고흐의 이미지로 가득하다. 생-레미 정신병원은 '에스파스 반 고흐Espace Van Gogh'라는 이름의 문화센터로 운영 중이며 여름 내내 공연과 음악회가 끊이지 않는다.

고흐가 아니더라도 아를은 2천여 년의 역사를 지닌 유서 깊은 도시

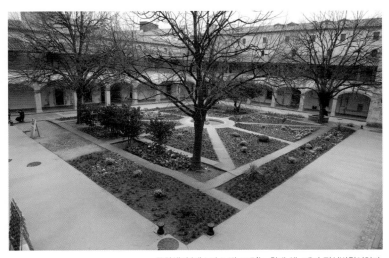

문화센터 '에스파스 반 고흐'는 원래 생-레미 정신병원이었다.

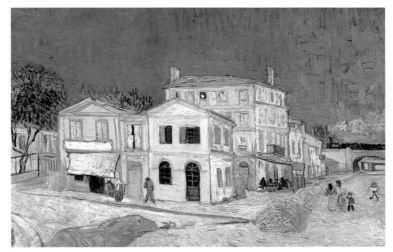

빈센트 반 고흐 | 노란 집Het Gele Huis
1888, 캔버스에 유채, 72x91.5cm, 반 고흐 미술관

실제 노란 집의 모습.

다. 초기 기독교 시기의 중요한 거점이기도 하거니와 산티아고 데 콤포스텔라로 향하는 순례자의 길을 시작하는 성스러운 장소 중 하나다. 기원전 100년 로마인들은 이곳에 고대 극장과 원형 경기장인 아레나를 비롯하여 지하 회랑과 공동묘지 등을 지었다. 1981년에는 유네스코 세계문화유산으로 지정되었다. 지금도 매년 4월과 9월에 투우 축제가 열린다. 4세기 말에 대주교구가 설치되면서 중세에는 꽤 번창한 도시였다. 이 시기 지어진 로마네스크 양식의 시청사와 생-트로핌 성당도 잘 보존되어 있다. 특히 성당 입구에 새겨진 〈최후의 심판〉은 중세 미술의 정수를 보여 주는 조각품으로 꼽힌다. 알퐁스 도데의 글에 비제가 곡을 입힌 희곡 「아를의 여인L'Arlésienne」의 배경이 된 장소기도 하다.

　　고대와 중세의 문화가 혼재된 이 신비로운 도시는 고흐의 숨결을 덧입었다. 고흐는 이곳에서 새로운 화가 공동체를 꿈꾸었다. 그 꿈은 좌절되었지만 아를은 세상과 친해지지 못한 그를 잠시나마 감싸 주었다. 이에 보답하듯 그는 200여 점의 작품을 남겼고, 빛나는 태양 빛을 담은 고흐의 '노란색'이 탄생할 수 있었다. 역설적이게도 걸작을 그릴수록 그는 점점 수렁에 빠져들었다. 진정으로 원하던 목적지가 아니었던 것이다. 처음 꿈꾸었던 목적마저 흐릿해졌고, 새로 시작하기에는 너무 지쳐 버렸다. 마음이 사로잡혔던 아를에서 고흐는 완전히 방향을 잃어버린 것이다.

아를, 고흐가 사랑한 이상향

빈센트 반 고흐

아를의 별이 빛나는 밤 La nuit
1888, 캔버스에 유채, 72.5×92cm, 오르세 미술관

오르세에서 〈아를의 별이 빛나는 밤〉을 볼 때마다 때때로 나는 설명할 수 없는 낯설음을 느끼곤 했다. 아를의 밤은 정말로 저런 모습일까. 〈아를의 별이 빛나는 밤〉의 배경이 되는 론 강은 아를 기차역에서 그리 멀지 않다. 노란 집을 지나 강둑을 따라 걸으면 낯설음의 이유를 찾을 수 있을 것 같았다. 반 고흐1853-1890가 별을 바라봤을 지점에서 나도 발걸음을 멈추었다. 반짝이는 별 대신 짙은 안개가 자욱했던, 별이 보이지 않는 밤이었다. 굽어진 강을 따라서 어렴풋이 구舊시가지가 보였다. 잠시 주춤했다. 고흐의 그림을 보고 이 풍경을 본다면 초라하게 느껴질 만큼 공허한 기분이다. 100여 년 전 고흐는 멀리 뒷걸음질 치는 별에 사로잡혀 나오는 완전히 다른 감각으로 이 풍경을 받아들였던 것이다.

빈센트 반 고흐 ㅣ 아를의 별이 빛나는 밤

그림을 그리기 위해 그는 새벽에 촛불을 장착한 모자를 쓰고 노란 집을 나섰다. 〈아를의 별이 빛나는 밤〉은 차곡차곡 쌓아 올린 터치가 굉장히 밀도 높다. 화면 전체를 빽빽하게 채운 붓 자국을 보면 대상을 물감으로 칠한 게 아니라 대상이 물감에 짓눌린 느낌이 든다. 북두칠성이 유난히 반짝이고 노란 가로등 불빛은 강물 위로 번져 가고 있다. 하단에는 비틀거리며 걸어가는 한 쌍의 연인이 보인다. 무수한 별과 가로등 불빛, 쓸쓸히 걷고 있는 남녀의 모습, 대상도 있고 원근감도 느껴지는데 모든 것이 밀도로만 가늠된다. 너무 견고해서 한참을 들여다보게 하는 빼곡함이다. 고흐는 왜 이런 그림을 그렸을까?

　　1888년 9월에 그리고 1889년 봄에 수정했을 것으로 추정되는데, 1889년 5월 초 《앙데팡당》전 출품을 위해 테오에게 그림을 보내면서 편지에 '최근에 작품을 수정했다'고 적었기 때문이다. 밀도감만큼이나 오랜 기간에 걸쳐 완성된 것이다.

　　진실에 도달하려면 열심히, 오랫동안 일해야 해. 그것이 바로 내가 원하는 것, 내가 정말 힘들게 얻어 내려 하는 필생의 목표야. 하지만 너무 높은 곳은 바라보지 않겠어. … 그러나 내가 그리는 대상과 풍경 속에서 우수에 젖은 감상보다는 비극적인 고통을 표현하려 해. 그래서 결국 사람들이 내 작품을 보고 이렇게 말해 주었으면 해. "이 남자는 뭔가 강렬하게 느끼고 있구나. 매우 섬세한 감수성을 지니고 있는 사람이야." 이렇게 거친 내 모습에도 불구하고 내 뜨거운 진심을 말이다.

　　　　　　　　　　　　　　　　　　　　　　　　　　　- 1882년 6월

그의 한평생은 여행과 같았다. 아니 여행보다 방랑에 가깝다. 네덜란드 준데르트Zundert에서 태어나 화상이던 숙부를 도와 런던과 파리를 오가다 신학 공부를 위해 암스테르담으로 돌아갔지만 이내 포기하고는 전도사가 되어 떠돌이 삶을 산다. 하지만 그림에 대한 끝도 없는 열정에 이끌려 다시 브뤼셀과 파리를 전전하다 어느덧 아를까지 오게 되었다. 물에 몸을 맡긴 나뭇잎처럼, 어느 곳에서도 뿌리내리지 못했다. 고흐에게는 한 가지 욕망이 있었다. 테오에게 쓴 편지에 적었듯 끝없는 방랑의 목표는 오로지 '뜨거운 진심', 자신의 본질에 가까운 삶, 자신에게 더 진실한 삶을 찾고자 하는 것이었다. 고흐는 그림으로 그것을 채우려 했고, 아를에 도착하고서 더욱 구체화되었다. 이곳에서 잠시나마 꿈을 이룰 수 있으리란 희망을 지녔던 것 같다. 그러나 이 작은 희망도 이내 좌절된 모양이다. 온전하게 진실한 자신으로 산다는 것은 어디에서도 불가능한 일이다.

〈아를의 별이 빛나는 밤〉에는 어디에도 정착하지 못한 고흐의 심정이 잘 나타나 있다. 허공에 떠 있는 별에 자신을 투영하고는 테오에게 이렇게 적어 보냈다. "별들은 알 수 없는 매혹으로 빛나고 있지만 저 맑음 속에 얼마나 많은 고통을 숨기고 있을지. … 강변의 가로등, 고통스러운 것들은 저마다 빛을 뿜어내고 있다. 심장처럼 파닥거리는 별빛을 네게도 보여 주고 싶다. 나는 노란 집으로 가서 숨죽여야 할 테지만 별빛은 계속 빛날 테지." 고흐는 하늘과 지상 어디에서도 받아들여지지 못했고 노란 집 한 구석에서 숨죽인 채 밤을 보내야 했다. 시인 기형도가 스스로를 일컬었던 것처럼 속수무책의 여행자였다. "그렇다면 도대체 또 어디로 간단 말인가?" 이후 고흐는 스스로 정신병원을 찾아간다.

빈센트 반
고흐를 위한
오마주

빈센트 반 고흐

아를의 반 고흐의 방 La chambre de Van Gogh à Arles

1889, 캔버스에 유채, 57.5×74cm, 오르세 미술관

고흐의 정신착란이 고갱과의 다툼 이후 악화되었다는 것은 잘 알려진 사실이다. 그러나 처음 아를에 도착한 고흐는 고갱에게 자화상 한 점을 보내며 함께 새로운 화가 공동체를 꾸려 보자는 제안을 했고, 이것이 고갱을 아를로 불러들이는 결정적인 계기가 되었다. 1888년 10월 고갱이 아를에 도착했다. 고흐는 침실을 노란 해바라기 그림으로 장식하며 친구를 맞이할 준비를 했다. 하지만 고갱과의 생활에 대한 희망이 순진한 착각이었음을 깨닫는 데에는 채 2개월이 걸리지 않았다. 고갱은 고흐의 내면에 집중하는 감성적인 작업 방식을 못마땅해했다. 거기서 그치는 것이 아니라 훈수를 두기도 하며 핀잔도 했다. 고흐도 점점 불만이 쌓였다.

1888년 12월 초에 고갱은 〈해바라기를 그리는 반 고흐〉라는 초상화를 완성했는데, 이를 두고 고흐는 불편한 기색을 드러냈다. 위에서 아래로 내려다보는 것 같은 시점으로 그려졌기 때문이다. 또한 바늘처럼 가늘게 표현된 붓의 표현에서 고갱이 자신을 무시한다고 생각했다. 여기에 몇 가지 사소한 갈등이 더해져 결국 심각한 말다툼으로 이어지고 말았다. 고갱은 아를을 떠나기로 마음을 굳히고 노란 집을 나섰다. 그날 밤 고흐의 첫 번째 발작이 시작되었다.

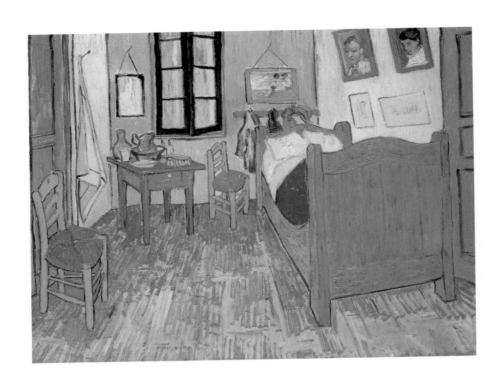

빈센트 반 고흐 | 아를의 반 고흐의 방

떠나 버린 고갱의 텅 빈 침대를 물끄러미 바라보던 고흐는 울분을 참을 수 없었던 것 같다. 압생트를 마시고는 자신의 얼굴에 술을 쏟아붓는 이상행동을 했다. 크리스마스를 이틀 앞둔 밤이었다. 이윽고 고흐의 부름을 받고 나간 창녀 라셸은 무언가를 전해 받는데, 머리에 붕대를 두른 고흐는 물건을 전해 주고 사라졌다. 종이 뭉치를 펼치자 안에는 잘려진 귀가 있었다. 다음 날 마을 사람들은 피범벅이 된 고흐를 병원으로 이송했다. 속마음을 잘 내색 않는 성격의 그가 이토록 참을 수 없는 분노를 느꼈던 까닭은 무엇이었을까.

고흐와 고갱은 뒤늦게 미술을 시작했다는 공통점이 있었으나 그림을 대하는 태도는 완전히 달랐다. 그림을 마치 종교처럼 여기며 그로부터 구원을 받으려 했던 고흐에 비해 고갱은 현실에 민감하고 성공을 꿈꾸던 인물이었다. 화가가 되기 전 고흐는 목사가 되려고 했던 데 반해 고갱은 증권거래소의 직원이었다는 점도 둘의 차이를 짐작케 한다.

아를에서 발발된 불화는 두 화가에게 닥칠 불행의 전조였다. 한 명은 자신의 내면으로 치열하게 파고들려 했고, 또 한 명은 새로운 자신을 찾고자 홀연히 원시의 섬으로 떠났다. 고흐는 스스로 총을 겨누어 자살을 택했으나 고갱은 마지막 희망으로 여긴 개인전에 실패하고는 다시 남태평양의 섬으로 갔다. 어쩌면 고갱은 내면으로만 헤집고 들어가려는 고흐를 자꾸만 현실로 잡아끄는 사람이었는지도 모르겠다. 아를에서 다르게 살고 싶다 혹은 진실한 나로 살고 싶다는 고흐의 욕망은 고갱으로 말미암아 다시 한 번 좌절되고 만 셈이다.

〈아를의 반 고흐의 방〉은 고갱을 맞이하는 고흐의 들뜬 마음이 솔직하게 담긴 작품이다. 고흐는 침대에 두 개의 베개를 나란히 놓았고

폴 고갱 | 해바라기를 그리는 반 고흐Vincent van Gogh zonnebloemen schilderend
1888, 캔버스에 유채, 73×91cm, 반 고흐 미술관

의자도 두 개 마련했다. 침대 위로는 아를에서 그린 풍경화와 초상화들이 보인다. 에밀 베르나르에게 보낸 편지에 이 작품을 그릴 무렵의 심경이 상세히 언급된다. "나는 흐린 남보라색 벽과 금이 가고 생기가 없어 보이는 붉은색 바닥, 적색 느낌이 감도는 노란색 의자와 침대, 매우 밝은 연두색 베개와 침대 시트, 진한 빨강의 침대 커버, 오렌지색 사이드 테이블, 푸른색 대야, 녹색 창문과 같은 다양한 색조를 통해 절대적인 휴식을 표현하고 싶었다."

안타깝게도 이 작품은 고흐가 작업실에 방치하는 바람에 일부가

손상되고 말았다. 현재는 암스테르담에 있는 반 고흐 미술관Van Gogh Museum에 있다. 1889년 생-레미에서 요양 중이던 고흐는 자신의 방을 두 점 더 그렸다. 하나는 원본과 동일한 크기로 현재 시카고에 있고 어머니와 여동생을 위해 제작한 또 다른 하나는 오르세에 가면 만날 수 있다.

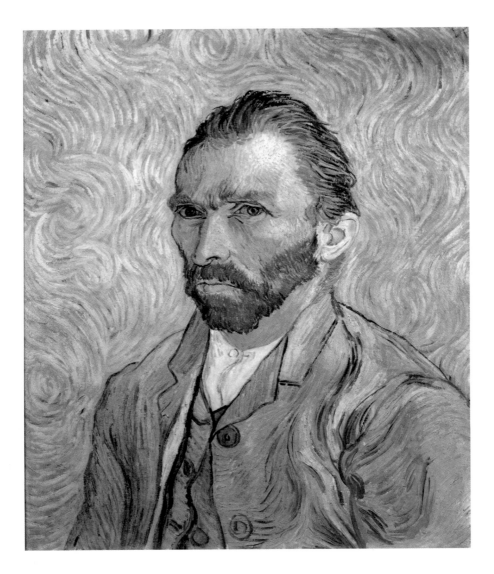

빈센트 반 고흐 | 예술가의 초상(자화상)

빈센트 반 고흐
예술가의 초상(자화상)Portrait de l'artiste
1889, 캔버스에 유채, 65×54.5cm, 오르세 미술관

뒤늦게 그것도 독학으로 그림을 공부했고 모델을 구할 금전적 여유도
없었던 고흐는 자주 자신을 모델로 세웠다. 10여 년의 작업 기간 동안
유화와 데생을 포함하여 총 43점의 자화상을 남겼다. 자화상을 그리는
고흐는 필사적이었다. 그래서 나는 그에게 자화상이 지닌 의미가 무엇
인지 늘 궁금했다.

자화상은 초상화가 할 수 없는 일을 한다. 자신을 그린다는 것은 쉬
운 일이 아니다. 거울 속에 비친 내 모습을 타인인 것처럼 거리를 두고 살
펴야 하기 때문이다. 그래야만이 제대로 된 관찰이 이루어진다. 하지만
화가들에게, 아니 누구에게도 어려운 일인 것 같다. 렘브란트Rembrandt,
1606-1669의 자화상이 위대한 이유는 화가가 자신에게 객관적 거리를
유지하고 실험했기 때문일 것이다. 고흐는 그러지 못했다. 다만 거울을
보기 위해서는 현실에 등을 돌려야 한다는 사실만은 알고 있었다. 그는
진실한 자신으로 살고 싶어 했고 뜨거운 진실을 그려야 한다고 믿었다.
스스로도 "인간의 진실을 말하는 유일한 수단은 자화상이다. … 인간의
얼굴이야말로 내 안에 있는 최고의 것, 가장 진지한 것의 표출이 된다"
고 첨언했다. 그는 어떤 자화상에도 만족할 수 없었기 때문에 계속해서
자화상을 그렸다.

아를에 머무는 동안에만 6점의 자화상을 제작했고, 생-레미 시절에 3점의 자화상이 추가되었다. 이때의 자화상은 모두 잘린 왼쪽 귀를 감추기 위해 몸과 얼굴을 오른쪽으로 돌리고 있다. 그중 한 점을 오르세에서 확인할 수 있는데, '고흐 자화상의 정수'라고 꼽힌다.

그림 속의 그는 평소 즐겨 입던 셔츠 차림이나 밀짚모자를 쓰고 있지 않다. 말끔한 정장에다 머리도 잘 정돈되어 있다. 테오에게 "건강해진 표시로 이 자화상을 그리고 있다"고 썼지만 수염으로 뒤덮인 얼굴은 수척해 보이고 눈빛은 어느 때보다 번득인다. 눈빛에서 강한 의지내지는 완강함이 읽혀지는 것이 의외였다. 아마도 그는 병원을 떠나 다시 시작해 보고자 하는 집념을 동생에게 각인시키고 싶었을 것이다. 하지만 바람과 달리 배경의 소용돌이 모양 터치가 어쩐지 불안감을 고조시키고 있다.

이 그림에는 당시의 복잡한 감정이 실려 있다. 그림을 그리는 동안 고흐는 거울 속의 자신을 줄곧 들여다봐야 했을 것이다. 발작을 일으킨 후 안정을 찾기 위해 요양 중이던 상황에서 거울 속의 자신을 직시하는 일은 혼란스러운 내면을 계속해서 확인하는 끔찍한 시간이었겠다. 그럼에도 다가올 미래에 대한 불안, 두려움, 고뇌, 가난, 고립감, 후회 등 온갖 비참함의 복합체인 자신을 피하지 않고 대면했다. 그의 굽히지 않는 신념으로 미루어 이 모든 감정을 받아들이는 것이 온전한, 진실한 자신이라고 여겼을 게다.

진실을 바란 사람만이 만들어 낼 수 있는 예술이 있다. 동생에게 보낸 편지에 "자기 자신을 아는 것이 어려운 일인 것처럼 자신을 그리는 일 또한 어려운 일이다. 나는 그것을 강하게 믿고 있다. 렘브란트가 그

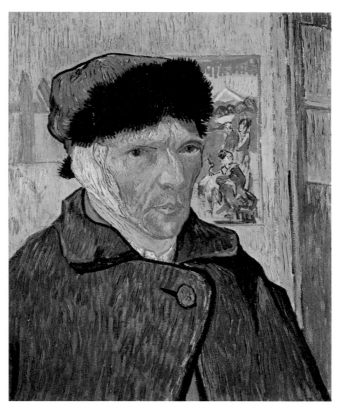

빈센트 반 고흐 | 귀를 자른 자화상Self-portrait with bandage ear
1889, 캔버스에 유채, 60.5x50cm, 코톨드 갤러리

린 자화상은 본질 이상의 의미를 지닌다. 그것은 하나의 계시, 깨우침
이다"고 전했다. 고흐에게 그 계시는 상투적인 것이 되지는 않았지만
결국 죽음으로 향해 가는 계시였다.

　　이후 나는 오르세 미술관에서 열린《반 고흐/아르토》전에서 석 점

의 고흐 자화상을 더 만났다. 그리고 자화상들에서 고흐'들'의 중얼거림을 들었다. '나'를 그리는 일은 곧 무수한 나와 대화하고, 그러면서 죽어 가는 나를 발견하는 수단이다. 그는 거울 속의 자신을 들여다보며 점점 분해되고 사라지고 있었다. 페르난도 페소아의 말처럼 자신을 안다는 것은 길을 잃는다는 뜻일 수도 있다.

오베르-쉬르-우아즈로 옮겨 간 이후 거짓말처럼 그는 한 점의 자화상도 남기지 않은 것으로 알려져 있다. 그러니까 생-레미에서의 자화상이 고흐의 마지막 자화상인 것이다.

빈센트 반
고흐를 위한
오마주

오베르-쉬르-우아즈 스케치

끝없는 밀밭이 펼쳐진 작은 마을, 오베르-쉬르-우아즈를 찾은 늦은 봄이었다. 동행한 친구는 나지막이 말했다. "나는 고흐를 그다지 좋아하지 않았지만 〈까마귀가 있는 밀밭〉을 보고서야 그를 만나게 되었지." 이후 친구는 고흐에 관한 책을 펴내기도 했다. 기차에서 내려 마을을 지나 드넓은 밀밭을 걸었다. 아마 나는 그 길에서 고흐를 만난 것 같다. 1890년 7월의 어느 고요한 밤, 고흐는 가슴을 움켜쥐고 비틀거리며 이 길을 걸었을 터다.

테오는 형이 자신의 가슴에 총을 겨누었다는 소식을 전해 듣고 곧장 달려갔으나 야속하게도 고흐는 이튿날 숨을 거두었다. 테오는 한 장의 편지를 손에 쥐었다. "어쨌거나 나는 내 그림에 목숨을 걸었다. 그래서 내 이성은 반쯤 망가져 버렸다." 편지에는 이렇게 적혀 있었다.

고흐는 2년 동안 두 차례에 걸쳐 생-레미 정신병원에서 요양 생활을 했지만 상태는 조금도 호전되지 않았다. 발작과 환각은 더욱 잦아졌고, 결국 정신과 의사 폴 가셰의 치료를 받기 위해서 파리 근교 오베

오베르-쉬르-우아즈에도 봄이 있다.

르-쉬르-우아즈로 거처를 옮긴다. 인상주의 화가들과 친분이 있던 가셰 박사가 그곳에서 병원을 운영하고 있었기 때문이다. 피사로는 화상이었던 테오에게 가셰를 소개했고, 테오는 그가 형을 치료해 줄 것이라 믿었다. 고흐는 생의 마지막 두 달을 이곳에서 보내며 무려 80여 점의 유화 작품을 남겼다. 그리고 당장이라도 폭풍우가 칠 것 같은 하늘 밑 밀밭에서 스스로에게 총을 겨누었다. 37년이라는 짧은 생이었다. 그는 "인생의 고통은 살아 있는 그 자체"라는 글을 남기고 세상을 등졌다.

빈센트 반
고흐를 위한
오마주

파리에서 북서쪽으로 약 27km 정도 떨어져 있는 작은 마을은 화가들에게 널리 알려진 장소였다. 고흐 이전에도 도비니와 카미유 코로, 피사로, 기요맹, 그리고 폴 세잔 등이 정착하여 아름다운 풍경을 화폭에 담았다. 고흐 역시 테오에게 쓴 편지에 "매우 아름다운 마을이다. 전형적이고 그림과 같은 시골 풍경이 사방에 펼쳐져 있다"고 적었다. 하지만 정작 이곳에서 그린 작품들은 그가 말한 '전형적인 시골의 아름다움'과는 거리가 멀다.

아를보다 북쪽에 위치한 오베르는 서늘한 기온에 햇살도 적었지만

작고 평온한 마을의 모습.

고흐는 이곳에 적응하기 위해 노력했고 꾸준히 치료도 받았다. 자주 사용하는 물감 색마저 변했다. 온통 노란색으로 뒤덮였던 화면은 검푸른 어두운 색조로 바뀌었다. 즐겨 그리던 해바라기 밭은 황량한 밀밭으로 대치되었고, 솟구치는 하늘의 모습과 불타는 태양의 불꽃은 잠잠해졌다. 내면의 소용돌이가 조금 사그라진 것 같지만 평온함은 오히려 삶에 대한 체념 내지는 죽음을 기다리는 듯한 비장함이었다. 나는 그것을 〈까마귀가 있는 밀밭〉과 〈오베르-쉬르-우아즈의 교회〉 같은 작품에서 확인할 수 있었다.

재정적 지원자이자 700여 통이 넘는 편지를 주고받으며 고흐와 정신적 교감을 나누었던 동생 테오 역시 6개월 뒤 숨을 거둔다. 형제는 오베르-쉬르-우아즈의 공동묘지에 나란히 잠들어 있다. 고흐가 눈을 감은 지 120여 년이 지났지만 이곳에는 그를 추모하는 이들의 발걸음이 끊임없이 이어지고 있다.

고흐의 무덤 앞에는 늘 그를 만나러 온 사람들이 있다.

오베르-쉬르-우아즈, 고흐가 잠든 밀밭

빈센트 반 고흐

까마귀가 있는 밀밭 Korenveld met kraaien

1890, 캔버스에 유채, 50.5×103cm, 반 고흐 미술관

고흐는 틀림없이 가장 비극적인 이야기를 남긴 화가로 기억될 것이다. 소용없는 말이지만 살아 있을 때 받았으면 좋았을 넘치는 사랑을 죽은 후에야 받고 있다. 지금껏 나는 고흐를 좋아하지 않는다 말하는 이를 본 적이 없다. 모두들 나와 마찬가지로 고흐에게 일종의 연민을 지니고 그의 작품을 들여다볼 것이다. 일본 화가 야노 시즈아키는 "고흐가 자신의 육신을 잘라서 우리와 작품 사이의 통로를 연 것이다"는 말을 했고, 그의 작품 앞에 몰려드는 사람들을 "마치 빛을 보고 벌레들이 달려드는 것과 같다"고 덧붙였다. 정말이지 고흐의 그림에는 빛이 발산되는 것 같은 강렬함이 있다. 터치 하나하나가 마음을 뚫고 들어온다. 무엇이 그로 하여금 이토록 강렬한 터치를 불러일으켰을까.

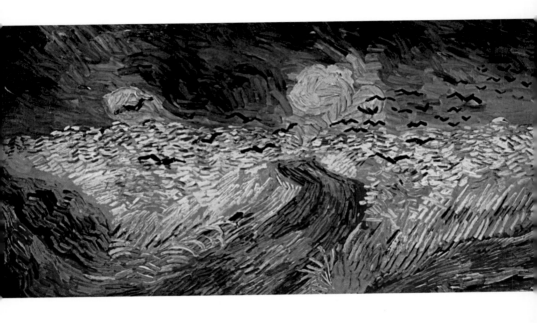

〈까마귀가 있는 밀밭〉은 그가 자살하기 이틀 전에 그렸다. 고흐의 유작인 셈이다. 고흐는 새까만 까마귀들을 그리면서 극도의 불안과 고독에 휩싸여 있었다. 이 작품에 대해 테오에게 "지금이라도 폭풍이 몰아칠 것 같은 하늘 아래 밀밭에서, 나는 슬픔과 극도의 고독을 과감하게 표현하려 했다"고 전했다.

후에 시인 앙토냉 아르토Antonin Artaud, 1896-1948도 비슷한 언급을 했다. "반 고흐는 자살한 자기 비장의 새까만 세균 덩어리인양 까마귀떼를 풀어놓았다. 대지의 폭풍이 혼류하는 것을 검은 흉터 자국 같은 터치를 통해, 그리고 까마귀들의 수북한 깃털의 날갯짓을 통해 마치 저 높은 곳의 권위로 짓누르려는 것처럼 말이다. 그럼에도 불구하고 그림

그림의 배경이 된 밀밭. 그림 때문인지 특별해 보인다.

전체는 풍요롭다. 풍요로우면서도 호화롭고, 고요한 그림이다." 아르토의 글을 읽으며 그가 진심으로 고흐를 이해하려고 했다는 직감이 들었다. 방아쇠를 당기기 직전에 고흐가 이 말을 들었더라면 그토록 쓸쓸히 죽어 가지 않았을지도 모른다.

나에게도 고흐는 아픈 화가다. 여과 없이 내 마음을 뚫고 들어오면서도 고요한 느낌에 대해 나는 아직 정의 내릴 수 없다. 한참을 들여다보고 더 많은 시간을 고민해야 할 것이다. 다만 그의 붓 자국이 나를 뒤흔든다고 말할 수 있을 뿐이다. 그의 그림은 눈으로 보는 게 아니라 피부로 '감지'한다고 하는 게 맞다. 피부에 와 닿는 느낌이 너무나 강렬하게 남기 때문이다.

그것은 고흐가 자신의 불안한 심정을 터치 하나하나에 의도적으로 심어 놓았기 때문임을 부정할 수 없다. 스스로 '농부가 밭을 가는 것처럼'이라고 표현한 정도로, 단숨에 그려진 그림이 아니다. 고흐는 수많은 밀밭과 그 밭을 수확하는 농부의 모습을 화폭에 담았다. 농부가 밀을 베는 모습을 볼 때면 밀알 한 알 한 알에 자신을 대입시키고 이내 죽음을 떠올렸다. 결국 고흐에게 물감이 만들어 내는 터치는 자신을 흔들리고 불안하게 하는 '감정'이었다. 캔버스 위로 물감이 켜켜이 쌓여 갈수록 고흐는 죽음에 사로잡혔다.

빈센트 반
고흐를 위한
오마주

 빈센트 반 고흐

폴 가셰 박사 *Le docteur Paul Gachet*
1890, 캔버스에 유채, 68×57cm, 오르세 미술관

오베르-쉬르-우아즈에 도착하기 전에도 고흐는 몇 차례 발작을 일으켰다. 불면증과 환각 증세에 시달리는 그를 지켜보던 테오는 가셰 박사에게 형을 돌봐 줄 것을 부탁했다. 고흐는 폴 가셰와의 첫 대면 후에 그가 자신에게 도움이 될 것인지를 의심했으나 그의 적극적인 태도에 이내 마음을 열었다. 그리고 오베르에 있는 박사의 집을 드나들며 그와 그의 아내, 딸, 정원까지 화폭에 담았다. 〈폴 가셰 박사〉가 그 시절의 그림으로, 두 점이 그려졌다. 한 점은 일본인 수집가 료에이 사이토가 구입한 이후 현재는 행방이 묘연한 상태다. 다른 한 점은 오르세 미술관에 있다.

테오에게 쓴 편지에 따르면 가셰 박사는 1875년에 아내와 사별한 이후 우울증에 시달렸다. 그의 슬픈 표정에서 '우리 시대의 얼굴 표정과 열정을 읽었다'는 말을 남긴 것으로 미루어, 고흐가 그에 대해 일종의 동질감을 가졌음을 짐작할 수 있다. 가셰의 모습은 고흐 특유의 역동적인 붓질로 완성되었다. 테오에게 보낸 글처럼 이내 눈물을 떨굴 것 같은 표정으로 앉아 있다. 모델에 대한 고흐의 연민이 화면 전체로 퍼져 나가는 것 같다.

고흐는 가셰에게 그림에 대한 자신의 열정과 고통을 전부 털어놓

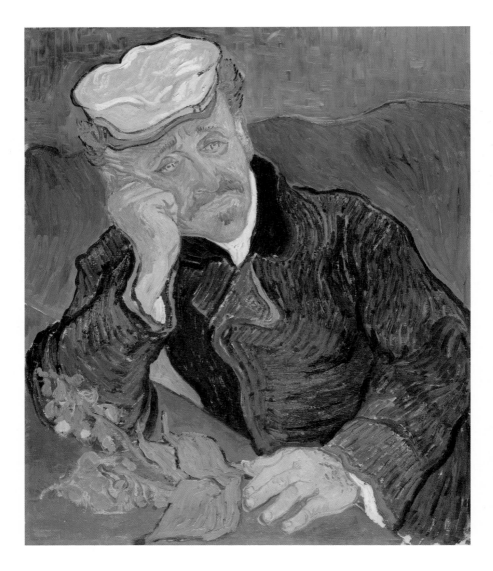

빈센트 반 고흐 | 폴 가셰 박사

았다. 예술에 관심 많던 가셰였기에 누구보다 고흐의 말을 잘 들어 주었고 그의 고통도 이해하는 듯했다. 그럼에도 고흐는 얼마 후 스스로 목숨을 끊었다. 고흐가 느낀 동질감에 비해 정작 자신은 가셰에게 이해받지 못했던 것이다.

'그림 외에는 아무것도 말할 수 없었던' 고흐의 죽음과 가셰와의 관계를 다른 시각으로 바라본 이는 '잔혹 연극의 선구자'로 불리는 앙토냉 아르토다. 그는 광인狂人이 남긴 예술, 그가 미친 사람이었기에 특유의 터치와 색채를 발산했다는 사람들의 편견에 반기를 들었다. 『나는 고흐의 자연을 다시 본다-사회가 자살시킨 사람 반 고흐Van Gogh le Suicide de la Societe』에서 "나는 단호히 말하리라, 반 고흐는 의사 가셰 때문에 죽었다!"는 의미심장한 주장을 했다. 세상 사람들이 고흐를 미치광이라 몰아붙였을 때에도 고흐의 편에 섰던 가셰를 아르토는 왜 고흐를 죽인 살인자 취급을 하고 있는 것일까.

1947년 1월 파리 오랑주리 미술관에서 대규모의 고흐 회고전이 열렸다. 전시와 함께 베르라는 정신과 의사가 주간지《예술Arts》에 고흐의 광기를 분석한 논문「반 고흐의 악마성Du Démon de Van Gogh」을 발표했다. 베르는 "고흐는 천재성이라고는 찾아볼 수 없는 불안정한 사람이며, 그의 일관성 없는 온갖 행동으로 미루어 미친 사람이 분명하다"고 주장한 것도 모자라 고흐의 작품을 "불행한 최후를 맞이할 수밖에 없는 정신 질환에 기인한다"고 규정지었다. 이 같은 분석에 아르토는 참을 수 없는 분노를 느꼈고, "더 이상 일개 의사 따위가 위대한 화가의 천재성에 개똥 같은 메스를 휘두르는 일이 있어서는 안 된다"고 분개하며 단숨에 글을 썼다. 이 비평문은 1947년 12월 15일에 출간되어 생

트-뵈브 비평상까지 수상했다. 하지만 그 역시 이듬해인 1948년 3월 4일에 생을 마감했다.

평생을 우울증과 신경 질환에 시달리던 아르토는 마약 복용 후 발작을 일으켰고, 생의 후반 9년을 정신병원 신세를 져야 했다. 보통의 잣대로 본다면 아르토 역시 고흐만큼이나 '불안정'한 정신을 지닌 사람이다. 그러니 어쩌면 비슷한 고뇌에 시달리는 예술가에 대한 변호 정도로 여길 수 있다. 하지만 고흐와 아르토, 두 예술가의 일생을 들여다보노라면 이것이 단순히 치부될 문제가 아님을 알 수 있을 것이다. 물론 고흐의 인생에는 '광기'로 추정되는 혹은 그렇게 부를 수밖에 없는 일련의 사건이 있었다.

고흐는 자살 전까지 수차례 발작을 일으켰다. 아를에서 벌인 고갱과의 말다툼 후에는 정신병원으로 이송되기도 했다. 보름 후 퇴원했지만 환청에 시달린 끝에 결국 식음을 전폐하고 물감을 먹는 등의 이상 행동을 되풀이하다 1889년 5월에 스스로 다시 정신병원에 들어갔다. 그는 1년 이상을 생-레미에서 그림을 그리며 내면과 치열한 사투를 벌였다.

그러나 아르토에 따르면 고흐는 광인이 아닐 뿐더러 오히려 헌신적 후원과 보호라는 그럴듯한 이유로 고흐를 광인 취급한 동생 테오와 가세 박사 같은 이들이 그를 죽음의 문턱으로 내몬 장본인들이다. "나는 반 고흐가 테오에게 보낸 편지를 읽으면서 '정신과 의사'인 가세가 사실은 화가로의 고흐만이 아니라 그의 존재성까지도 마음속 깊이 혐오했음을 확인할 수 있었다. … 반 고흐는 먼저 조카의 출생을 알려 준 동생에 의해 궁지에 내몰렸고, 다음으로 잠이나 청하러 갔으면 싶을 만

빈센트 반
고흐를 위한
오마주

큼 몸 상태가 좋았던 어느 날, 휴식과 고독 대신 대상을 있는 그대로 보고 그리면 된다고 그를 떠밀듯 밖으로 내보냈던 의사 가셰로부터 세상에서 내몰렸다."

오베르에서 가셰 박사는 고흐에게 그림을 그리지 말라고 당부했다. 고흐는 목이 조이는 것 같은 통증을 느꼈고 눈을 감기 직전에도 "그래, 나의 그림, 그것을 위해 나는 나의 목숨을 걸었고, 이성까지도 반쯤 파묻었다"고 호소했다. 테오가 고흐에게 경제적으로 도움을 준 것은 사실이나 그는 형의 광기를 진정시키려고만 했지 고흐가 점철하고자 했던 지점을 이해하려 들지는 않았다. 아르토는 테오의 고흐에 대한 애정을 '저주받은 우애'라는 가혹한 표현을 사용해 설명했다.

아직 네덜란드에 머물던 시절에 고흐는 사촌 동생에게 청혼했다 거절당한 후 그녀의 집에 찾아가 자신의 손을 촛불로 태운 적이 있었다. 그는 손에 입은 화상을 '진실한 삶'을 찾고자 하는 자신의 신념을 가로막은 악마의 장난이라 표현했다. 이를 두고 아르토는 "고흐는 평생 단 한 번 손을 그을렸을 뿐이고, 남은 인생 동안 단 한번 왼쪽 귀를 자른 것밖에는 없지만 오늘날의 우리들은 매일 더 잔인하고 폭력적인 것들을 일삼는다"며 고흐를 옹호했다.

아르토에게 비정상적으로 보이는 대상은 고흐가 아니라 우리들이다. 고흐는 누구보다 자신의 내면을 정확히 감지했으며, 그의 그림들은 건강성의 표출이었다. 두 예술가의 절실한 소통이 시공을 초월하여 조우하는 순간이다.

한 사람은 그림을 그리고 다른 한 사람은 글을 쓰면서 '예술 앞에서' 가장 간절하고 진지한 삶을 살았다. 세상 누구보다 자신의 광기를

예리하게 주시한 이들이다. 서로 다른 시대를 살았지만 열정과 강도는
참으로 닮아 있는 두 사람이다.

빈센트 반
고흐를 위한
오마주

빈센트 반 고흐
오베르-쉬르-우아즈의 교회 L'église d'Auvers-sur-Oise
1890, 캔버스에 유채, 94×74cm, 오르세 미술관

마을을 지나 밀밭으로 가는 길에 교회가 하나 보인다. 한눈에 봐도 고
흐가 그린 그 교회다. 그림 속 교회는 금방이라도 무너져 내릴 듯이 꿈
틀댄다. 짙은 푸른색으로 뒤덮인 하늘은 〈까마귀가 있는 밀밭〉에서 본
깜깜한 하늘과 닮아 있다. 전면은 고딕 양식에 양 측면은 두 개의 로마
네스크풍 예배당이 딸려 있는 아담한 교회로, 교회 앞에는 그림에도 보
이는 두 갈래 길이 있다. 어느 쪽으로 가도 교회 뒤편에 있는 작은 문과
만나게 된다. 나는 허리를 굽히고 문을 통과하여 교회 안으로 들어갔
다. 그리고 고흐의 뒷모습을 그려 보았다. 그는 기도를 하며 앉아 있다.
초라한 뒷모습. 여기서 그는 무엇을 봤던 것일까? 어떤 구원을 바랐던
것일까?

　　고흐는 땅을 일구는 농부처럼 혼자 힘으로 그림을 그려 나갔다. 아
무리 적은 돈이라도 생기는 대로 전부 그림에 썼다. 생전에는 단 한 점
의 그림을 팔았을 뿐이다. 생활비의 대부분은 화상 일을 했던 동생 테
오가 보내 주었다. 아를로 왔을 때에는 고갱의 침대를 살 돈과 생활비
까지 요구했다. 시엔이라는 이름의 여인과 동거할 당시에는 그녀가 데
리고 온 아이의 양육비까지도 몽땅 테오의 몫이었다.

　　시엔은 고흐의 삶에서 빼놓을 수 없는 인물로, 거리의 여자였다. 나

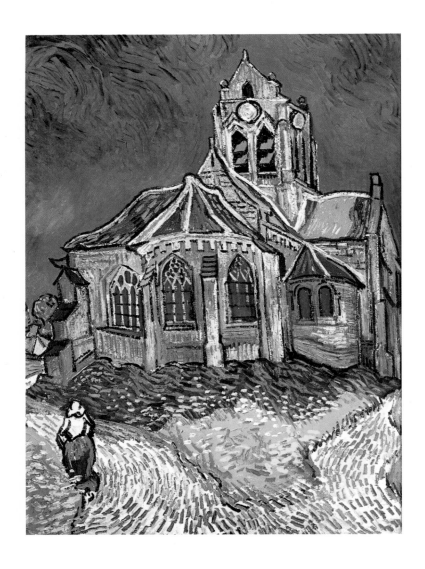

빈센트 반 고흐 | 오베르–쉬르–우아즈의 교회

이는 고흐보다 세 살이 많았고 알코올중독에 성병도 앓고 있었다. 이미 다섯 살이 된 아이가 있었고, 또 다른 아이를 임신 중이었던 그녀를 고흐는 집으로 데려와 정성껏 보살폈다. 주위 사람들 모두 헤어지라고 말했지만 듣지 않았다. 두 사람은 2년을 함께 보냈다. 1882년에 그려진 〈슬픔〉은 시엔을 모델로 했다. 예술이 아방가르드를 부르짖던 그때, 고흐는 세상에서 가장 비참한 모습을 한, 웅크린 여인을 그림으로 남겼다.

빈센트 반 고흐 | 슬픔Sorrow
1882, 석판화, 39.2x29.2cm, 반 고흐 미술관

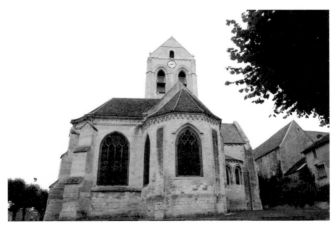

그림의 배경이 되었던 교회.

시엔과의 일화에서도 짐작하건대 그는 자신이 생각하고 믿는 것을 의심 없이 끝까지 밀고 나간 사람이었으리라. 스스로가 겪을 고통이나 슬픔은 아랑곳하지 않았다. 그 많은 걸작을 남기지 않았더라면 사람들은 그를 세상 물정 모르는 고집불통이나 미친 사람이라고 손가락질했을 게 분명하다. 어쩔 수 없는 일이다. 그렇게 해서라도 그림을 그릴 수밖에 없는 사람이었다. 그 '어쩔 수 없음'이 고흐를 만들었고, 망설임 없이 불행 속으로 뛰어든 무모함이 〈오베르-쉬르-우아즈의 교회〉 같은 작품을 탄생시켰다.

"그린다는 것은 영원에 다가서는 일이다. 영혼의 상태를 표현하는 훌륭한 방법이다"고 했던 고흐다. 그림으로 영원에 다가가고자 했던 것, 그것이 고흐가 바란 구원이었다. 여기에 김중식 시인의 말을 덧붙인다. "한때 내게 시는 끝까지 가는 것이었다. 그것만 진짜였고 나머지는 다 가짜였다. 지금은 이렇게 말하겠다. 시는 적당 적당히 가는 것이다. 끝까지 갔다가 끝까지 가려다 무서워서 되돌아 나오는 비겁의 자리가 시의 마음자리다." 고흐도 그림이 '적당 적당히 가는 것'임을 깨달았다면, 끝까지 가는 게 무서워 되돌아 나왔더라면. 하지만 고흐는 결국 그 비겁의 자리를, 예술의 또 다른 자리일지도 모르는 그 자리를 찾지 못했다.

교회 뒷문에서 하염없이 주인을 기다리는 강아지.

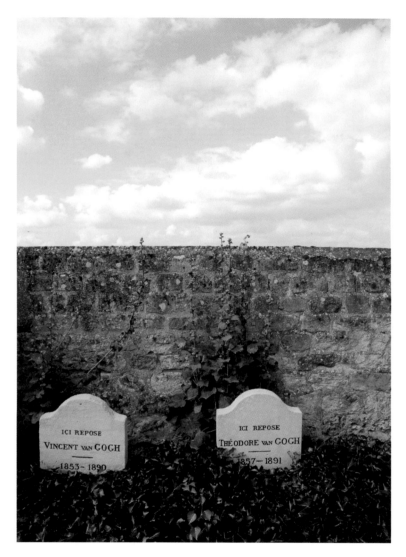

형제는 나란히 누워 영원한 안식을 취하고 있다.

MUSÉE DE TOULOUSE-LAUTREC

MUSÉE DE TOULOUSE-LAUTREC

툴루즈-로트렉 미술관

세기말의 화가 툴루즈-로트렉의 고향: 미술관, 그리고 빨간 풍차를 찾아서

주소 | Palais de la Berbie, Place Ste Cécile, 81000, Albi **기차역** | 알비-빌Albi-ville 역(파리에서 TGV 직행 4시간 20분 소요, 알비-빌 역에서 미술관까지 도보 15분) **개관 시간** | 오전 10시부터 12시, 오후 2시부터 6시까지(매달 다름, 홈페이지 확인 필수) **휴관일** | 매주 화요일, 1월 1일, 5월 1일, 11월 1일, 12월 25일 **입장료** | 10유로(13세 미만 무료) **홈페이지** | www.museetoulouselautrec.net **오디오 가이드** | 4유로 (프랑스어, 영어, 이탈리아어 등)

musée 6

알비 스케치

아를을 지나 찾은 곳은 프랑스 남서부에 위치한 작은 도시 알비다. '물랭 루즈의 화가', 그리고 '난쟁이 화가'로 유명한 툴루즈-로트렉이 태어나고 자란 고향이자 짧은 생을 마감한 곳이다. 유난히 그를 좋아하는 사람이 아니고서야 조금은 낯선 도시일지도 모르겠다. 오직 그를 만날 수 있다는 것, 나는 그 이유로 이곳까지 왔다. 알비에 도착하자마자 먼저 타른 강가에 서서 시가지를 내려다봤다. 아늑한 강이 에워싸고 있는 마을이었다. 붉은색 벽돌로 지어진 장밋빛 시가지와 그 가운데 위치한 웅장한 생트-세실Sainte-Cécile 대성당이 한눈에 들어왔다. 알비는 자체로도 충분히 아름다웠고, 나는 기대감에 사로잡혔다. 오르세와는 또 다른 로트렉을 만날 수 있지 않을까.

 미술관에 앞서 거대한 요새 같은 생트-세실 대성당을 찾았다. 이곳의 분위기를 파악하지 않고서 로트렉의 작품을 마주한다는 것이 어쩐지 내키지 않았던 것이다. 생트-세실 대성당은 뜻밖의 수확이었다. 웅장한 고딕 양식으로 지어진 외부와 달리 내부는 화려하면서도 고풍스

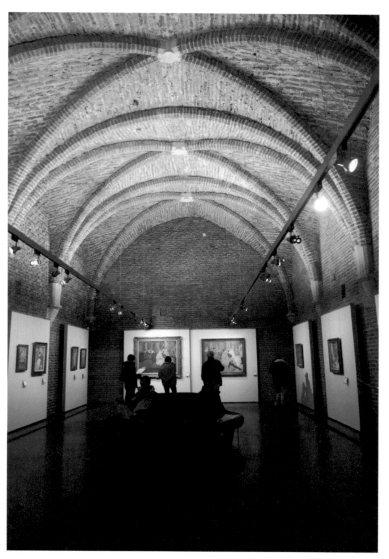

툴루즈–로트렉 미술관 내부.

러움을 잃지 않았다. 유럽 여느 성당들과도 다른 느낌이었다. 이단을 처단하고 교황의 권위를 상징하고자 지어진 건축물로, 성당 전체를 쌓아 올린 붉은색 벽돌 수만큼이나 피비린내 나는 학살 후에 지어졌다 한다. 종교 탄압과 교황권 확립의 의도는 섬뜩하나 내부의 화려함이 소름 끼치도록 고혹하다. 1282년에 짓기 시작하여 완공되는 데 무려 100년 가까운 시간이 걸렸다.

성당 안쪽으로는 시청 건물과 베르비 궁Palais de la Berbie(13세기의 탑)이 작은 정원을 끼고 이어져 있다. 1905년까지 대주교의 관저로 사용되었던 베르비 궁이 현재 툴루즈-로트렉 미술관이다. 1901년 로트렉이 서른일곱의 나이로 삶을 마감한 후 그의 어머니는 아들의 유작 대부분을 알비 시에 기증했다. 처음에는 로트렉이 활동했던 파리에 기증하려 했으나 '작품이 지나치게 문란하다'는 이유로 거부당했기에 차선으로 내린 결정이었다. 알비 시는 새로 미술관을 지으려 했으나 베르비 궁이 폐쇄되자 그곳을 로트렉에게 헌정하기로 결정했다. 이 또한 제1차 세계대전 발발로 1922년 7월에 가서야 겨우 개관할 수 있었다. 5천여 점의 데생, 440여 점의 판화와 포스터, 730여 점의 유화를 보유하며, 총 1천여 점이 넘는 작품을 공개하고 있으니 한 화가의 미술관으로는 단연 압도적이라 할 만하다.

이튿날에는 로트렉이 바캉스를 보내곤 했다는 보스크 성Château du Bosc을 찾았다. 노셀르-가르Naucelle-Gare 역에서 한 시간 반을 걸어야 이를 수 있다. 알비 역에서 노셀르-가르 역까지는 기차로 30분쯤 소요된다. 관광 안내소에서 택시를 부르거나 차를 빌릴 수 있다는 안내를 받았지만 우리 일행은 걷기로 했다. 그렇게 두 시간 남짓을 걷고서

툴루즈-로트렉
미술관

야 도착했으니 보스크 성을 찾는 데 꼬박 하루가 필요했던 셈이다.

보스크 성에는 로트렉의 조카가 살고 있었다. 조카라고는 하지만 어느새 여든을 훌쩍 넘긴 노파였다. 귀가 잘 들리지 않아 종을 아주 크게 울려야 했는데, 문에 '벨을 아주 아주 세게 울리시오'라는 문구까지 적어 놓았다. 그녀는 드문드문 이곳을 찾는 이들에게 로트렉이 머물던 방, 습작하던 지하 작업실, 서재 등을 둘러볼 수 있게 한다. 화가의 손때가 묻은 유적들과 자전거, 스케치북이 있었다. 한쪽 벽에는 숫자가 표시되어 있는데, 좀처럼 자라지 않는 키를 재던 벽이었다. 아버지의 멸시를 피해 조부의 성에서나마 잠시 휴식을 취하던 그의 애처로운 삶이 소설처럼 읽혀지는 경험이었다.

나와 일행, 그리고 노파 외엔 아무도 없었다. 이 넓은 곳에서 그녀

그의 그림을 보고 있는 사람들.

보스크 성의 모습.

여든이 넘은 화가의 조카가 성을 지키고 있었다.

는 혼자 지내는 듯했다. 다시없을 적막의 시간에 되도록 오래 머물고 싶었지만 낯선 방문자를 안내하느라 많은 체력을 소모한 그녀를 마냥 붙들고 있을 수는 없었다. 성 안에 마련된 작은 가게에서 엽서 몇 장과 포스터를 골랐다. 에두아르 뷔야르Édouard Vuillard가 그린 로트렉의 초상화와 로트렉이 그린 〈숙취〉였는데, 가격을 묻는 나에게 노파는 그냥 가져가라는 손짓을 해 보였다. 그 포스터는 지금도 내 책상 앞에 걸려 있다.

툴루즈-로트렉
미술관

툴루즈-로트렉
물랭 가의 살롱 Au Salon de la rue des Moulins
1894, 캔버스에 유채, 111.5×132.5cm

로트렉은 귀족 가문 출신의 난쟁이 화가다. 두 단어 사이의 거리만큼이나 그가 그리 행복한 삶을 살지는 못했으리란 추측이 가능하다. 불행한 삶을 살았던 예술가 명단은 끝도 없다. 삶이 처절할수록 위대한 작품을 낳는다는 데에도 일말의 납득이 가는 바다. 우리는 이를 증명하는 예술가들을 알고 있다.

그러나 삶이 불행하다고 훌륭한 작품이 나온다는 명제는 성립되지 않는다. 전부를 잃어버리고도 지켜 내고야 마는 어떤 숭고함을 읽을 때, 그것이 나에게 '좋은 작품'이 된다. 숭고한 불행, 적절한 표현인지는 모르겠으나 어쨌든 예술 작품의 배후에서 작가의 삶을 더듬어 보는 일이 나에게 중요해진 이유다.

화가 로트렉의 삶은 어떠했을까. 그의 작품을 위대하다고 할 수 있다면 그의 불행은 대체 어떤 모습이었을까. 무엇보다 생전에 외설적이고 퇴폐적인 그림을 그린다는 이유로 손가락질받던 그의 작품들을 어떻게 보아야 할까. 나는 먼저 〈물랭 가의 살롱〉 앞으로 다가갔다. 물랭 루즈의 전경을 담은 것이라면 오르세 미술관에서도 볼 수 있다. 오르세 1층 끝에는 툴루즈-로트렉 관이 따로 있어 〈물랭 루즈에서의 무도회〉 등 제법 규모가 큰 유화 작품들을 볼 수 있다.

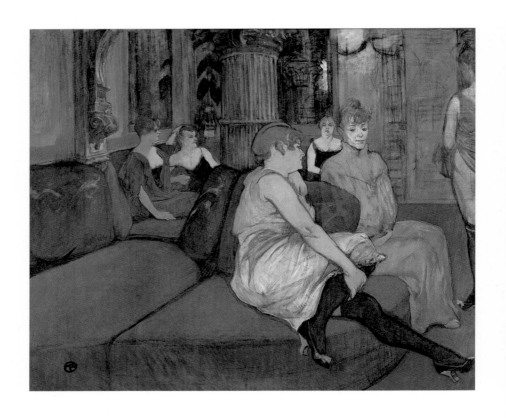

툴루즈-로트렉 | 물랭 가의 살롱

반면에 〈물랭 가의 살롱〉은 댄스홀의 활기찬 모습에 비해 전체적으로 정적이고 에로틱한 분위기가 감돈다. 홍등가를 연상시키는 것 같은 붉은빛 공간에서 자신의 순서를 기다리고 있는 댄서들의 모습이 보인다. 하늘하늘한 드레스를 입고 있는 여인들의 표정이 무료하다. 작품만 놓고 보면 로트렉은 환락의 세상에서 더없이 화려하게 살았던 것처럼 보인다. 정말로 그랬을까. 그는 왜 그토록 물랭 루즈의 여인들에게 매료되었던 것일까.

툴루즈-로트렉의 본명은 '앙리 마리 레이몽 드 툴루즈-로트렉-몽파Henri Marie Raymond de Toulouse-Lautrec-Monfa'다. 복잡한 이름에서 알 수 있듯 샤를마뉴 시대(카롤링거 왕조)까지 거슬러 올라가는 지체 높은 귀족가다. 미술 역사상 가장 고귀한 출신이었으나 그의 불행은 무엇보다 신분에서 기인했다. 유럽 귀족가에서는 혈통 유지를 위한 근친혼이 흔했는데, 이로 인해 유전적 결함을 가진 아이들이 태어나곤 했다. 그의 부모 역시 이종사촌 관계였다.

로트렉은 선천적으로 뼈가 약했다. 비극은 8살 때 의자에 부딪혀 넘어지면서 시작되었다. 1년 후엔 마차에서 떨어져 한쪽 다리가 부러졌다. 이후 성장은 멈춘 것처럼 보였다. 장성한 후에도 그의 키는 150cm를 갓 넘은, 상체는 어른이나 하반신은 아이와 다르지 않은 불구가 되었다. 다리가 불편해지면서 물질적 풍요에서 오는 혜택을 마음껏 누릴 수는 없었지만 미술에 남다른 재능을 보였다. 승마 대신 말을 그렸고 파티를 즐기는 대신 사람들의 움직임을 관찰했다. 스스로도 "내 다리가 조금만 더 길었더라면 그림을 그리지 않았을 것이다"며 푸념 섞인 말을 하곤 했었다.

알비 시 전경.

로트렉의 유년을 짐작케 하는 낙서들.

명예를 중시하던 가문에서 온전치 못한 신체는 그를 여러 번 절망에 빠뜨렸다. 그의 아버지는 아들에게 귀족의 후계자에 어울리지 않다는 판정을 내렸고, 상속권도 여동생에게 넘겨 버렸다. 훗날 로트렉이 외설적인 그림을 그린 것에 분노해 아들의 그림을 불태우는 일도 서슴지 않았다. 게다가 '로트렉'이란 이름을 쓰지 못하게 했었다. 그의 초기 작품들에 로트렉의 철자 순서를 바꾼 '트레클로Treclau'라는 서명이 있는 것도 이 때문이다.

상처받은 로트렉의 마음을 위로해 준 것은 그림과 대도시 파리에서의 생활이었다. 화가가 될 것을 결심한 그는 어머니의 도움으로 파리에서 본격적으로 화가 수업을 받았다. 20세가 될 무렵에는 거처를 옮겼고, 이때부터 카바레와 술집에 들락거리기 시작했다. 점점 술과 음악, 쾌락의 공간 물랭 루즈의 밤에 빠져들었고, 댄서들과 매춘부에게 스스럼없이 다가섰다. 매일 물랭 루즈에 출입하며 그곳에서 일하는 여성들을 끊임없이 화폭에 담았다.

그렇다고 아름다움을 포착한 것은 아니다. 능숙한 실력으로 〈화장하는 마담 푸풀〉과 〈관객에게 인사하는 이베트 길베르〉처럼 늙고 지쳐 대중에게서 잊혀 가는 댄서들을 모델로 여러 작품을 남겼다. 물론 로트렉의 재능이 더 잘 드러나는 그림은 얼마든지 있다. 그러나 이런 그림들 앞에서 나는 난감했다. 때로는 비틀리고 어긋나더라도 이런 종류의 난감함은 요상한 재주를 부리기도 한다. 왜 환락가의 여자들만 그리느냐는 질문에 화가는 "모델은 언제나 박제된 포즈를 취하는데, 이 여자들은 정말 살아 있어"라고 대답했다.

매일 물랭 루즈를 드나들며 그림을 그리던 로트렉을 본 지배인은

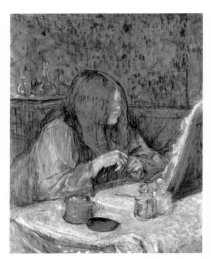

툴루즈-로트렉 | 화장하는 마담 푸풀
A la toilette, madame Poupoule
1898, 목판에 유채, 60.8x49.6cm

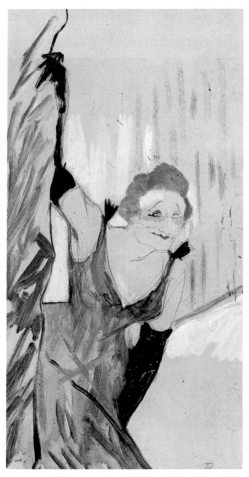

툴루즈-로트렉 | 관객에게 인사하는 이베트 길베르
Yvette Guilbert saluant le public
1894, 인화지의 복사 위에 유채, 48x28cm

1891년 물랭 루즈의 가을 시즌 개막을 알리는 포스터 제작을 부탁했다. 그는 뛰어난 데생 실력과 일본식 판화 우키요에 기법을 조합한 포스터를 내놓았다. '퇴폐 화가'로 낙인찍혔던 그는 일약 파리의 유명 인사로 떠올랐고, 데생과 판화들도 인정받기 시작했다. 하지만 그 어떤 부와 명성도 로트렉을 만족시키지는 못했다.

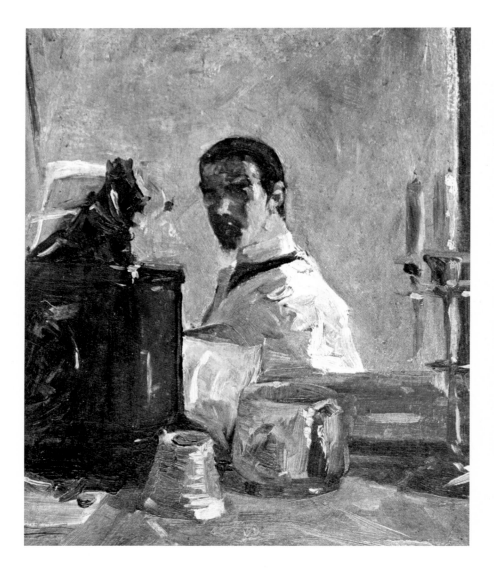

툴루즈-로트렉 | 거울 앞의 로트렉 초상

툴루즈–로트렉

거울 앞의 로트렉 초상 Portrait de Lautrec devant une glace

약 1880–1883, 판지에 유채, 40.3×32.4cm

아를에서 고흐의 삶을 추적하고 다다른 곳이어서 그랬을까. 로트렉의
작품을 보는 동안 고흐의 잔상이 계속 따라다녔다. 로트렉의 삶은 종종
고흐와 비교된다. 동시대를 살았고 후기 인상주의를 대표하는 화가였
다는 공통점 외에도 그들의 인생에는 엇비슷한 지점이 제법 있다. 우선
뛰어난 재능을 타고났음에도 한 명은 가난과 불안, 또 한 명은 절망과
콤플렉스에 휩싸여 평생 고단한 삶을 살다 생을 마감했고, 그때 두 사
람의 나이는 서른일곱이었다. 고흐는 권총 자살, 로트렉은 삶보다 죽음
에 가까울 정도로 쇠진해진 몸을 끝까지 방치했다. 소극적 자살이나 다
름없었다.

　　고흐와 로트렉은 우정을 나눈 친구였다. 로트렉은 1886년 파리 코
르몽의 화실에서 고흐를 처음 만나게 된다. 로트렉이 스물둘, 고흐는
서른셋이었다. 고흐가 1890년 사망했기 때문에 두 사람의 교우 기간은
4년 남짓이다. 그러나 그들은 두터운 우정을 간직하게 된다. 내성적인
성격의 고흐는 언제나 조용히 앉아 사람들이 자신의 그림을 봐주기를
기다리다 쓸쓸히 돌아가곤 했다. 다른 화가들은 고흐를 정신이상이라
고 수군거렸지만 로트렉은 고흐의 재능과 신념에 적잖이 감동을 받았
던 모양이다. 고흐 사후에 로트렉은 이렇게 말했다. "비록 서른일곱의

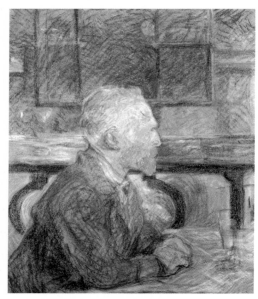

툴루즈-로트렉 | 빈센트 반 고흐의 초상Vincent van Gogh
1887, 판지에 파스텔, 57.1x47.3cm, 반 고흐 미술관

짧은 인생이었지만 그래도 위대한 예술을 이루었으니 아쉬워할 필요
는 없다. 나도 언젠가 그럴 수 있으면 좋겠다." 그리고 정말로 11년 후
에 고흐처럼 위대한 예술만을 남긴 채 짧은 생을 마감했다. 고흐를 향
한 애정은 〈빈센트 반 고흐의 초상〉에도 잘 나타나 있다. 압생트 한 잔
을 앞에 두고 고흐는 먼 곳을 응시하고 있다. 아를로 떠나기 전을 담은
것으로, 곳곳에 고흐의 필치를 추적하고자 하는 흔적이 보인다.

　엇비슷한 삶을 살았던 두 화가였으나 스스로를 대하는 태도에 있
어서는 확실한 차이를 가졌다는 생각을 했다. 로트렉의 자화상 앞에 이

툴루즈-로트렉의 스케치를 볼 수 있다.

르러서였다. 파리로 가기 전에 완성한 작품으로 우리가 아는 거의 유일한 자화상이다. 새삼 그가 유독 자화상을 남기지 않았다는 사실이 떠올랐다. 끊임없이 자신을 화폭에 담았던 고흐와 달리 로트렉은 초기의 경마장 작품을 비롯하여 수많은 타인을 화폭에 담았다. 그러면서도 자신의 모습을 그리는 데에는 별 관심이 없었다. 작고 못생긴 외모에 대한 심한 콤플렉스 때문이겠다. 나는 몇 장의 사진을 통해 뭉툭한 코와 두툼한 입술을 한 그의 얼굴을 기억하고 있다. 동그란 안경과 중절모를 갖추고 그럴싸한 정장까지 입었지만 한 손에는 지팡이를 들고 있는, 그것이 우리가 갖는 로트렉의 이미지다.

자화상 속 그는 짙은 그림자에 가려 정확한 생김새를 짐작하기 어렵다. 너무 희미해 표정 파악도 쉽지 않다. 아마도 책상 위에 높이 쌓아둔 잡동사니 사이에 왜소한 몸을 숨긴 채 거울을 훔쳐보며 그렸을 것이다. 로트렉은 사교적인 성격에 말주변도 좋았다고 한다. 늘 유쾌하고 자신감 넘치는 어조로 말했다. 뛰어난 데생 실력까지 겸비해 늘 사람들의 환심을 샀다. 사람들 앞에서는 콤플렉스 정도는 대수롭지 않다는 듯이 행동했다. 그러나 자화상을 그릴 때에는 스스로를 속이지 못했다.

고흐는 자신의 피부 결 하나까지 표현하고자 했고, 로트렉은 외곽선마저 두루뭉술하게 흘려 놓았다. 고흐는 자신을 정면으로 응시했으나 로트렉은 한 걸음 물러나 자신을 어둠 속에 묻었다. 전자는 자신을 잃어버릴까 전전긍긍했고 후자는 자신을 알아 버릴까 몸부림쳤다. 어느 쪽이 더 절실한 것인지는 모르겠으나 양쪽 모두 고달픈 삶이었겠다. 두 화가의 태도를 비슷하다고 해야 할까, 아니면 다르다고 해야 할까.

툴루즈-로트렉
미술관

툴루즈-로트렉

아델 드 툴루즈-로트렉 백작부인
La countess Adèle de Toulouse-Lautrec
1883, 캔버스에 유채, 92×80cm

물랭 루즈의 댄서들, 각양각색의 몸짓을 담은 작품들보다 사뭇 애잔한 느낌을 자아내는 초상화 한 점이 눈에 들어왔다. 어머니를 그린 〈아델 드 툴루즈-로트렉 백작부인〉이다. 불구의 몸에다 문란한 그림을 그리는 아들을 못마땅해하던 남편 몰래 아들을 후원해 주었던 어머니다. 화가에게는 늘 든든한 버팀목처럼 느껴졌을 것이다. 로트렉의 자화상과 엇비슷한 시기에 완성되었는데, 3년 후인 1886년에 로트렉은 어머니를 모델로 또 한 점의 초상화를 남긴다. 이번에는 소파에 앉아 차분하게 책을 읽는 모습이다. 우아한 손짓과 다부진 입술, 지그시 내리뜬 눈매. 아들이 그린 어머니는 귀족의 품위가 배어나는 동시에 알 수 없는 슬픔도 전해진다. 다른 작품들과 확실히 다른 감정이다. 그가 그린 어머니의 얼굴을 보며 나는 그의 또 다른 초상화 몇 점을 떠올렸다. 〈세탁부〉와 〈숙취〉로, '수잔 발라동'을 모델로 한 작품들이다. 모두 로트렉이 도달하고자 하는 지점에서 무언가 자꾸만 어긋나는 느낌이다.

로트렉은 수많은 외설 시비에 휘말렸던 화가다. '퇴폐 화가'라는 낙인으로 그의 개인전은 하루 만에 강제로 철거당하기도 했다. 그러나 나에겐 수잔 발라동을 그린 그림들이 훨씬 더 외설스러워 보인다. 아무렇

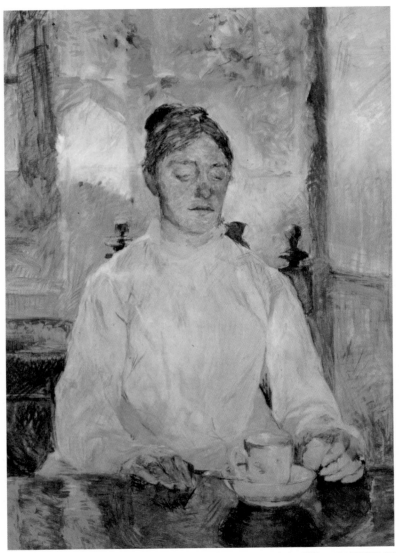

툴루즈–로트렉 | 아델 드 툴루즈–로트렉 백작부인

툴루즈-로트렉 | 숙취The hangover
1887-1889, 캔버스에 유채, 47x55.3cm, 포그 아트 뮤지엄

툴루즈-로트렉 | 세탁부La blanchisseuse
1888, 캔버스에 유채, 93x74.9cm, 개인 소장

게나 셔츠를 걸쳐 입고는 잔뜩 헝클어진 머리로 절반이나 얼굴을 가리
고 있는 여자는 어딘지 어눌한 매력을 풍긴다. 그녀는 로트렉은 물론
르누아르와 드가의 모델로 미술사에 이름을 남긴 여인이다. 세탁부의
사생아로 태어난 수잔은 일찍 어머니에게 버림받고 레스토랑과 서커
스단, 세탁실을 전전하다 돈을 벌기 위해 모델이 되었다. 자유분방한
성격으로 매일 몽마르트르의 술집들을 드나들며 여러 남자와 염문을
퍼트렸다. 음악가 에릭 사티 또한 한때 그녀와 연인 사이였다.

　　로트렉은 친구에게 그녀를 소개받았다. 당시에는 르누아르의 모델
이었고, 고작 열여덟 살이었지만 아버지가 누구인지 모르는 아이를 임
신한 상태였다. 부유한 로트렉에게는 늘 여자들이 있었지만 그는 그동
안 누구에게도 바라지 않던 것을 요구했다. 바로 사랑이다. '수잔'이라

는 이름을 지어 준 것도 그다. 수잔 역시 자신의 관능적인 매력을 캐내려 했던 다른 화가들과 달리 지친 삶을 포착하는 로트렉에게 특별한 감정을 느꼈다. 나는 르누아르의 〈부지발의 무도회〉와 로트렉의 〈숙취〉의 모델이 같은 사람이라고 미처 생각하지 못했다. 그녀는 '로트렉의 수잔'이 되었고, 로트렉은 묵묵히 그녀의 모습을 남겼다.

그들의 관계는 오래 지속되지 못했다. 애초에 그는 결혼에 뜻이 없었다. 오히려 드가에게 그녀를 소개시켜 주었는데, 드가는 그녀가 데생에 소질이 있음을 발견하고 제자로 삼았다. 결국 드가와 결별하고 수잔과도 두 번 다시 만나지 않았다. 드가의 도움으로 수잔 또한 훗날 누드화의 새로운 지평을 연 화가로 인정받았다. 수잔 발라동을 모델로 한 로트렉의 대표작 〈숙취〉는 미국 하버드의 포그 아트 뮤지엄Fogg Art Museum에 있어 프랑스에서는 만날 수 없다. 보스크 성에서 굳이 이 그림을 선택한 것도 이 때문이었다.

로트렉은 예술가들의 마음을 여럿 훔칠 만큼 매력적인 이 여인을, 볼품없는 불구자에게 예속시킬 수 없다고 생각했던 모양이다. 깊은 절망은 끝내 달콤한 로맨스를 허락하지 않았고 깊은 수렁에 빠지고 싶은 충동이 그를 사로잡았다. 작품 수가 급격히 많아지고 자신만의 고유한 화풍을 구축해 간 것도 이 무렵이다. 하지만 절정기를 맞이할수록 그는 더욱 절망에 빠져들었다. 몽마르트르 거리의 숱한 여인들에게 위안을 얻고 술에 취해 그녀들을 그리는 것만이 돌파구였다. 건강은 급속도로 악화되었다. 그럼에도 늘 술을 들고 다니며 폭음을 일삼았다. 이를 염려한 지인들이 나서 애썼지만 소용없었다. 결국 로트렉은 매독과 알코올중독으로 1901년 9월에 눈을 감았다.

툴루즈-로트렉
미술관

로트렉은 자신을 마음에 들어 하지 않았다. 그의 존재를 수치로 여기는 아버지와 고향을 떠나고 싶어 했다. 하지만 죽기 직전에 다시 알비로 돌아왔다. 자신을 떠나 다시 자신으로 되돌아온 삶이었다. 그는 자신으로부터 벗어나고자 굳은 다짐을 했지만 그때마다 예기치 않게 그의 발목을 잡은 것은 언제나 어머니와 수잔의 얼굴이었다. 그녀들의 얼굴이 그를 다시 거울 앞에 앉혔다. 그렇게 초라한 아들, 가문에서 버림받은 불구자를 또 응시하게 만들었다.

이외에 꼭 보아야 할 그림 3

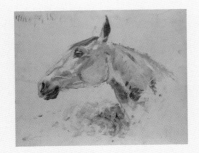

1 **백마 가젤**Cheval blanc Gazelle _툴루즈–로트렉, 1881
다리가 불편한 로트렉은 유년 시절 마구간의 말들을 자주 그렸다. 이 작품은 보스크 성에서
그린 것으로 화가는 말에게 '가젤'이라는 이름을 지어 주었다.

2 **르 디방 자포네**Le divan japonais _툴루즈–로트렉, 1892
몽마르트르에 있는 일본풍 콘서트 카페 디방 자포네의 포스터로 제작된 작품이다. 무용수 잔
느 아브릴을 모델로 했으며 로트렉의 날카로운 관찰력과 유머가 드러난다.

3 **툴루즈–로트렉의 초상**Portrait de Toulouse-Lautrec _에두아르 뷔야르, 1898
나비파 화가이자 로트렉의 친구였던 뷔야르는 가장 즐거워하는 로트렉의 모습을 담고자 했
다. 로트렉이 요리할 준비를 하면서 친구에게 친근한 미소를 보내고 있다.

AIX-EN PROVENCE ET CEZANNE

AIX-EN PROVENCE ET CÉZANNE

엑상프로방스, 그리고 세잔

생트-빅투아르 산 연작

musée 7

엑상프로방스 스케치

엑상프로방스는 프랑스에서 가장 아름다운 도시 가운데 하나로 손꼽힌다. 남프랑스의 온화한 빛과 공기를 머금은 이 도시는 후기 인상주의를 대표하는 화가이자 근대 회화의 시작을 예고한 위대한 화가, 폴 세잔을 낳았다. 세잔은 파리에서 미술 공부를 하며 인상주의에 동참했던 젊은 시절을 제외하고는 삶의 대부분을 이곳, 엑상프로방스에서 보냈다. 고흐와 피카소, 샤갈 등이 사랑했던 프로방스 지역에 속한 도시로 특유의 풍광을 자랑한다. 고향 엑상프로방스에 대한 세잔의 애정은 각별했다.

　　파리에서 TGV로 세 시간을 달리면 엑상프로방스에 닿을 수 있다. 기차역을 나와 가장 먼저 시선을 끈 것은 대형 분수가 물을 내뿜고 있는 광장이다. 엑상프로방스는 도시 곳곳에서 온천수가 샘솟아 '예술의 도시' 외에도 '물의 도시'라는 애칭으로 불린다. 광장을 지나면 도시 중앙을 가로지르는 미라보 거리와 마주치게 된다. 길게 늘어선 플라타너스가 아름드리 그늘을 드리우고 있고, 그 뒤로 크고 작은 분수대와 노

엑상프로방스는 폴 세잔의 고향이다.

천카페가 즐비하다. 이 길이 우리를 세잔의 생가와 생트-빅투아르 산으로 이어 줄 것이다. 길 위에 세잔의 이름 첫 글자를 딴 알파벳 'C'로 된 이정표가 새겨져 있지만 제법 거리가 있으니 버스로 이동하는 편이 수월하다.

세잔이 절친했던 에밀 졸라와 자주 들렀다는 카페 레 두 가르송(두 명의 소년) 테라스에 앉으니 어디선가 아름다운 음악이 들려왔다. 운이 좋게도 '엑상프로방스 서정 음악 페스티벌' 기간이었다. 광장에서는 작은 콘서트가 열리는 중이었다. 엑상프로방스는 매년 7월 오페라와 클래식, 현대 음악을 아우르는 음악 축제로도 각광받고 있다. 엑상프로방스의 여름, 프로방스 특유의 눈부신 햇살과 시원한 분수, 그리고 라벤더 향까지. 이 전부를 머금은 도시 전체에 아름다운 선율이 울려 퍼지고 있었다.

아름다운 엑상프로방스 거리.

자 드 부팡의 모습.

엑상프로방스,
그리고 세잔

자 드 부팡과 세잔의 아틀리에 레 로브

처음 향한 곳은 자 드 부팡Jas de bouffan이다. 세잔은 1870년대부터 파리와 프로방스 지역을 오가며 작업했다. 1880년에 그의 아버지는 엑상프로방스에 아들의 스튜디오를 마련해 주었는데, 이때부터 본격적인 엑상프로방스에서의 생활이 시작되었다. 작업실로 사용할 목적이었지만 입구에 들어서면 성을 연상시킬 만한 규모에 놀라지 않을 수 없다. 저택 앞 정원에는 작은 분수대도 있다.

세잔은 은행가 아버지를 둔 덕에 유복한 어린 시절을 보냈다. 고등학교에 다니던 시절 에밀 졸라와 만나 곧 친구가 되었고, 졸업 후 주변에 사는 화가들을 방문하면서 미술에 눈뜨기 시작했다. 미대에 진학하려 했지만 아버지의 극심한 반대 때문에 스물두 살이 되어서야 본격적으로 미술 공부를 시작할 수 있었다. 한창 나이의 그는 화가의 꿈을 안고 파리로 향했다. 에밀 졸라는 이미 파리에 있었다.

세잔은 서른 살이 되던 1870년에 열아홉 살의 모델 오르탕스 피케를 만나 동거했고, 이듬해에는 아들도 낳았다. 그러나 아버지의 경제적 지원을 위하여 그들의 존재를 숨겨야 했다. 1878년에 이 사실을 알게 된 아버지는 생활비를 절반으로 줄였으나 1880년에는 아들에게 이 건물을 지어 주었다. 파격적인 지원이었다. 파리와 프로방스를 오가며 작업하던 세잔이 잠시 에스타크에 머물던 때였다. 이후 마흔일곱이 되던 해에 아버지로부터 막대한 유산을 상속받으며 자 드 부팡으로 이주했

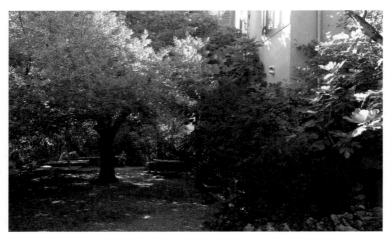

레 로브 정원.

다. 에밀 졸라와 절교를 선언한 해이기도 하며, 아직 그의 재능이 인정
받기 전의 일이었다.

　자 드 부팡을 가장 먼저 방문한 데에는 그만한 이유가 있었다. 개방
시간이 정해져 있고 인원수대로 미리 예약을 해야 하기 때문이다. 엑상
프로방스 역의 안내소 직원이 귀띔을 해 주었다. 나는 예약 시간보다
약간 이르게 도착했는데 문은 닫혀 있었다. 잠긴 문을 확인하며 먼저 온
미국인 부부와 의아하다는 눈짓을 나누었다. 예약 시간이 되어서야 다
른 예약자들과 함께 건물 안으로 들어갈 수 있었다. 우리는 먼저 살롱에
마련된 소파에 옹기종기 모여 앉아 세잔의 삶과 작품을 다룬 영상물을
관람했다. 가이드의 설명이 이어졌고, 그 사이 관람객들은 손으로 쓴 세
잔의 연대기와 대표작이 나열된 책자를 돌려 보았다. 세잔이라는 화가

를 만나기 위해 각국에서 모인 사람들이었다.

정작 세잔은 자 드 부팡에서 그리 행복하지 않았던 것 같다. 1890년 부터 당뇨병에 시달렸고 아내와의 사이도 불편해졌다. 관계 회복을 위해 스위스로 여행을 떠났지만 혼자 돌아왔다. 아내가 다시 돌아오기는 했지만 세잔이 어머니와 살기 위해 이사하고 난 다음이었다. 1897년에 어머니가 돌아가시고, 몇 번의 이사 끝에 세잔은 1901년 생트-빅투아르 산이 보이는 로브 거리에 있는 땅을 구입하고 스튜디오를 지었다. 현재 '레 로브Les Lauves'라고 불리는 세잔의 아틀리에다. 2년 후 그는 아예 이사했고, 그때부터 죽는 날까지 그림에 전념했다. 레 로브는 세잔이 마지막 삶과 예술혼을 달랜 곳이다.

레 로브는 구시가지 북쪽 끝자락에 자리 잡고 있는 생-소뵈르 대성당에서 700m 정도 북쪽에 있다. 멀지 않아도 제법 가파른 오르막을 걸어야 하기에 보통 시내버스로 이동한다. 작은 숲을 끼고 있는 아틀리에는 자그마한 2층 건물이다. 울창하게 자란 나무들을 제외하면 당시 모습 그대로다. 1층 입구를 지나 작은 계단을 통해 2층으로 올라가면 세잔의 작업실이 눈에 들어온다. 창문으로는 멀리 생트-빅투아르 산이 보인다. 간결한 소품들과 잘 정돈되어 있는 아틀리에의 모습에서 평소 그의 작업 태도가 보인다. 고집스러우며 괴팍한 반면에 수줍음 많던 성격으로, 고향에서조차 늘 홀로 그림만 그리던 외톨이었다. 이곳에서도 가족과 친구들로부터 떨어져 은둔자 같은 생활을 했기에 그를 이미 죽은 사람으로 여기는 이들도 있었다 한다. 나는 세잔이 가장 고독했던 시기라는 의미로 이해했다. 그는 레 로브에서 몇 가지 테마를 지루할 정도로 반복해 그리면서 느리게 한 걸음씩 현대 회화의 문을 열어 갔다.

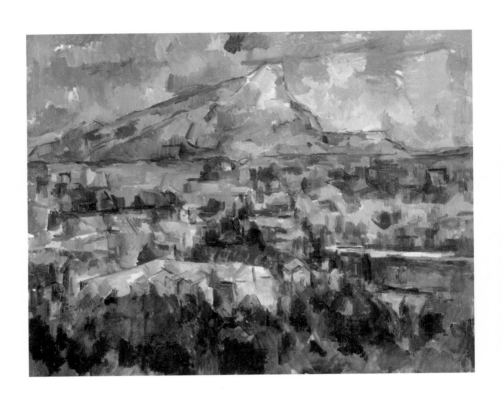

폴 세잔 | 생트—빅투아르 산

폴 세잔
생트-빅투아르 산Mont Sainte-Victoire
1902-1904, 캔버스에 유채, 73×91.9cm, 필라델피아 미술관

파리에서 지내는 동안에도 세잔은 늘 고향을 그리워했다. 파리의 우중
충한 날씨에 짜증이 났고 그만큼 엑상프로방스의 따사로운 햇살이 눈
에 아른거렸다. 새로 사귄 친구들도 내키지 않았다. 그들은 남프랑스
사투리를 쓰는 이 퉁명스러운 시골뜨기를 은근히 무시하는 듯했다. 그
런 그가 허물없이 말을 건넬 수 있는 사람은 피사로였다. 피사로는 세
잔에게 인상주의와 풍경화 기법을 가르쳐 주었고, 세잔도 그를 진정한
스승으로 여겼다. 이후 피사로가 살던 퐁투아즈에서 10여 년 동안 함
께 그림을 그리면서 점차 동료로 발전하게 된다. 세잔은 피사로의 건의
로 《인상주의》전에 참여했지만 인상주의 화가들과의 관계는 나아지지
않았다. 무엇보다 인상주의만으로는 충분치 않다는 것을 세잔은 직감
적으로 느끼고 있었다.

그가 살았던 19세기는 산업혁명과 발명품의 시대였다. 기차가 등
장하고 연이어 카메라와 영화가 발명되었다. 그것들이 사람들의 삶을
바꿔 놓았다. 차창 밖으로 빠르게 스쳐 지나가는 풍경에 익숙해졌고,
카메라가 포착한 장면처럼 일시적인 것을 받아들였다. 모든 것이 빨라
졌고 변해 갔으며 또 사라졌다. 회화도 그 변화를 받아들여야 했다. 그
것만이 그림이 세상의 변화에 즉각적으로 반응할 수 있는 방법이었다.

인상주의자들은 빛의 찰나를 포착하는 것으로 이를 수용했지만 세잔의 생각은 조금 달랐다. 그의 눈은 빛이 아니라 어떤 진실을 향해 있었다. 그에게 회화의 본질은 순간적으로 모습을 달리하고 '사라지는' 빛이 아니라 어떤 순간에도 진실을 담고 있어야 했기 때문이다. 이후 자신의 소명을 담은 작품을 끊임없이 출품했지만 결과는 매번 낙선이었다.

결국 1877년의 세 번째 《인상주의》전을 끝으로 인상주의와 결별하고 프로방스 지역을 오가며 그만의 작업에 몰두했다. 엑상프로방스에서 자신의 화법을 관철시킨 대표작이 생트-빅투아르 산을 그린 연작이다. 세잔의 아틀리에 밖으로 멀찍이 병풍처럼 도시를 감싼 생트-빅투아르 산이 보였다. "같은 사물이라도 서로 다른 각도에서 바라보면 참으로 흥미진진한 연구 대상이 된다"고 말하며 총 80여 점에 달하는 그림을 남겼으니 얼마나 각별한 애정을 담았는지 알 수 있다. 세잔이 그린 것은 단순한 산의 풍경이 아니라 '사과'처럼 자연의 본질을 담고 있고 진실을 탐구할 수 있는 상징적인 대상이었다. 수많은 수평선과 수직선으로 대상을 분할하고 시점을 변형한 〈생트-빅투아르 산〉 연작을 통해 우리는 훗날 추상화의 출현을 예감할 수 있다. 세잔 덕분에 생트-빅투아르 산은 새로운 의미를 부여받게 되었다.

오르세 미술관에서 세잔의 그림을 보면서 떠올렸던 '그가 왜 이런 그림을 그렸을까' 던졌던 질문을 되살려 본다. 엑상프로방스를 방문하고 난 지금 나는 방향을 바꿔 묻게 되었다. 지금까지 다른 화가들은 어째서 눈에 익숙한 것만 그렸는가라고 말이다. 익숙한 아름다움이 완전한 아름다움은 아닐 것이다. 생트-빅투아르 산을 보고 나는 세잔의 그

엑상프로방스,
그리고 세잔

림들을 다시금 보게 되었다.

　나에게 세잔이 누구보다 훌륭한 화가인 이유는 오직 그만이 풍경을 아름답지 않게 그렸기 때문이다. 자연 풍경을 아름답게 담아낸 화가는 헤아릴 수 없이 많다. 그렇기 때문에 일부러 회화의 통념을 부수면서까지 아름다움을 포기하고 진실에 도달하고자 했던 그의 집념은 특별하다. 늘 이루고자 하는 바를 품고 있던 화가에게는 고독한 싸움이었겠다. 이 그림은 우리에게 진실한 풍경에 대한 하소연을 하고 있는 듯하다. 같은 의미에서 시인 릴케도 "세잔은 종교를 그려 냈다"고 칭송했을 것이다.

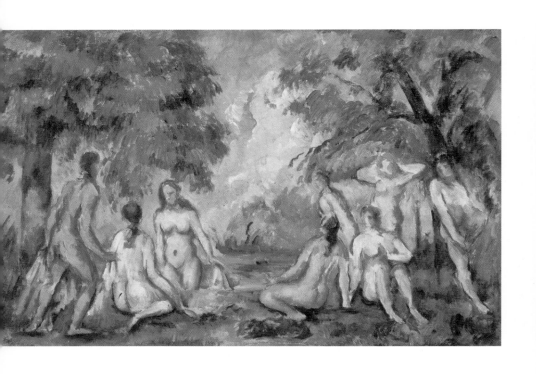

폴 세잔 | 목욕하는 사람들

폴 세잔
목욕하는 사람들 Les baigneuses
약 1890, 캔버스에 유채, 29×45cm, 그라네 미술관

세잔이 생트-빅투아르 산과 함께 관심을 둔 또 다른 주제는 '목욕하는 사람들'이었다. 그는 1870년대부터 이를 주제로 작업을 시작했고, 엑상프로방스로 돌아온 후에는 총 200여 점에 이르는 〈목욕하는 사람들〉을 제작했다. 자신의 아틀리에 정경을 담은 그림 한편에도 이 그림이 놓여 있다.

그는 누드를 그릴 때 실제 모델을 쓰지 않았던 것으로 유명하다. 따라서 세잔의 〈목욕하는 사람들〉 연작은 사실상 상상의 결과다. 모델을 구하기 어려웠기 때문이라는 주장도 있지만 수줍음이 많았던 그는 여성의 벗은 몸을 직접 보는 일을 견딜 수 없어 했다. 그러면서도 말년까지 누드를 연작으로 남긴 까닭은 그림에 대한 신념을 단지 풍경화와 정물화로 국한시키지 않으려는 욕심 때문이었던 것 같다. 그는 이 연작을 그리며 풍경과 인물의 조화를 놓치지 않으려 했다. 이제 화가에게 중요한 것은 '무엇을 그릴 것인가'를 뛰어넘는다. 사과, 생트-빅투아르 산, 목욕하는 사람들로 이어지는 연작을 통해 그가 묻고 있는 것은 '그림이란 무엇인가'라는 가장 본질적인 질문이다.

세잔은 1890년 이후로 당뇨병을 앓았는데 그래서 더욱 작품에 몰두했다. 1895년에는 화상 볼라르의 화랑에서 개인전을 열었다. 100여

점 넘는 작품이 전시되었고 인상주의를 뛰어넘는 작품으로 평가받으며 세간의 주목을 받았다. 비로소 그는 파리에 알려졌다. 1899년과 1900년의 전시회 참여 이후부터는 여러 미술관에서 그의 작품을 수집하려는 주문이 이어졌다. 명실상부 대가의 반열에 오르게 된 것이다. 세잔은 자신이 누차 장담했던 것처럼 파리를 정복했으며 후기 인상주의의 거장으로 명성을 쌓았다. 많은 미술사가들이 공통적으로 말하는 바가 세잔은 지금까지의 서양 미술사에 '없던' 개념을 그렸다는 것이다.

영광의 순간은 오래가지 못했다. 평소 "나는 그림을 그리다 죽고 싶다"고 말하던 그는 추운 가을날 야외에서 그림을 그리다 의식을 잃고 쓰러진 채 발견되었다. 이튿날 회복되었지만 또 그림을 그리러 나갔다 다시 쓰러졌고, 며칠 후인 1906년 10월 22일에 예순일곱의 나이로 세상을 등졌다. 아들과 아내도 곁을 지키지 못한 고독한 죽음이었다. 세잔은 엑상프로방스 시립 묘지에 묻혔다.

평소 세잔은 한 획 한 획마다 공기와 빛과 물체와 구성과 테두리와 그리고 스타일을 지니고 있어야 하고, 그렇게 탄생한 회화에만 자연의 본질이 스민다고 생각했다. 따라서 한 획을 긋고 나면 물감이 공기와 빛을 머금을 때까지 몇 시간이고 기다리며 화폭을 채워 나가는 화풍을 고수했다. 세잔은 이렇게 말했다. "생명의 1분이 지나간다. 그것을 그대로 그리기 위해서는 모든 것을 잊어라. 그것 자체가 되어라." 그는 그림을 그리는 것이 이미 지나가 버린, 그래서 다시 돌아오지 않을 순간을 잡는 것이라고 믿었다. 우리나라 말로 '정지된 물체'를 의미하는 정물靜物을 프랑스에서는 'Nature morte'라고 부른다. 번역하면 죽은 자연이라는 뜻이다. 그러니까 프랑스에서 정물화 속 사물은 죽은 것으

그라네 미술관의 모습.

그라네 미술관의 입장을 기다리는 사람들.

로 인식되는 것이다. 하지만 나는 죽은 자연을 되살리려는 세잔의 마음을 발견할 수 있었다. 그는 "풍경은 나의 마음속에서 인간적인 것이 되고, 생각하며 살아 있는 존재가 된다. 나는 나의 그림과 일체가 된다. … 우리는 무지갯빛의 혼돈 속에서 하나가 된다"고 했다.

세잔의 생가에서 5분 정도 걸어가면 그라네 미술관Musée Granet이 있다. 이 지역 출신 화가 그라네Granet, 1775-1849의 이름을 딴 이곳은 주로 16-20세기 프랑스 작가들의 작품과 그라네의 수채화를 전시한다. 세잔의 유화 8점도 보유하고 있다. 세잔을 비롯한 인상주의 관련 기획전이 수시로 열려 운 좋은 관광객들은 세잔의 걸작들을 볼 수 있다. 게다가 어린 시절에 세잔이 자주 방문하며 데생을 배웠던 곳이라 그를 좋아하는 이들에겐 의미 있는 장소가 될 것이다.

인상주의 화가들을 따라나서는 여행
프랑스 미술관 산책

2016년　9월 19일 초판 1쇄 발행
2020년　2월 10일 초판 3쇄 발행

지은이 ｜ 이영선
발행인 ｜ 윤호권

발행처　(주)시공사
출판등록　1989년 5월 10일(제3-248호)

주소 ｜ 서울시 서초구 사임당로 82(우편번호 06641)
전화 ｜ 편집(02)2046-2844 · 마케팅(02)2046-2800
팩스 ｜ 편집 · 마케팅(02)585-1755
홈페이지 www.sigongart.com

© 2016 - Succession Pablo Picasso - SACK (Korea)

ISBN 978-89-527-7683-9　04600
　　　978-89-527-7268-8　(set)